臺灣水彩專題精選系列

女性人物篇

目 錄

作品及論述

序文及專文

寫在女性人物畫展前的期待

洪東標

序

發行人 中華亞太水彩藝術協會理事長 | 洪東標

四年來，中華亞太水彩藝術協會一直在建構一個可以讓水彩畫家站上來的舞台，以探索畫家創作之心路歷程的「解密系列」，在經歷了四年出版四本專書介紹國內最優秀的 59 位畫家之後，我們的出版研究團隊思考著：如何從個人創作的解析轉型到以主題作為新的研究論述專題，於是「專題精選系列」開始誕生。感謝全體理監事的支持！

不可否認的，水彩人物畫家在台灣並不多，優秀的水彩人物畫家更少。我思考過中華亞太水彩藝術協會這一個團隊擁有全台灣最優秀的水彩人物畫家，我想先以「女性」當主題，來分享畫家們對母性尊重與愛的創作，這一群佔人類二分之一的群體，有著許多感人的故事，轉化為畫作的內容必然精采，試想從嬰兒聒聒墜地，為人女、為人妻、為人母，到年邁的過程。經歷青春年華、懷孕生子、相夫教子、職場奮鬥…，這不也是一場人類的奮鬥史，多麼值得崇敬和謳歌嗎！

中華亞太水彩藝術協會有著全國最堅強的水彩人物水彩畫家，這次展出必然精采可期，未來我們將以最堅強的陣容在各項主題上創作出最經典的作品，為這個時代台灣水彩的面貌做註記。

序

學術策展人 | 黃進龍

大多數的水彩藝術家作畫想追求一氣呵成，但這不太可能，總是多少要修修改改。水彩的「水」特質，看來自然暈流，最易達到「一氣呵成」樣態，其實不然，在流動的狀態下，很難控制，常常超出預期的效果，甚至失控！想要往回修整，其實很難。

在繪畫的題材中，人物或人體，一直是最具造形難度的對象，做為西洋繪畫中的主流題材，在各大美術館大多有豐富的收藏，但多以油畫媒材呈現，而少有水彩的表現。這與此媒材的「水」特質到底有多少關連？

美國近現代水彩畫大師安德魯·魏斯 (Andrew Wyeth, 1917–2009) 的著名人物作品《克里斯蒂娜的世界》 (Christina's World)，收藏於紐約現代美術館，每次造訪該館都會欣賞到此作品，這種被稱為「魔幻現實主義」(magic realism) 的畫風，畫一位不良於行的女生艱苦的爬向緬因州藝術家鄰居的房子，表現人類對征服缺少希望的艱困生活之毅力，畫面場景充滿詩意與神秘感，這件經典的人物作品，備註材料為畫在板子上的蛋彩畫，不是水彩畫。

英國肖像畫歷史悠久，甚至有專門的肖像美術館，如倫敦的國家肖像美術館 (National Portrait Gallery)、愛丁堡的蘇格蘭肖像美術館 (Scotland Portrait Gallery)，而且目前由英國 BP 石油公司贊助的「肖像競賽」 (BP Portrait Award) 依然每年舉辦，在評選結果公布之後，就會在倫敦國家肖像美術館展出，去年六月再度親臨會場觀賞，入圍作品的媒材多元，唯獨沒有見到水彩作品。我從其另一本「500 肖像畫」展覽專輯 (500 Portraits, 25 Years of the BP Portrait Award) 中發現，雖有幾件蛋彩畫，但一樣沒有水彩作品，的確令人疑惑！

中華亞太水彩藝術協會本次擬訂以女性人物為題材，除了塑造專題性的展覽之外，也順勢挑戰向來少有水彩畫家願意去碰觸的人物議題，值得嘉許。除了擬定專題展覽之外，又區分有：薦選會員參展及公開徵件作品參展，包含本會會員及會外藝術家，洪理事長這樣的規劃很有企圖心，不願活動成為一般團體的「聚會性展覽」，致力提升水彩藝術之專業水平。本次推薦本會會員有徐素霞、郭宗正、程振文、林毓修、侯彥廷、張家榮、蘇同德及本人等 8 位為薦選參展藝術家，另外徵選本會會員 50 幾件及會外藝術家 17 件。感謝洪東標理事長、鄭萬福秘書長等工作人員的辛勞。特別感謝程振文、林毓修理事籌畫本次專題展覽事務。

配合本次展覽所出版的專書，特別邀請美術史學家、前台藝大美術系陳貺怡主任撰寫專文，解晰人物／人體在藝術史的發展與意義，並評述本次展出作品的特色，陳主任是目前台灣藝術史領域中的翹楚，願意幫忙撰寫專文，一同推展水彩人物的發展，表示感謝。感謝所有參展藝術家，因有你們的參與，使台灣的水彩人物的樣貌更為完整，也為往後的發展奠定穩固的基石，期待水彩藝術的蓬勃！

序

總編輯兼策展人｜程振文、林毓修

　　中華亞太水彩藝術協會 洪東標理事長 長期致力於水彩藝術的推動和實踐，提出「專題系列展覽」與「專書論述出版」兩相結合、運行共榮之構思，藉以落實本會創會宗旨，深化台灣水彩創作其時代面相之階段性整合及載錄。獲得本會理監事們的熱烈支持，並規劃以「女性人物系列」為重要首展及出版。

　　在召集人 洪理事長的企劃中，由我們二位理事被賦予策辦本次展覽與專書出版之相關事宜，由於首次承接此未來專題展範本模式之艱鉅任務，雖不啻為可貴的服務學習機會，難免惶恐謹慎。所幸盡心擬辦之計劃獲各位畫友的支持已逐項執行和運作；然恐有疏漏、不慎周延之處還望海涵。

　　本次展覽與專書規劃之薦選會員有：黃進龍、徐素霞、郭宗正、程振文、林毓修、侯彥廷、張家荣、蘇同德等 8 位，為基本參與的藝術家，共同推舉黃進龍教授為學術總監兼學術策展人，並蒙其邀請美術史學家陳貺怡教授撰寫專文，為本展與專書之內容作深度評述。邀請藝術家則有：洪東標理事長、蘇憲法顧問，以及已故水彩大師李焜培教授的畫作來共襄盛舉。

　　徵選作品之對象包括本會會員以及會外藝術家，採取網路報名徵件，並由理監事召開審查會議，進行投票嚴格評選。最終決選出 32 人、68 件作品，正式會員：陳俊男、許德麗、張明祺、李招治、吳冠德、高慶元、蔡維祥等 7 人共 17 件。准會員：張翔、吳靜蘭、何綵淇、劉哲志、張琹中、劉晏嘉、李盈慧、. 陳美華、古雅仁、馮金葉、陳柏安、林玉葉等 12 人共 24 件。預備會員：陳仁山、梁惠敏、吳嘉麗、陳明伶、

黃國記、綦宗涵、李毓梅、王慶成等 8 人共 10 件。會外藝術家：黃俊傑、陳新倫、北翠、朱榮培、施順中等 5 人共 17 件。在此一併感謝熱心關注與所有報名徵件的畫友們！您的熱心參與即是此系列活動最高的指標意義。

　　結合專書出版所辦理之展覽《掬水話娉婷》－女性水彩人物大展，2019.02.28 ~ 03.12 於國立國父紀念館之博愛藝廊盛大登場。這是台灣首次策辦以女性人物為主題的水彩展，適逢三八婦女節更饒富蘊意。從小女孩的天真靈動、花樣少女之青春恣意，到婀娜姣美的女性嬌容與慈暉母親無悔之奉獻，以及歲痕阿嬤的心頭故事‧‧‧。她們每個階段所散發之美與光華皆感動著世人，成為藝術家熱衷描繪及舒心歌頌的對象，因而創作出一幅幅優美迷人、憾動心弦之經典作品。藉由這群水彩藝術家的彩筆，來話說心中之娉婷（女性美好的樣子），表達對女性人物各個面向之翩然儷影、深情記錄與崇敬禮讚。

　　展覽期間精心規畫：新書發表與創作座談，洪東標理事長、程振文理事的現場導覽，以及侯彥廷、張家荣、蘇同德、古雅仁等 4 位藝術家的演示分享，結合所有參與藝術家們的精彩畫作，勢必將是一場豐盛的水彩饗宴啊！

繪畫中的女性
－記「台灣水彩經典系列」之《女性人物篇》

文｜陳貺怡
巴黎第十大學當代藝術史博士、國立臺灣藝術大學美術系所專任教授

　　從古至今，女性如果必須歷經千辛萬苦，才能在「藝術家」這個專業領域中與男性一較高下，那麼藝術作品中的女性人物與女性身體可是從來沒少過。從舊石器時代開始，人類最早的人體雕像是女性的身體：維倫多爾夫 (Willendorf) 的維納斯明顯的性徵展示著女體之孕育與生產的能力，並因此被神聖化。而根據藝術史學家 LeRoy McDermott 的研究，這些雕像甚至有可能是由懷孕的婦女親手製作而成的。上古世界中，女性的形象因其社會地位及扮演的角色而有所不同，但通常以神祉的形象被呈現，例如古埃及社會認為女性是男性的互補，因此二者在法律面前的地位是平等的，所以埃及繪畫與雕像中就充滿了活動中的女人。而以神祇的身分出現的女人中，掌管秘術與神秘的女神伊西斯 (Isis) 是最重要的神祉之一、哈索爾 (Hathor) 是養育與愛情的女神、芭斯特 (Bastete) 是家庭的守護神、賽克邁特 (Sekhmet) 則是兇猛的戰神，她通常以雌獅頭人身的方式出現。

　　古希臘時代的女性形象非常多元，但最特別的是女性裸體的出現，全裸或半裸的愛神維納斯，完美的軀體象徵著理想美。羅馬時代則出現大量的貴族女性肖像，具現了羅馬人的寫實主義與務實精神。中世紀的時候，除了大量的聖母像之外，也受到騎士文學的影響，高貴的宮廷仕女們成為騎士們獻殷勤與效忠的對象。而為數眾多的花園聖母像或整潔有序的室內聖母像則意味著完美妻子與家庭主婦的典範。文藝復興之後，不論南方或北方，在古典主義的標準之下，美麗的仕女肖像均大大盛行，最著名的典範當屬達文西 (Da Vinci) 的〈喬孔達〉（即蒙娜·麗莎）。但也有像康坦·馬賽斯 (Quentin Metsys) 這樣的畫家，為了追求怪誕 (grotesque) 而畫醜怪的老婦。此時期，隨著波提且利 (Boticcelli) 的〈維納斯的誕生〉，理想的女性裸體再度回流。

　　風俗畫（peinture de genre）的出現，則使十七世紀的女性形象因日常生活的背景顯得更真實而親切，在維梅爾 (Vermeer) 的筆下她們纖弱、嫻靜、內斂或勤奮，在魯本斯 (Rubens) 筆下卻是豐腴、肉感、外放而撩人。洛可可時期的宮廷仕女是風流仕紳們奉承與遐想的對象；要等到新古典主義的出現，具有美德的端莊淑女才重回畫面之上。安格爾 (Ingres)1814 年的〈大宮女圖〉重現了古典主義標準下的女性裸體美，但庫爾培 (Courbet)1853 年的寫實主義畫作〈浴女〉卻是大異其趣，並且馬奈 (Manet) 引起醜聞的〈草地上的野餐〉也不惶多讓。印象派畫家描繪了沐浴在陽光下的妻子、女友、玩伴與模特兒，但女性畫家如莫莉索 (Berthes Morisot)、卡沙特 (Marie Cassat)、Eva Gonzalès 則開始以女性視角來呈現現代社會中的女性地位與角色。十九世紀末至二十世紀初，女人是象徵主義者最執著的主題之一：從致命的莎樂美 (Salome) 到聖母瑪利亞，從甫誕生的女嬰到垂垂老矣的婦人，象徵著精神與肉體的衝突，也象徵著生命的延續與循環。畢卡索 (Picasso) 的女人引領著他的創作風格，達利 (Dali) 的女人是他的謬思，米羅 (Miro) 的女人是強權之無窮欲望，安迪渥霍 (Warhol) 的女人是媒體塑造出來的商品。反之，1970 年代興起之女性主義風潮則帶來了無以數計女性藝術家的自畫像，目的在於解放女性形象與其再現。如是，藝術史從不缺乏女性與其身體再現，更無需提到中國的仕女圖，神話、虛構或真實的女性人物肖像，以及現當代藝術家們以各種媒材描寫日常生活中的女性身姿。

　　由此可知女性形象在東西繪畫中均堪稱豐富多元，乃因其呈現方式隨著各時代的美學標準與社會風俗而改變。女性形象的功能首先是寓意 (allegory)，她們經常被理想化，被視為美、母性、謬思、純潔愛情的化身，或相反地被視為情慾或致命魅惑的象徵。此外，女性形象也大量出現在肖像的委託：許許多多的母親、妻子、姊妹與女兒，或被呈現在單純的肖像畫中，或被呈現在各種社交與私密生活場景裡，畫家們透過這些肖像試圖描繪畫中女性人物的外型與裝束，揭露其身分與社會地位，並進一步刻畫她們的個性、氣質與心理狀態。即便後來攝影的發明部分地取代了肖像的功能，但繪畫中的女性人物並不因此而減少。事實上，對畫家而言，可以有千百種再現女性人物的理由，而許多畫作也並無特定的功能：有時僅僅是作為造形的練習；有時則是傳達了心理的、社會的或意識型態上的女性想像，而在這種情況下畫家對女模特兒的呈現方式，透露的與其說是他所選擇的對象，還不如說是他自己。

　　因此，長年推動水彩創作的中華亞太水彩藝術協會，今年 (2019) 將出版與展覽的焦點放在「女性人物」上，可謂饒富意義。8 位推薦藝術家的每人 10 幅作品，加上從百餘位申請者中甄選而出的 68 幅作品，在在顯示出女性人物在水彩畫的領域中歷久不衰、深受歡迎。但是如何挑戰如此普遍的題材，並透過水彩的媒材語彙與特性，來賦予女性形象以新意，則是畫家們應當面對的難題。我們將試圖從兩個角度來分析與綜述參展作品：一是從人體畫與肖像畫看女性作為謬思、模特兒或是造形研究的對象；二是從畫作中的女性人物形象看社會的變遷，以及畫家如何透過水彩畫回應現、當代社會中的身體議題。

　　首先論及人體畫，可知人體在西方繪畫的概念中並非單純的身體再現而已，文藝復興的理論家阿伯提 (Leon Battista Alberti) 宣稱「美」

是「各個部分之間的某種和諧與契合，並依據某些固定的數字、某種關聯、某種秩序的建構而形成一個整體」。達文西 1490 年依照維特魯維 (Vitruvius) 的《建築十書》以及新柏拉圖主義的理念所畫的〈維特魯維人〉，即在研究人體各部分的完美比例、人體與兩個最完美的形 (圓與方) 的關係，以及人體如何成為萬物之「唯一的準繩」。但是因為新柏拉圖主義認為直接從上帝受造的男性身體比女性身體更完美，所以達文西所畫的《維特魯維人》是男性。不過，杜勒再 1505 至 1507 年間出版的《人體比例四論》，旋即將人體的再現從哲學的領域轉往美學的領域。此後女體越來越盛行，並成為身體美的象徵，例如提香 (Titian) 的經典之作〈烏比諾的維納斯〉，企圖「讓我們看見某種在自然中無與倫比的身體狀態」。

忠於人體美學傳統的黃進龍，提供給觀眾的，亦是某種理想的身體、某種身體美的宣揚：那些穠纖合度、比例完美、皮膚緊緻光滑、膚色紅潤飽滿、白裡透紅的女性身體充滿了誘人的官能美。不過並不僅止於此，黃進龍還試圖將材料的特性融入女體的呈現裡：他運用出神入化的水彩技巧，以飽含水分的顏料賦予肌膚一種輕薄透明的光感，卻又不失身體的體感與量感。而他更喜歡在背景中進行種種材質表現，運用水分的比例製造出色彩的濃濁清淡，以層疊、塗敷、渲染、留白、乾刷、噴、甩、點、筆刷的動勢與速度變化等技法，甚至以畢卡索用來挑戰繪畫現實的拼貼 (collage) 技法，營造出一個盡情揮灑卻又嚴格控制的材料世界。然後，將女體融入其中，時而浮出、時而隱沒，製造出一種具象 / 抽象、可視 / 不可視、理性 / 感性、肉體 / 精神，簡言之，再現式的真實與材料的真實之間的辯證與對話，更不斷追求二者之間的最高契合點，彷彿提醒著我們人的身體裡還蘊藏著靈魂。除此之外，黃進龍也以肖像畫來捕捉妻子的神韻或是模特兒的姿態，他的肖像與人體畫相較，雖然筆法仍是酣暢淋漓，但明顯的較為清晰明朗，似乎著意於將繪畫的對象放在現實生活的調性裡。

　　肖像在此次的展覽中佔有重要的地位：徐素霞以紀念碑式的構圖與史詩般的繁複手法畫自己的母親，企圖將一位單純的婦人昇華凝結在某個神聖的時刻。同樣的，透過女兒眼神慧黠、巧笑倩兮的臉龐，想表達的其實是「孝道」的概念。而程振文為了慰藉自己對母親的懷念，仿佛人類學家般的踏查、畫遍了臺灣的老婦：從馬祖、新竹畫到花蓮，從平地阿嬤畫到泰雅阿嬤、噶瑪蘭阿嬤。這些以頭像為主的婦人肖像，放棄了水彩的透明流暢，刻意的厚實。他的技法令老婦們臉上多的令人難以忽視的皺紋，在光線的強調之下仿佛有待攀爬的山岩一般的崎嶇起伏、堅硬沉重，賦予他的肖像以某種奇異的幻化 (metamorphosis)。林毓修也熱衷於描繪女性頭像，側重於女性臉部表情的描寫，尤喜以濃淡乾溼掌握得宜的清亮色彩描繪女性露齒而笑的臉龐，形式與主題的結合使畫面充滿了歡快而正向的生命力。郭宗正的某些作品可被視為肖像，雖然模特兒的身分難以確認，但似乎均須臣服在畫家所樹立的嚴格審美標準之下，包括年齡；而張家荣更進一步的獨鍾小女孩。最後，如果許德麗在單幅作品中收集了魯凱族女性的笑容，北翠則是以一系列的畫作，乾淨俐落的書寫了不同種族與服飾的女性人種誌。

　　不過，畫家們除了透過人體畫與肖像畫這兩個歷史悠久的門類來表現女性美與理想的女性形象之外，更多是將女性的身姿呈現在各種公開與私密的生活場景裡。而頭部之外的身體呈現，則揭露了現代社會以來關於身體，特別是女性身體，的種種熱議：馬克斯 (Karl Marx) 發現了勞動的身體、弗洛依德 (Sigmund Freud) 回歸身體的原欲、傅柯 (Michel Foucault) 則揭露了身體的規訓等等。林毓修的畫作〈一「背」子〉中婆婆佝僂的背乃是身體因勞動而產生的變化；黃俊傑的〈晚獨自工作的母親〉、〈清晨工作的母親〉等一系列畫作，以略嫌沉重的

寒暖色調，將臺灣傳統婦女在家庭中扮演的角色與承擔的重壓表達的淋漓盡致。而梁惠敏的〈青蚵嫂〉、林玉葉的〈歲月〉、吳靜蘭的〈烈日茶香〉等則見證了臺灣社會中不計其數的女性勞動力。蘇同德畫中置身於破敗的現實與美麗的夢幻之間的小女孩，是畫家眼中的弱勢族群。相較之下，侯彥廷描述的是城市生活中家居與私密場景中的伴侶，而朱榮培則是以飛灑與留白渲染並暗示出五光十色的時尚女性。當然也不應忽略其餘從事著各種活動，如演奏樂器、閱讀、舞蹈、休憩等的女性人物。最特別的應該是吳靜蘭筆下全神貫注、凝視著對象物的女畫家；以及女性女畫家李招治的自畫像〈靠邊想想〉：不同於男性視角下的審美標準，著力的是女性藝術家的自我認同與心理刻畫，看似簡單的畫面，卻隱隱然透露著無以名狀的懸疑與焦慮。比較不尋常的是，除了吳冠德的〈無盡的愛〉以圓形的畫布、環狀的布局以及裸身隱喻母女之愛與生命的循環之外，似乎再無人觸及傳統繪畫中經常出現的女性形象－懷胎或育兒的「母性」（maternity）主題，這現象是否能解讀成診斷臺灣當代社會女性地位與角色的某種徵候？

　　如此豐富多元的呈現與表現，共同串聯出一份完整的女性形象光譜。而最難得的是，她們都是以水彩描繪勾勒而成的。大多數的畫家們選擇水彩的原因，幾乎都是因為水性媒材的淋漓酣暢、輕盈透明、快捷便利，以及技法上的開放性、過程性與未完成性。正是因為中華亞太水彩藝術協會成員們的執著，使得繪畫中繁複多變、與時俱進的女性形象，因著水彩的流動而洋溢著詩意與各種可能性，也因著水彩的便利，得以被即時的捕捉下來。

作 品 及 論 述

李焜培

1933　生於廣東
1959　國立台灣師範大學美術系畢業
1968-1998　任國立台灣師範大學美術系講師、副教授、教授
1989-2007　受聘國立台灣師範大學美術研究所教授迄退休
1979-2008　任全省美展評審、評議委員
　　　　　全國美展、台陽美展等各大美展評審 及國立台灣美術館、
　　　　　台北市立美術館、高雄市立美術館、國立國父紀念館典
　　　　　藏委員。
　　　　　台灣水彩畫協會、國際水彩畫協會、中華亞太水彩藝術
　　　　　協會、中華民國版畫學會、台陽美術協會會員…等。

我對色彩與造型的純粹性，從我早期的浪漫畫風的復甦。我自覺從典雅式寫實的基礎中，迂迴地以不同年代的個人經驗重覆、累積是有點笨拙，但發覺對事務的觀察漸趨深入而非年輕時期可比擬。寫實手法有時可說是有益處的刻板磨鍊，素描對我來說看似不大關連，但我肯定地對素描一如對空間、比例、透視…要求是從不忽略的；反而融入了均衡、造形、節奏和較多感性及突發的表現能力之中，而沒有使素描與色彩、筆觸等的運用分離和彊化。有時我任由色彩恣意馳騁，沒有攝影般細密的質感與量感，而是著眼於感覺、對比和整體調整中產生渾厚、質量、飄逸、意境的貫通。思潮脫穎而出，簡化而揮灑，形、色、線活躍而緊密，尋求新的創造力，賦于自然新的生命，企圖藉傳統優點，注入時代精神以加強繪畫純粹感動之美。

節錄李焜培 --「繽紛的年代」（民國 69 年 8 月）

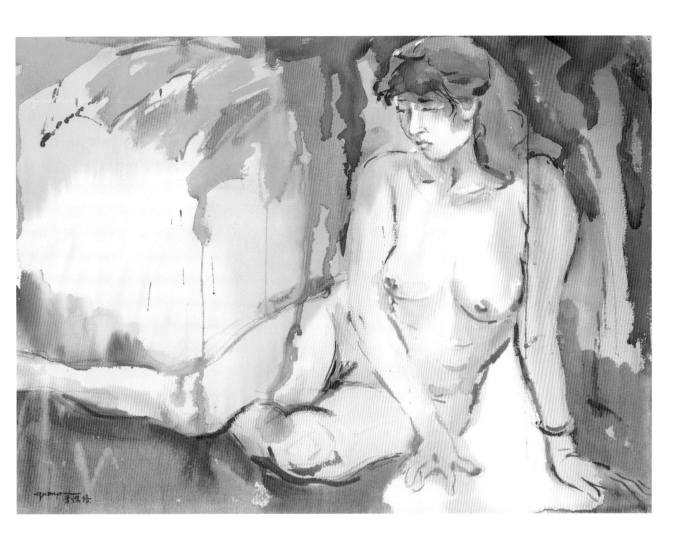

《夏韻》　　55X75 cm　1986
美麗的女郎，側身幽雅的體態，席地而坐的愜意，心中似有著無限思念的情愫。
背景用大塊濃淡色彩的瀟灑筆法，結合水墨的表現技巧及水彩的透明技法，恰
到好處的表現出空間虛實的聯想。

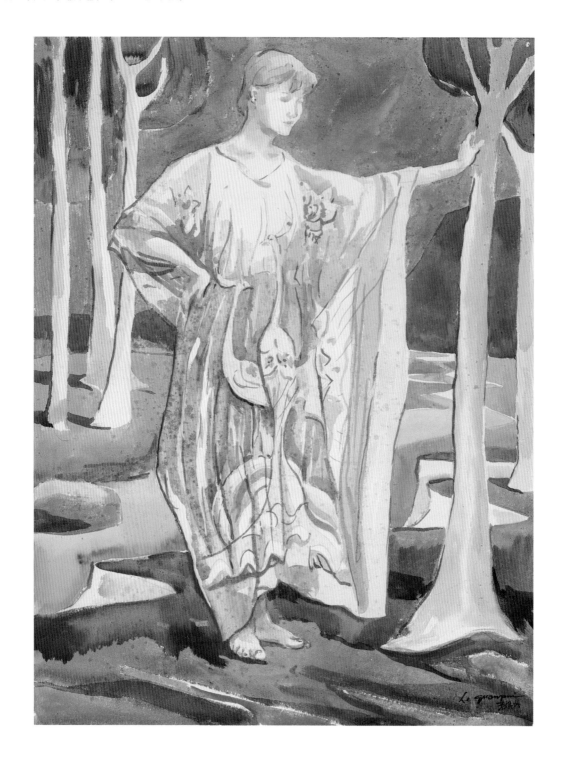

《娉婷》　78X58 cm　1988

畫家用冷暖色調勾畫出衣著活潑的線條，仕女在神祕氛圍中優雅凝視週遭，隱藏著內心的情緒。
用明亮單純黃灰的色彩，簡潔的筆觸勾勒出樹幹。全圖結構佈局，色彩明暗的協調與巧妙的安排
都很緊湊流暢，由繁入簡，輕鬆表達。

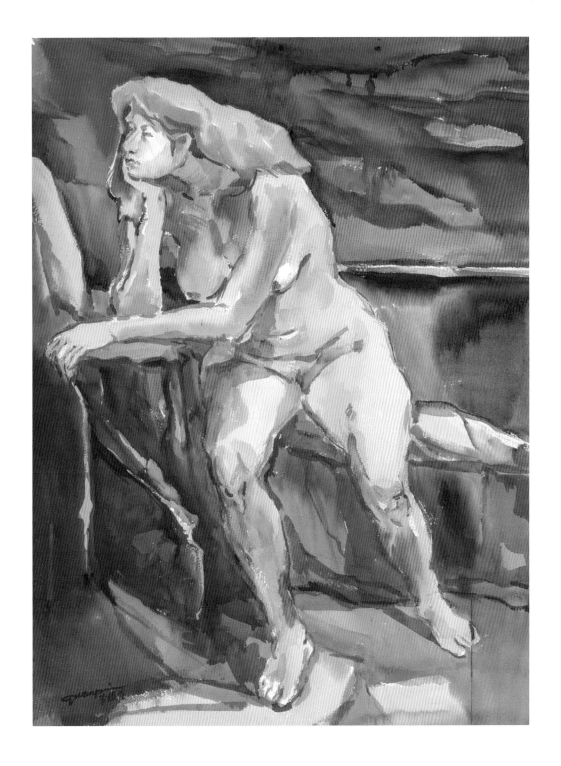

《漫長的等待在夕陽風中石化了》　76.5X57 ㎝　1986

我想像夕陽西下，時光飛逝，炎陽天邊，餘暉倒映。婦人在海邊岩石上等候，轉瞬間伊人的癡心隨風石化，情比金堅；感歎中唯待次日黎明。

本圖水彩揮灑、明暗對比，模特兒斜靠椅子。調整光源，一切背景全屬想象以凸顯主題精神，營造濃濃戲劇化是詠歎人生，是寫實與虛擬之間的創造作品。

蘇憲法

1948 年生
前國立台灣師範大學美術系主任兼研究所所長
中華民國油畫學會理事長
國立臺灣美術館典藏委員
台灣國際水彩畫協會理事長
英國 London Metropolitan University 訪問學者
民國 100、101、103、104 及 105、107 年「全國美術展」評審委員
台北市文化局藝文類補助審查委員
教育部高等教育藝術學門評鑑委員
國家文化藝術基金會審查委員
文建會「資深藝術家影音記錄片計畫」諮詢委員
中山文藝獎西畫類評審委員
國立歷史博物館展覽審查委員
國立國父紀念館展覽諮詢委員
國立中正紀念堂展覽審查委員召集人
全省美展、全國百號油畫大展等籌備委員及評審委員

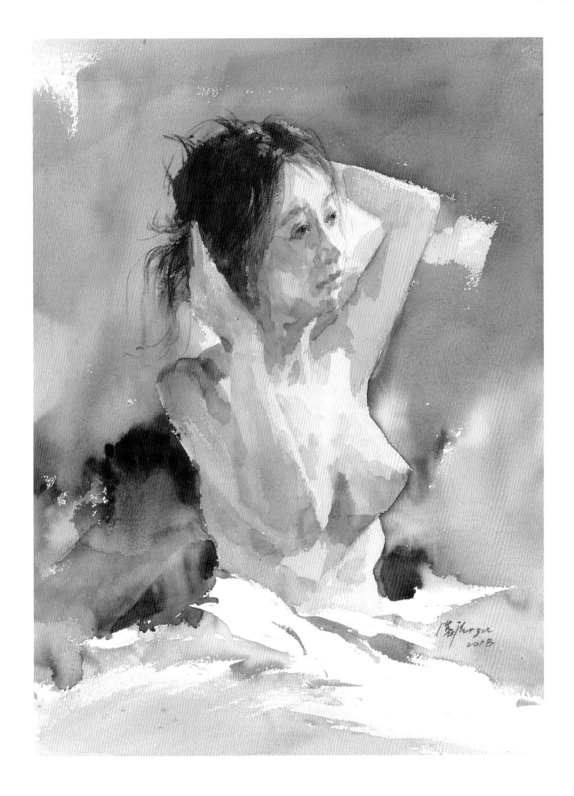

《梳妝》 76X54 ㎝ 2018

早上晨起，沐浴完畢、整理頭髮，梳洗裝扮，晨光自窗邊而入，喚醒睡眼惺忪的眼神，剔透的肌膚
交映著雪白的床單與灰階的背景，一幅慵懶的美好早晨。

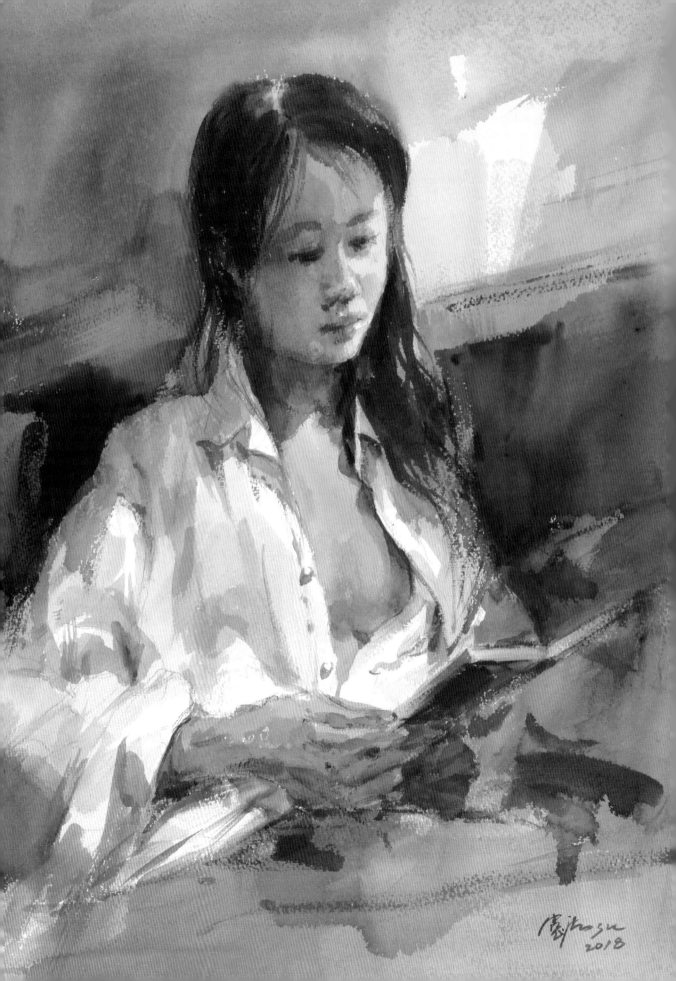

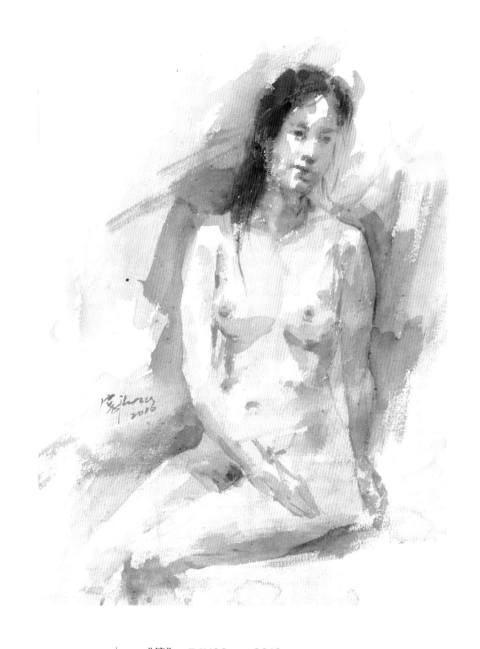

| (右) 《倚》　54X38 cm　2016
氣定神閒的倚靠在床頭,優雅舒適,帶來一股沉靜安穩的情緒力
量;以淺膚色為底,利用灰紫系處裡暗面與立體感,用筆快速灑
脫、簡潔帶出人體姿態美感。

| (左) 《閱讀》　76X54 cm　2018
睡前在鵝黃的臥室燈光下,卸了妝、著了睡衣,信手拈來床頭的
書,翻開數頁閱讀,讓一天的忙累沉澱休息,如此悠閒自在,才
體驗到家是最好的避風港。

洪東標

1955 年生

臺灣師大美術系畢業．臺灣師大美術研究所碩士

經歷：

全國美展評審委員兼評審感言撰稿人（2004 年）、高雄
市美展、新北市美展、南投縣玉山獎、大墩美展、苗栗
美展、新竹美展，礦溪美展評審委員。

現職：

中華亞太水彩藝術協會理事長

台灣國際水彩協會理事

中正紀念堂終生學習班水彩教師

國父紀念館終生學習班水彩教師

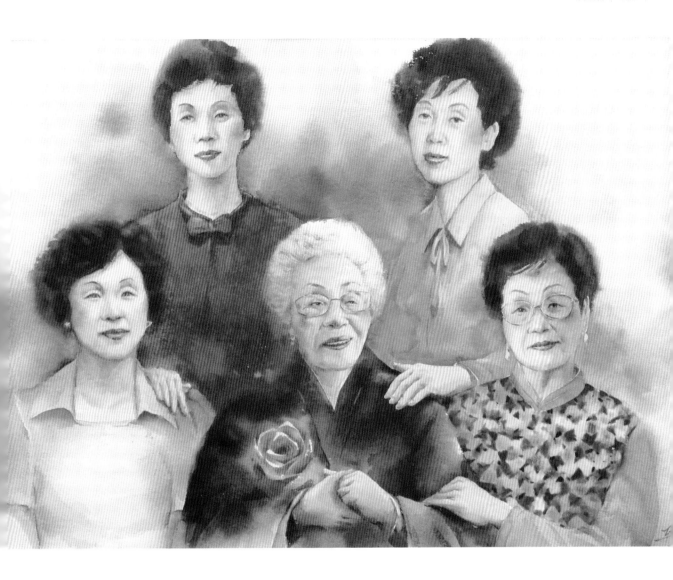

《媽咪 媽 阿娘 阿姆 母親》　55X75 ㎝　2018

我有一個愛美的媽媽，她從小就是外公最疼愛的長女，在日據時代的農業社會裡，南北奔波做仲介的外公總會在外地歸來時為她添買胭脂水粉，讀小學有鞋穿，衣服總是洗燙得乾淨平整，讓人讚美不已，即使到現在九十四歲的高齡，到附近的公園散步也依然要梳理的美美的才會外出，她說這是一種生活習慣，一種對別人的尊重，及對自己的自我肯定；其實母親在為人妻與人母的階段裡，生活清苦，五個小孩的家庭單靠我父親的薪水日子是過得很辛苦的，經濟的壓力讓她著手家務之餘必須在家兼職副業做手工，尤其在父親從公機關退休後投資失敗後償債的艱困時期，母親的零工收入成為家庭經濟來源的主力，帶大五個小孩和七個孫子，是我們家中的中流砥柱。我選擇以母親作主題來創，我試著將母親五個年代的面貌彙整成一幅畫，這都是在我記憶中熟悉的影像，三十餘歲，四十餘歲，五十餘歲，七十餘歲到九十餘歲的現在，讓她在畫面中呈現一個融合的群像，彼此如同一家人的互動連結，這是我記憶母愛的片段。

《相對無語》　28X38 cm　2007/2018

女性人體畫是西洋繪畫主題極為重要的一部分，藉由對神話故事的描寫。
觸探女中情慾的部分，這是女性主題中必須涵蓋的領域；我的好朋友已故
畫家張信義曾經與我在 2003 年至 2013 年間一起研究人體畫，他說：「女
體即是一種高雅的情色，優雅柔美的姿態必然要能引發遐思，觸動心靈」。
各位讀者您可以在這幅畫中解讀到什麼呢？
我以一幅 2007 年的女體速寫，在今年加上一個男體的背影。

《愛後》　18X38 cm　2010

徐素霞

1954 年生
法國史特拉斯堡 (Strasbourg) 人文科學大學藝術博士
前國立新竹教育大學 藝術與設計學系教授
擔任全國性藝術創作評審 (全國美展、高雄獎、聯邦美術獎、公教美展等)
2012 個展「此地·他方」，台中市大墩文化中心大墩藝廊
2013 個展「浮生情旅」，新竹市文化中心梅苑畫廊 (薪傳展)
2013 個展「跨越《此地·他方》」，台北市國父紀念館逸仙書坊
2013 獲中國文藝獎章美術創作獎 (水彩)

我喜愛繪畫，水彩、油畫、水墨都是我常使用的媒材，每一種對我來說都是表達情感的工具，各有其獨特的屬性與視覺氛圍，帶給我不同的樂趣。好比描述某些故事、某種感覺，唯有藉特定的語言來述說，才能傳達出屬於它們的那種無可比擬的韻味。

因緣際會，由於教學與方便性，水彩在我的創作裡還是最大宗的。我尤喜歡水彩特有的渲染和淋漓的詩意感覺，而在添加一些不透明的手法處理時，畫面又多了一份厚實沉穩的風味。

人物不是我繪畫創作主要的題材，過去所描繪的，大都是家人、親朋好友和相識者，做為生活的紀錄與抒情描寫。有時，也會藉由偶然機緣所觀察到的人物，傳達一些觸動我心弦的情意。

另外，我多年來亦從事圖畫書插畫的創作，以水彩為主要媒材，因應故事情節的需要，描繪書中人物角色的喜怒哀樂。尤其插畫的表現方式與訴求，相較於純繪畫，它更講求內容的傳達。

所有這些人物畫創作，我均以寫實的方式呈現，根據人物本身的特質和我領受與想表達的意念，在構圖佈局上做些相應的變化。然而，要在創作中取得造形、色彩掌握能力，並巧妙融入心中的意念，不是件容易的事。在寫實風格的領域裡，筆繪表現的能力確實有它存在的必要性，也因此需要勤加的磨練。

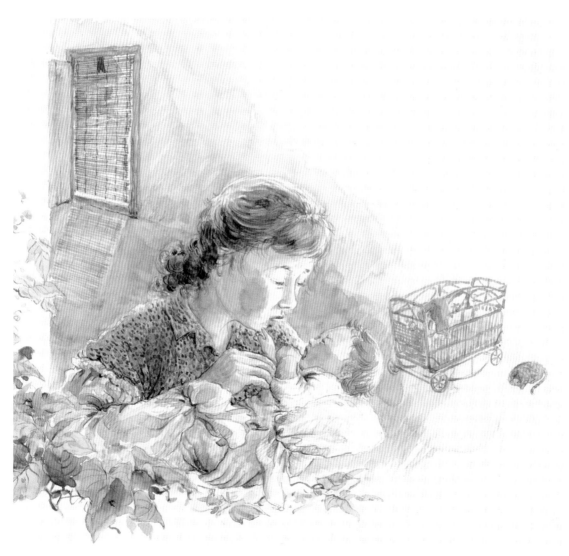

描寫台語兒歌「嬰仔唔通啼」，畫面中呈現帶著袖套的農家婦女哄著啼哭的嬰兒。這是我兒時在鄉下所見母親嬸嬸輩的日常生活影像。（1998）

我身為女性與為人之母的角色，自然也就對女性多了層關注，並在作品上有較細微的流露和描寫。不過也不一定單就女性人物形體上去著墨，在某些帶有「母性」的意味上，我常借景、借物，透過具有象徵意涵的事物，如鳥巢比喻家園，羽毛象徵展翅飛遠的孩子，玫瑰花象徵母親之愛，逐漸凋零的花朵枝葉是欲言又止的心境，來傳達我那些難以盡說的母性心情。

關於本次的水彩女性人物專輯，除了純繪畫的形式外，我也想呈現以插畫表現的女性，藉由不同的情境描寫，傳達一些女性的生活與情感層面。

如何透過畫面佈局、肢體動態、筆觸、色調層次、空間感、渲染的運用等趣味和變化，來營造以及凸顯我所想傳達的畫中角色，其所在環境與內在情感，是我非常關注的部分。

由於社會環境的變遷，女性所處的生活面向有著相當大的變化，這是很值得深入探討的課題。做為一個繪畫創作者，藉由某些機緣，以作品呈現個人在此主題上的觀察和感受經驗，也是別有意義的。為呼應此主題，我以三幅水彩插畫稍做為詮釋（第一幅見前頁）。

創作是生活的反映，有所感悟，經不斷的思考和琢磨，在塗抹揮灑形色中得到樂趣，又可傳達關心的事物，確是件幸福又有意思的事情。

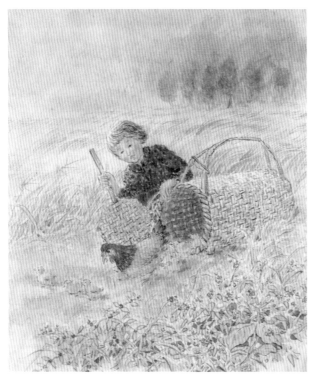

小女孩揹著雞籠到野外，讓母雞小雞出來啄食，是我兒時難以忘懷的經驗。 （1986）

在畫布前揮灑的女性，這是現在的我。能夠依循著興趣開展自己的人生，是現代女性能夠享有的生活，也是過去婦女所不敢奢望的。 （2005）

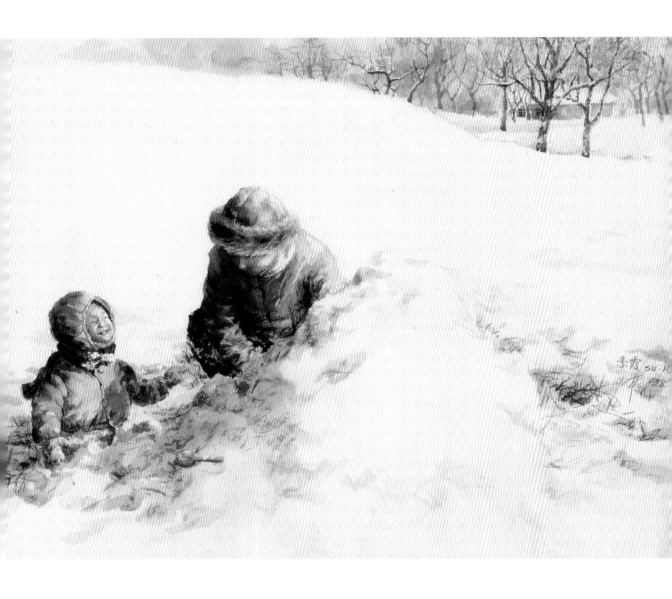

《雪的記憶》　57X77 cm　1987

這件作品是三十年前回憶在法國留學時帶
著幼兒在雪中玩耍的情景而創作的。構圖
上，將人物置於一側，納入遠方的樹林，
以加深背景的空間感。雪堆上做些陰影，
其餘則以中國水墨畫的方式來留白，表現
陽光下的雪景。

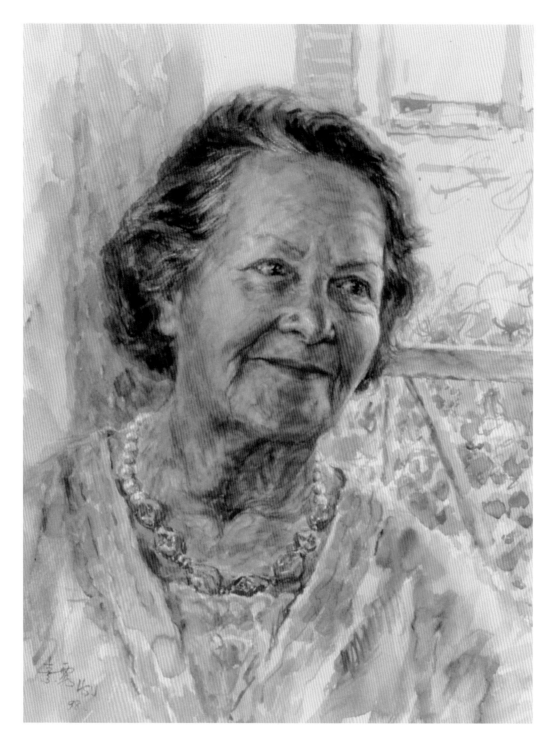

《Gilg 老太太的畫像》　61X46 cm　1997

1997 年夏回到過去在法國進修的 S 城，到師長家做客，並為其慈祥和藹也很熟悉的母親作畫像，是當場寫生描繪，部分細節再根據當天拍攝的照片完成。

人物肖像畫像有著許多挑戰，如何忠實呈現對象的五官面貌，掌握其神情，以及肌膚細微的層次變化，在在都考驗畫者素描的能力基礎和耐心。這天老太太坐在陽台走廊，陽光充足，反射在臉龐，也因此有許多肌膚光影和眼睛瞳孔細部的挑戰。

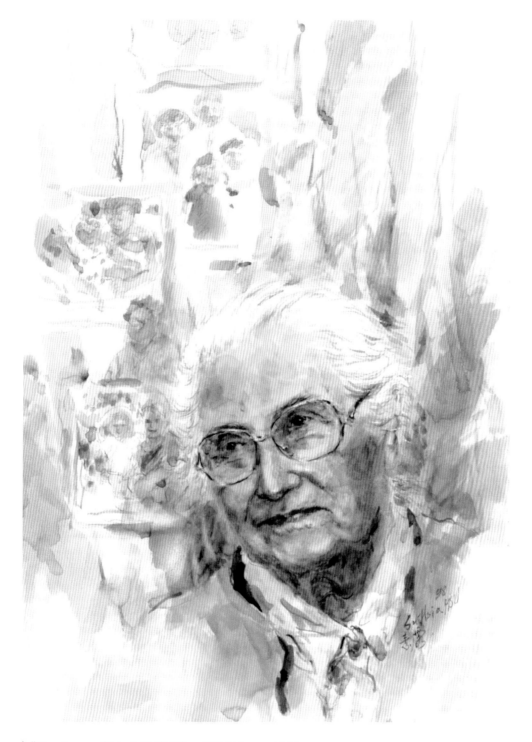

《Desfosse 老太太的思念》　56X40 cm　1998

這件作品是是描寫朋友年邁的母親。我去過老太太位於巴黎的住處數次，牆上滿是子孫的照片。因此作此畫時，雖有朋友提供的獨照，但為了想藉此作品表達老人接近生命尾聲思念親人的情感，構圖上便以之前我對其牆上照片的深刻印象為背景，強化此意念。

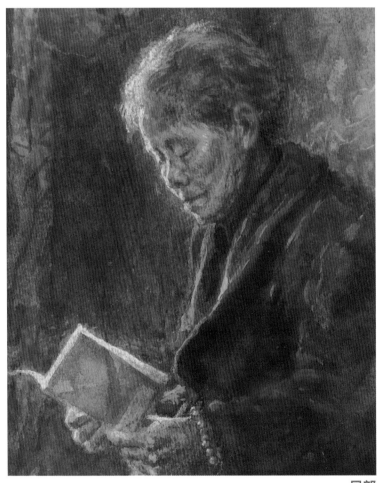

局部

《安住的時刻》　74X54 cm　2011

許多年前帶母親到廟裡，見她自善書櫃裡抽了本小冊，坐在椅上逕自閱
讀起來，那安住的神態讓我感動，也不禁祈願她此餘生都能如此沐浴在
佛法中。前景我做出斑剝的肌理，若隱若現的呈現經文和拿著蓮花的佛
手，而在母親後上方則用金線描繪菩薩，以伸出的手印照拂保佑著母
親，這也算是我對母親的一種祝禱。

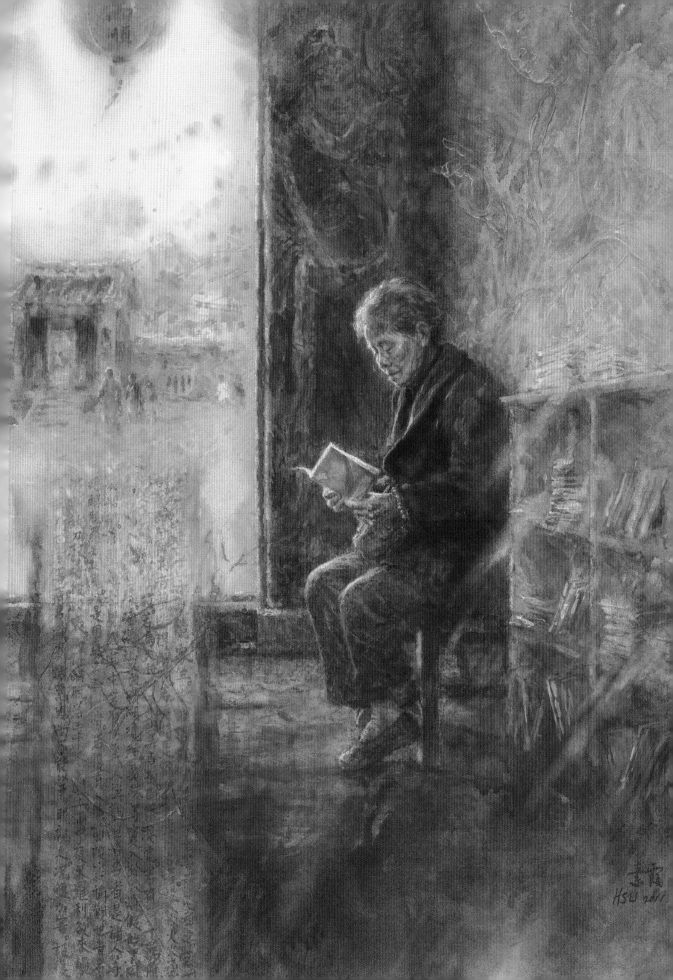

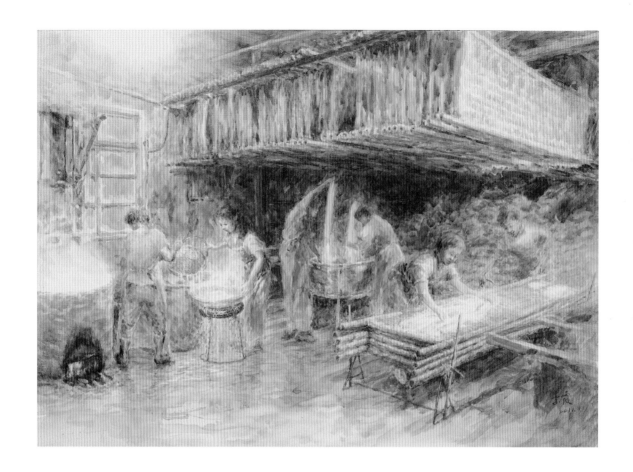

《米粉人家》　　55X75 cm　2011

曾有機緣參訪新竹市的米粉製作產區，許多廠房就是自宅，家族成員都參與工作。那是一個辛苦的行業，半夜即開始準備，繁複的製造程序，成為響譽華人世界的新竹米粉。工作的成員中，以婦女佔多數，半夜三四點輪到她們操作，其中還有初當人母的女性，在工廠一角放置嬰兒車，以便娃兒醒來時能即時照顧。在構圖上，我將製作的場域稍做集中描繪，以呈現製作米粉的後半階段情景，畫面上並盡量再現當時所見溼漉又瀰漫蒸氣的景象，以及動作快速忙碌的人物動態。

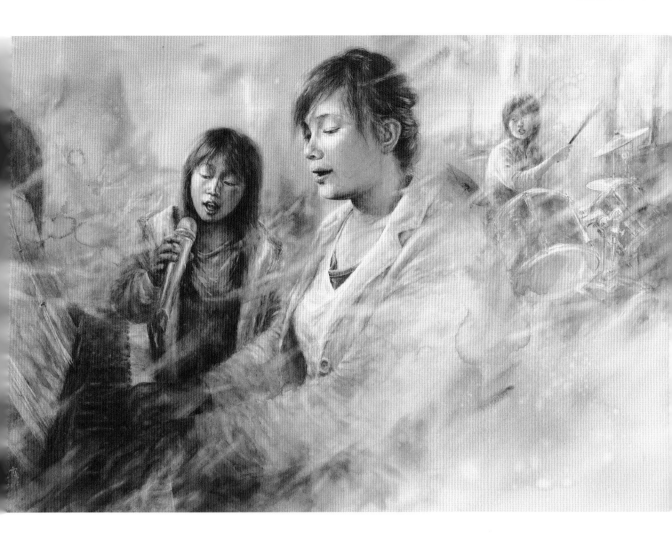

《樂音飄盪》　101X152 cm　2012

幾年前到新竹縣尖石鄉鎮西堡，行路時聽見陣陣樂音，循聲找尋，在該山區教堂裡
見到三位原住民少女正在練唱，她們專注與沈醉在樂曲中的神態，久久懸繞在我腦
海中。

我以雙全開的水彩來創作這幅作品，在構圖上將主要的人物突顯放大，以著重其專
注與愉悅的神情，畫面並做大片渲染和飄動的刷洗弧度筆觸，營造樂音飄盪的感覺。

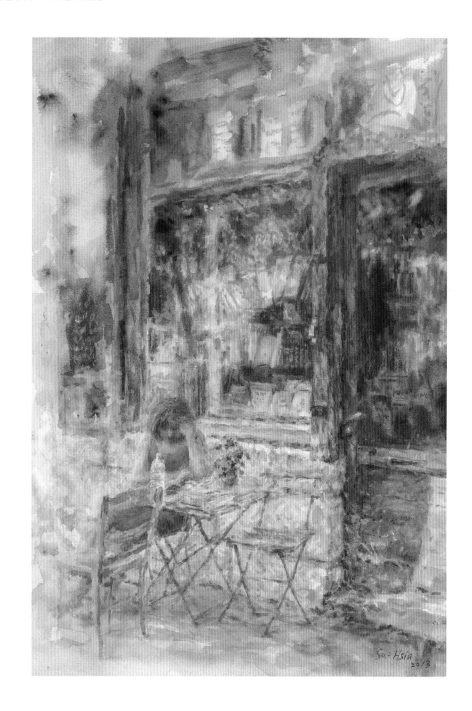

《書香飄逸》　56.2X38 cm　2013

在巴黎塞納河畔有一間聞名遐邇的書店「莎士比亞」，愛書人總在那兒流連忘返，更不乏觀光客進入一窺堂奧。某日走過，見一年輕女子坐在店外，沈浸在閱讀中，桌上有著盛開的鮮花盆景。新與舊，過去與現在，古老的建物與年輕的身軀靈魂，在同一空間相互交融，整個的氛圍是那麼的沉靜祥和。

本作品以粗糙渾厚的木頭、斑駁石牆紋理，展現歲月的滄桑，而玻璃隱約透出的舊書冊與埋首閱讀的景象，散發濃濃的書香氣息。

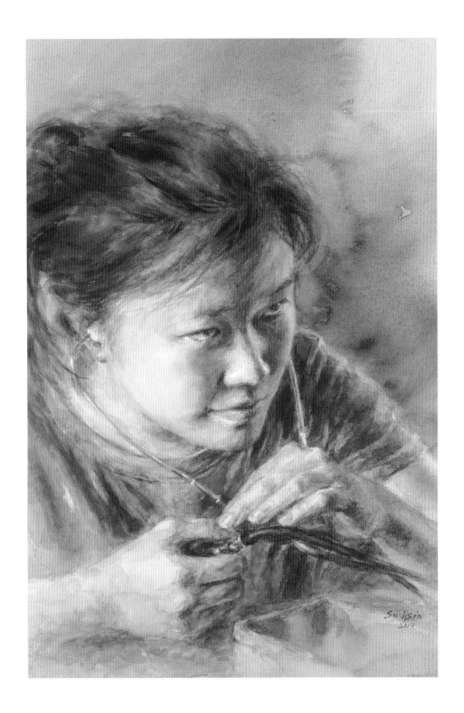

《凝神》　56X38 cm　2014

數年前的某日見女兒學習為外婆量血壓，神情凝肅又專注，心裡油然升起感動與欣慰之情。畫面上，自窗外灑進的光線，讓臉龐增加許多明暗層次和細微的色調。為了讓光影有更豐富的變化，我也特意營造次光源的效果，同時，也小心避免臉上過度的重筆觸，以表現屬於年輕人較光滑的肌膚，並聚焦在專注的神情表現。

創作步驟

步驟 1

這幅創作主要在表現家人日常生活的片段。 在起鉛筆草稿時，就力求把我與女兒的形貌神情描繪得準確相像，當日所穿的衣著、野餐桌上的早餐與器皿碗盤也一併如實呈現。著色時先從人物臉龐開始，因為這個部分在此畫作中非常重要，也需時間細心處理，若是失誤了，就失去意義。

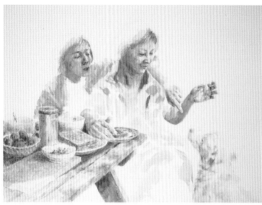

步驟 2

再進行木桌、早餐物品的色彩描繪，也注意質感、明暗的初步呈現。依次再畫衣著的部分。

也可說，我對認為重要的，沒有商榷餘地的部分（如臉部必須畫得相像）先畫，手部動態光影次之，其他就較有彈性，可隨性一點做些變化。

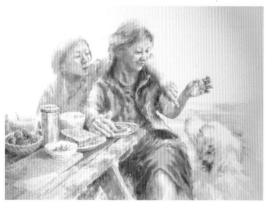

步驟 3

繪上頭髮大略光影，將衣著的摺紋、色調層次多著墨些。再繪狗兒、木椅。

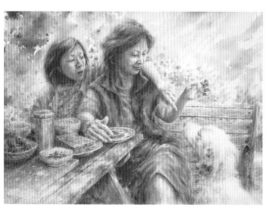

步驟 4

增加背景的花草樹枝葉，以及再加強整體的光影變化。反覆檢視各項細節，就不足或有問題之處，一一修正補強。乍看之下，這個畫面似乎與完成圖相差不大，但這步驟卻是很重要的一環，也需要許多的耐心、細心與時間來進行。經過反覆的檢視、修正，之後的作品才能經得起自己和他人觀看。

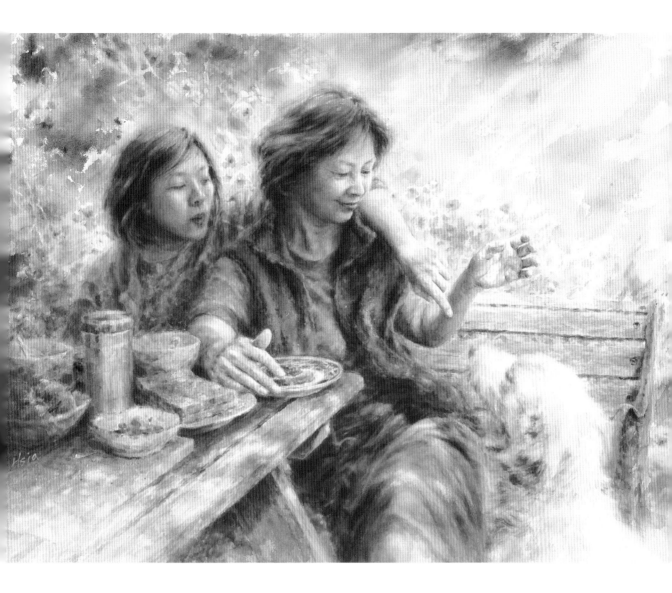

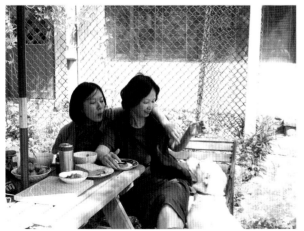

參考資料（根據數年前所拍的家居照再創作）

《吉光片羽》　55X75 ㎝　2018

也許因為孩子們都已離家，在遙遠的國度求學就業，難得一見，因此對於往昔家人相聚的時光特別的懷念。美好的記憶不一定都在特別的紀念日子，平淡隨意的生活片段即是珍貴的幸福。選擇這題材作畫就是出自這個體悟。

畫面中，我與女兒在院子吃早餐，狗兒聞香過來，有了一個好玩的互動。這幅作品既是生活記錄也是情意的抒發。

《一個夢》

24X26 cm 1988

這幅插畫是搭配一首描寫星星
的兒歌，我構思一個女孩兒趴
在窗口仰望著燦爛的星空，藉
此傳達孩子對無垠宇宙的驚奇
和所懷的無窮夢想。

可能這個畫面表現了孩子們可
能對宇宙大自然所抱持的驚奇
與夢想，這幅作品曾獲聯合國
兒童基金會 (U.N.I.C.E.F.) 選
製為 1993、1994 的年度賀卡。

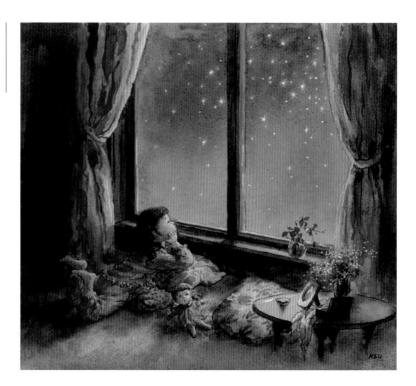

《小豆睡著了》

19X20 cm 2003

這是我所創作圖畫書「媽媽，
外面有陽光」中的一幅。畫中
的女孩就是我女兒，以她兒時
玩耍睡著的形貌做藍本，再添
加貓狗等動物，詮釋孩子等待
媽媽帶她出去玩，但等忙碌的
媽媽自工作中醒覺，再去找她
時，她已睡著了的情境。

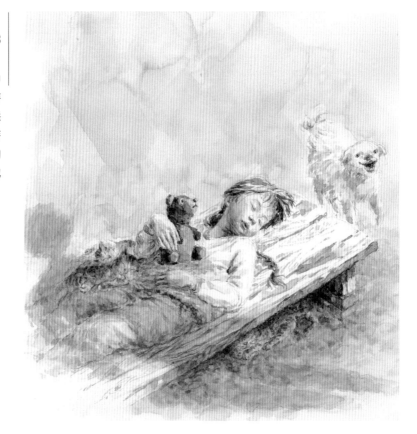

（上）《扮家家酒》

27X30 ㎝ 2016

這是為林海音兒時回憶「英子的故事」所
做的插畫，描繪她（拿拐杖者）和妹妹玩
伴扮家家酒的情景。細節的文字敘述不
多，還好兒時都有扮家家的經驗，我想像
自己就是其中的一員，在一百年前北京老
房子裡，如何拿床單繫在方桌上當做家，
方凳當做桌，找什麼來當碗盤，在那兒品
茶用餐的情景。

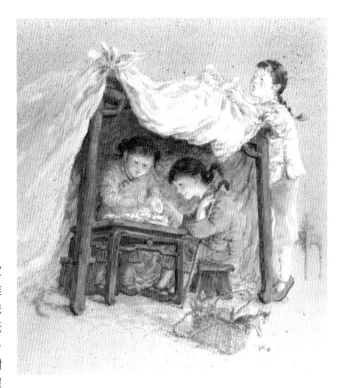

（下）《憶兒時燒柴煮飯》

41.5X28 ㎝ 2016

本作品是我的兒時生活系列插畫之一。家
裡務農，有個傳統的爐灶， 燒柴煮飯是難
忘的記憶。這個廚房已不復存在，但我依
稀能回想出當年的樣貌。我以土色粉彩紙
作畫，運用少許白色粉彩做為光線、蒸汽。
畫面右方我在添加柴火，弟弟在旁幫拿樹
枝，左方母親正在煮豬食，寫實還原這深
刻在腦海的記憶。

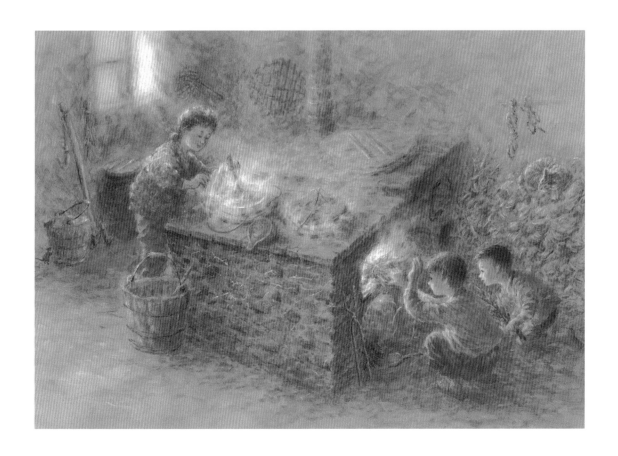

郭宗正

1956 年生
學歷：
日本慶應大學醫學博士
美國約翰霍普金斯大學博士後研究員

現任：
郭綜合醫院院長
台灣婦產科醫學會理事長
高雄醫學大學教授

台灣水彩畫協會常務理事
台灣國際水彩畫協會常務理事
中華亞太水彩藝術協會榮譽常務理事、正式會員
台灣南美會常務理事
法國獨立沙龍學會會員
法國藝術家沙龍入選 (2012-2014、2016-2018)
日本水彩畫會第 103-106 回年會水彩聯展入選 (2015-2018)
第 80、81 屆臺陽美術展覽會展入選 (2017-2018)

作品入藏：
台南市立美術館．台南奇美博物館

《藍絲帶》　76X56 ㎝　2018

五、六年前的一天，我帶著數張水彩風景畫到一位油畫老師家請益，老師除了針對風景畫給予意見外，也建議我可以開始嘗試畫人物畫，以訓練自己的技術並擴大藝術分野，但老師也提到使用水彩繪畫人物相當不容易，建議我可利用粉彩或油畫作為媒材。想著自己一路走來，以油性簽字筆或樹枝沾墨勾勒線條，再以透明水彩上色，雖然得到部分畫家的讚賞，但大多數畫家仍認為這些作品只能稱作插畫。在我決定暫時收起簽字筆與樹枝，並用傳統手法繪畫風景及靜物後，我陷入困境，越畫越痛苦，還休息了數個月無法提筆作畫。直到有天我去拜訪旅居日本的啟蒙老師沈哲哉，他跟我說：「阿正，你就試試水彩人物吧，因為它比較不適合線條的勾勒，又可用水彩畫出人物美麗、柔和的一面。」才讓困在其中的我，得到抒解，就此展開我這五年來的水彩人物之旅，並渡過創作人生中最大的困境。

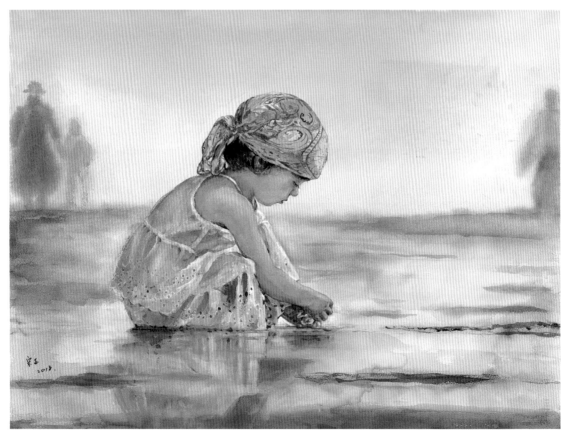

《拾貝殼的小女孩》　56X76 ㎝　2018

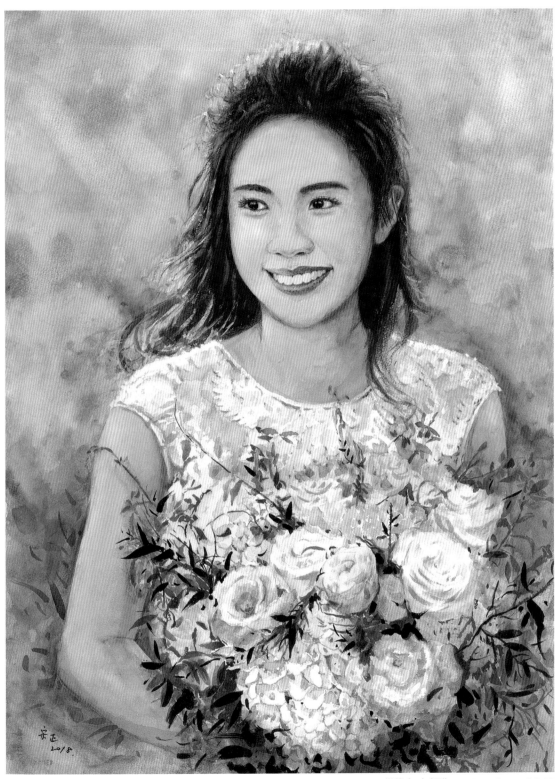

《邁向幸福》　76X56 ㎝　2018

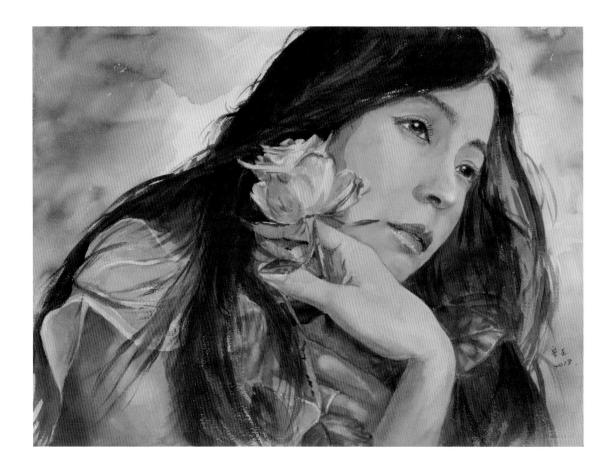

我在國中時期，曾經向沈老師學習過石膏像、人體素描及人體油畫，因此進入水彩人物畫的壓力並沒有想像中的大，但提筆畫水彩人物的那刻，我才知道其中的技法比想像中困難許多。一般而言，十張水彩風景畫，約有八、九張可以得到讚美，但水彩人物畫，十張中則有八、九張會遭致批評。水彩隨機性高，皮膚色彩不好掌握，一旦重疊越多顏料，皮膚就像是灼傷了般，但我不因此氣餒，不斷的探索，並到處向老師請益，經過了許多磨練與失敗才逐漸畫出一點心得。

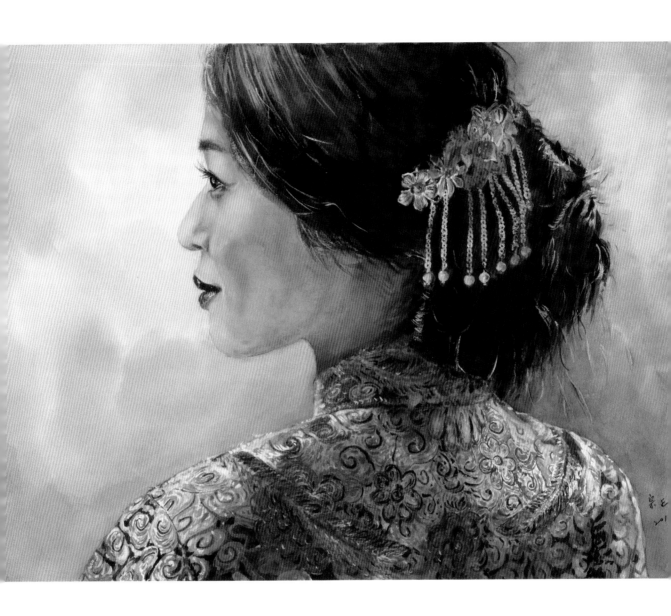

(左) 《迷惘》 　　　 56X76 cm　2018
(右) 《穿著霞披的女人》 　　56X76 cm　2018

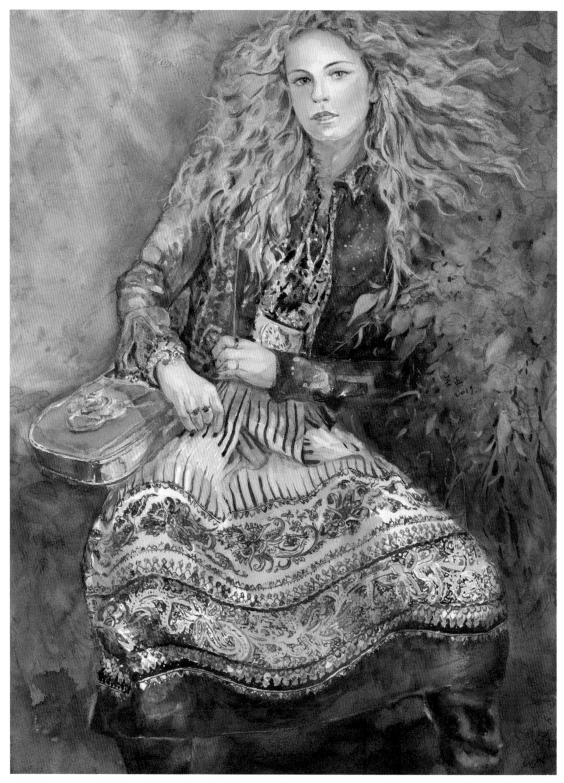

《穿著 prada 裙子的女生》　76X56 ㎝　2019

《仲夏蟬鳴》　76X56 ㎝　2018

《禱》　76X56 cm　2018

《看書的女孩》
76X56 ㎝ 2017

我是一名喜歡繪畫的婦產科醫師，在每天的日常工作裡時常與女性互動，我格外尊重並欣賞
女性在生活中所扮演的各種角色，因此透過畫筆呈現她們的美一直是我想做的事，又在台灣
似乎較少看到以年輕女性作為主軸的水彩人物畫，故我決定以年輕女性作為繪畫的對象。
水彩擁有透明與極高的機動性，比油畫可畫出肌膚的輕透感，其光澤反應自水份的控制，
色調在不同受光下所呈現的明亮與陰影，如何運用色彩鋪陳，我至今仍努力著墨，以避免
調和過多顏色或覆蓋過多色彩使其變得骯髒，因此如何流暢的表現女性的肌膚一直是我的
一大課題，但最重要的仍是掌握人物神態，尤其眼神，想要精準的捕捉，除敏銳的觀察力
外，無數次的演練也極為重要。水彩人物之五官，最好於作畫時一氣呵成，以展現其順暢
與筆韻的生動。又針對人物與背景的層次關係，虛、實如何取捨，以致表達我想呈現的意
境，在每一幅畫的氛圍凝造上我花了許多時間思考，畫太滿或表現過度反而破壞人物畫的
和諧。各部分對比造成的差異是襯托或平衡，我常常請教多位畫家老師，希望能吸取更多
建議讓作品趨向成熟，我亦透過欣賞大量的畫來突破自己的盲點，以補強不足，並求下一
張作品能有更動人的表現，希望帶給觀賞者的是處於偌大作品中，美女相隨行走的感覺。

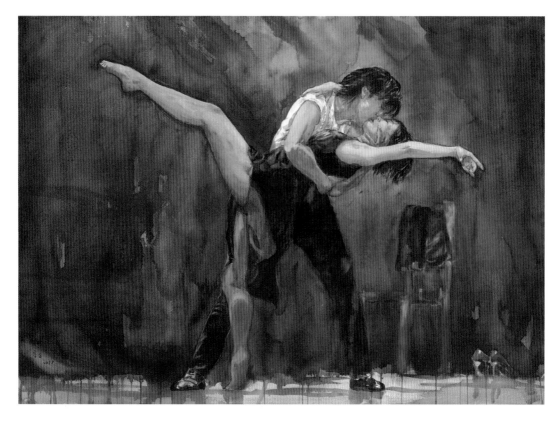

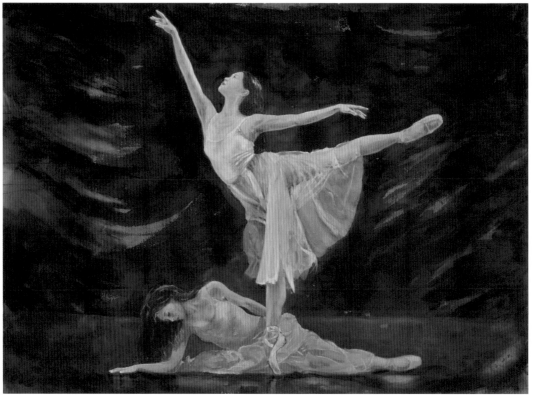

(上)《揮灑烈愛》　79X109 ㎝　2018　　　　(下)《重生》　79X109 ㎝　2018

在創作過程中，我遇到最大困難無非是水份的拿捏，水是不易掌握的媒介，水太少像油畫，水太多又怕肌膚出現水漬，因此在肌膚的表現上，我時常是一手拿著畫筆一手拿吹風機，如同萬能的機器人辛苦作畫。對我來說一張對開的畫，平均需要 12 小時去完成，在接近尾聲時，我會更加仔細的推敲琢磨，直到發現再添筆、再反覆疊加已經沒有更精彩時，我便放下手中的畫筆，告訴自己此張畫應是收手的時候。之後我會再用數天的時間，把自己的畫放在畫室的另一端，慢慢觀察慢慢審視，將不合理、不滿意之處再予以修改，直至落款完成。

畫中人物是否寫實或與模特兒是否相像，我本身並不是太在意，也認為不是重要的問題，只是一旦決定以年輕女性作為畫中人物時，漂不漂亮、美不美就變得很重要。記得年輕時期跟沈老師一起作畫時，他總有辦法將每一個女孩子畫得活色生香，躍於紙上，使每一個作為模特兒的女孩子都心滿意足的回家去，也因此我在作畫時不斷向沈老師學習，處處留心美、惦記美，並專一地賦予這些女孩子無聲的獨特光輝，我不追求濃烈，但期許慢慢構出賞心悅目，刻畫如同一杯好酒般可以回味深遠的女子。我認為想要成功地將情感投入水彩的關鍵，即是發揮想像力，如說故事，由主角的內心世界往外推演，讓觀賞者產生共鳴。

《穿黑衣服的女明星》　79X109 ㎝　2018

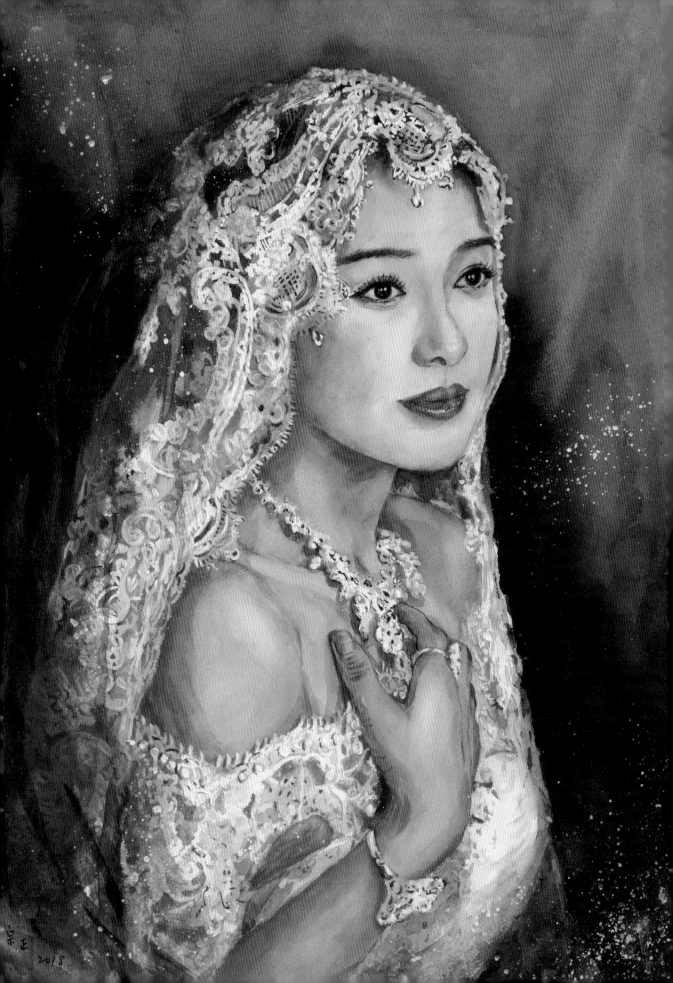

《待嫁》
6X56 ㎝
018

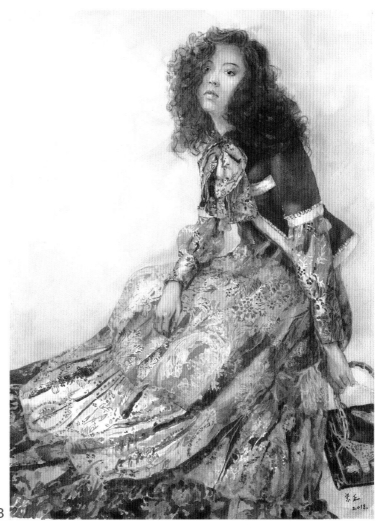

《任性》
76X56 ㎝ 2018

風格是藝術家表現作品靈感的個人形式，如要為自己的畫風下定義，我想比較適合的形容是我的作品裡蘊含淡淡的古典美，並非珠圓玉潤、閉月羞花，而是期許畫出經過不同生命歷練後的形與貌，也期待觀賞者可以感受到渲染並沈浸在畫作裡頭，一塊起舞，尤其是與畫家、畫中人物同處在一個空間的微妙感，靜靜地觸動心靈，帶來感動。

我喜歡的水彩人物畫家除了台灣的程振文、林毓修老師外，大陸的關維興、劉雲生、柳毅，英國的佛林特大師、美國的雷德大師及日本的醍醐芳晴老師，都是我最尊敬並渴望學習的大師。無論我們是否真實的見過面，每每翻閱他們的作品集，總是讓我迷戀不已，目光不停的在他們的筆韻間游移、讚嘆。水與彩經過他們巧妙的撞擊後，作品呈現出的精彩更是神乎其技，每看一次都有不同層次的悸動，彷彿可以觸摸到畫中人物一般。我想這些大師們具備的已不僅僅是表面的觀察力、水彩技法，而是更深遠的包容，與接納萬物的胸襟，才能完成這些巨作。他們的作品集一直都擺在我的書桌上，如同精神糧食，敬佩不已！

創作步驟

穿著霞披的女人

步驟 1

這是一位年近四十的女子，畫名為「穿著霞披的女人」。在打人物畫草稿時，我慣用 2B 鉛筆仔細打稿，同時美化人物五官，使其顯出更迷人的韻味。

步驟 2

臉部上色時，使用朱紅及岱赭，重點有二：

（1）皮膚的色彩要畫進頭髮裡。

（2）皮膚受光部分，在水彩未乾前，用面紙將色彩除去。

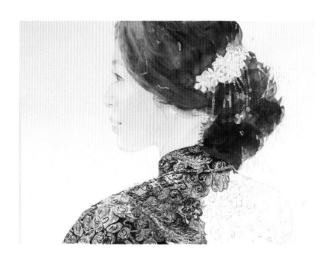

步驟 3

大略畫好頭髮後，使用縫合法仔細繪畫衣服，此時要注意光澤的明暗，才能顯現出衣服材質與皺褶，及肌肉的厚實感。

步驟 4

完成衣服上色後，用灰綠色系處理背景。我會將背景的色彩暈染進衣服的陰暗處，使人物與背景融合在一起。

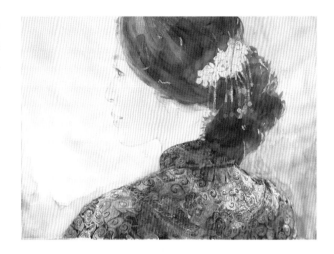

步驟 5

進一步加強皮膚色彩，頸部陰暗處加上天藍色，以襯托秀麗的臉龐。在色彩乾後，開始繪畫五官，盡量一氣呵成，不重疊色彩，以表現出生動的表情。再用鎘黃色繪畫髮飾，盡量展現出金飾的高貴。

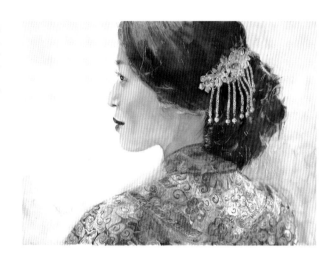

步驟 6

(1) 注意背景明暗，臉部側向的背景較為明亮，反之背向的色彩則以暗色處理。

(2) 加強頭髮的整理，以展現絲絲動人的感覺。

(3) 做完總整理後落款完成。

(作品完成圖亦可參見第 053 頁)

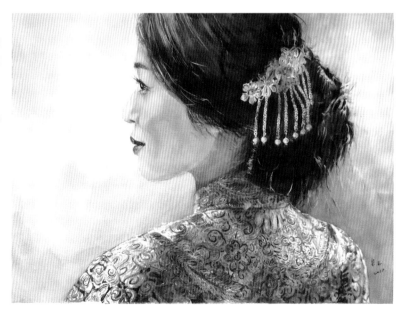

黃進龍

1963 年生。

國立台灣師範大學特聘教授、前台師大藝術學院院長、台師大終身免評鑑教授、前中華亞太水彩藝術協會理事長、台灣國際水彩畫協會榮譽理事長、台灣水彩畫協會理事長、澳洲水彩畫會 (Australian Watercolour Institute) 榮譽會員。美國賓州州立大學訪問學者 (2009/08 – 2010/07)，美國水彩畫協會 (American Watercolor Society) 國際評審 2012、教育部專業藝術教育小組委員 (104-106 年)。

第 42、43 屆台灣全省美展水彩類省政府獎、第 12 屆台灣全國美展首獎 (金龍獎)、第 38 屆中國文藝協會文藝獎章「水彩創作獎」、中國畫協會「金爵獎」等等。

「捨得」是中國傳統宗教與哲學常見的用語，在「捨」與「得」之間，自古就滲透著人世間的古老智慧與豁達的人生觀，「捨」與「得」雖是反意，卻是一體的兩面，既對立又統一，有「捨」才有「得」。

在繪畫創作中「虛實」是畫家常用的手法，以製造節奏性及賓主關係，這與「捨得」有些相同之處，但又不太一樣，當然都是營造具象與現實「距離」的方法之一。中國水墨畫常見虛實手法，甚至利用虛實 (或留白) 表現「無聲勝有聲」的抽象境界。

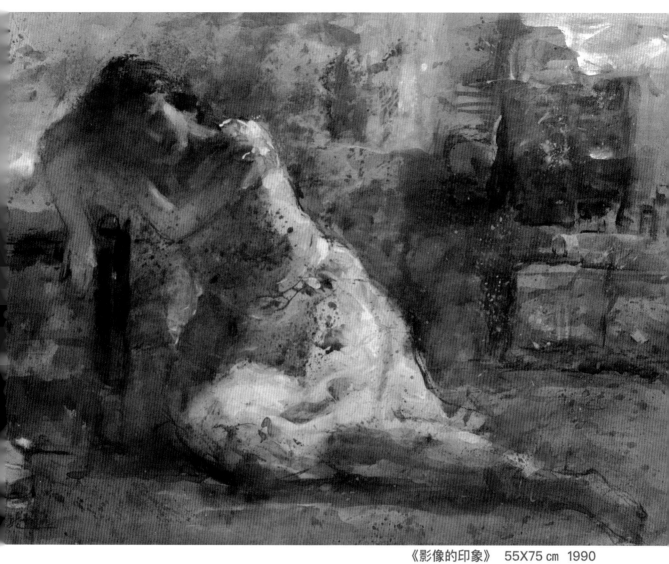

《影像的印象》　55X75 ㎝　1990

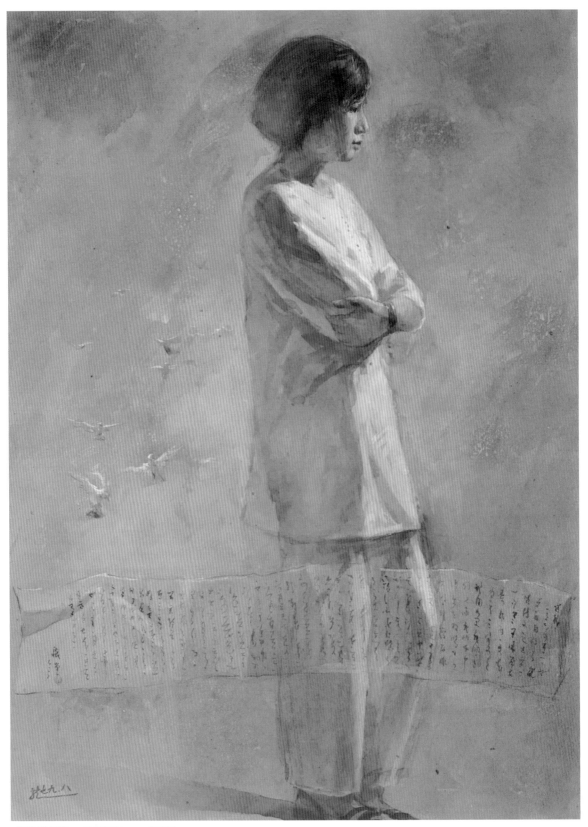

《書卷情》　76X56 ㎝　1990

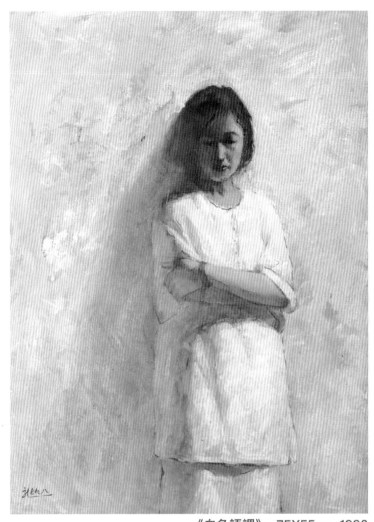

《白色語調》 75X55 ㎝ 1990

在藝術創作的範疇中，畫面的經營免不了將意象做「捨」與「得」的思考，通常作畫的時候想要表現很多，或描繪很細緻，呈現很多細節，但往往因此模糊了想要表達的理念與藝術語彙，故「捨」(減法)就變成藝術創作中一個有效的手段，「少」就是「多」的理念，成為可能的方向，也是現代藝術的普遍特質，現代建築大師密斯‧凡德羅 (Ludwig Mies van der Rohe, 1886-1969) 的名言「少就是多」(less is more)，的確影響很多現代藝術家。在全球化和資訊化的時代，東西文化的交流頻繁且即時，筆者繪畫創作 30 餘年，近幾年比較東西兩種文化的差異，感悟彼此交流的衝突與共融，這種文化氛圍的「真實性」，在創作上產生很大的影響，將筆者年輕習得的西方繪畫理論與創作經驗，輔以成長背景的中國文化傳統與哲思，在兩者之間相互「捨與取」、「放與得」，並引借水墨畫中的「虛與實」，表現東西文化交融的意象，回應當代文化氛圍的「真實性」。

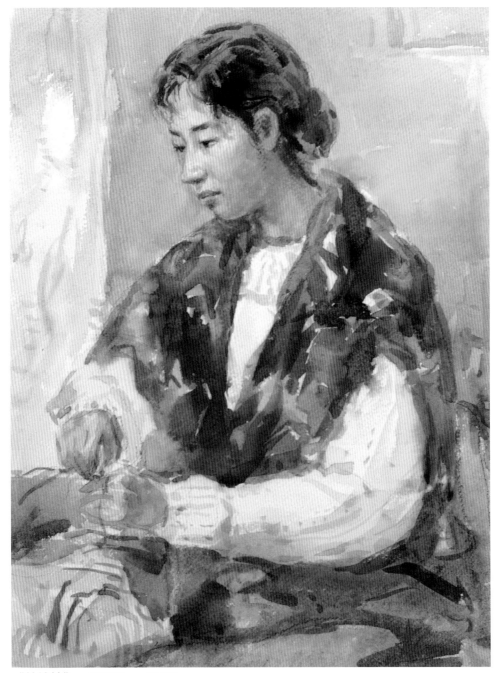

《針線情》　40X30 ㎝　1992

西方藝術以人為本，議題當然離不開「人」，人體的研究及寫實的呈現，是西方
美術學院訓練的重要基礎之一，故藝術中有很多人體題材的作品；但中國傳統繪
畫少見人體作品，甚至避談人體議題，故整個藝術史中「人體題材」著墨甚少，

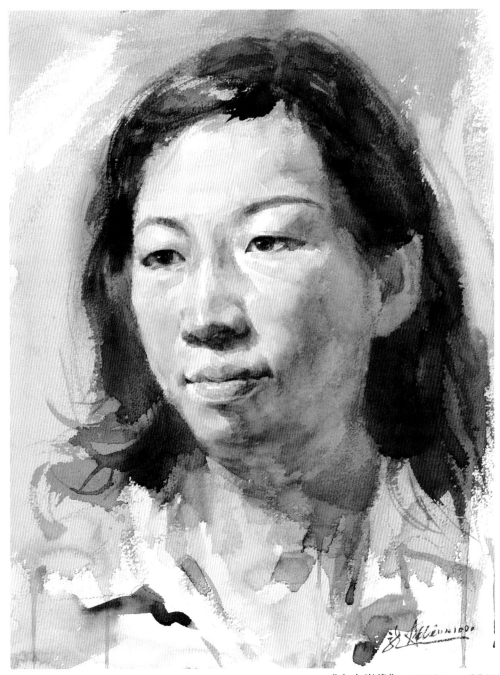

《夫人肖像》　41X31 cm　2011

但隨著時代的演進，近代中西方文化交流頻繁，引進西方美感品味與藝術價值觀，人體繪畫漸漸被大眾接受，但還未普及，這還需要一段時間。「人是上帝的化身」！還是「非禮勿視」！你如何看待？文化思維影響著我們的「觀點」！

(左) 《共鳴曲線 –2》　56X76 ㎝　1996　（綜合媒材）
(右) 《新東方之韻 – 嬌柔》　76X56 ㎝　2013

筆者研習西方繪畫，有很多人體繪畫的訓練及創作經驗，「人體」的確是造形最複雜的題材，需經長期訓練及研究才能漸漸了解，也才有呈現具象「實體」的可能，尤其是畫水彩畫，在乾溼合宜的短暫時間中，想要面對造形最複雜的對象 – 「人體」，做精準下筆，的確非常吃力，所以翻開水彩的歷史，水彩人體作品並不多見，這應該是其重要原因之一。誠如筆者畫水彩人體畫，成功率的困擾問題，很多水彩畫家應該都會有這樣的體悟。以「不易修改的媒材」畫「複雜的造形題材」，「人體＋水彩」之議題的確不好處理！

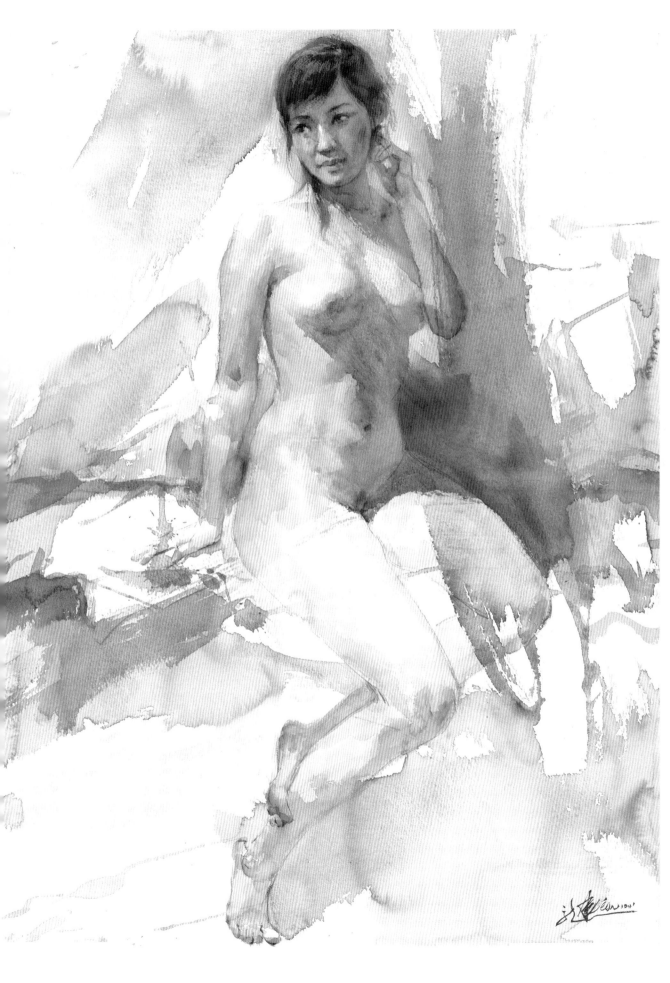

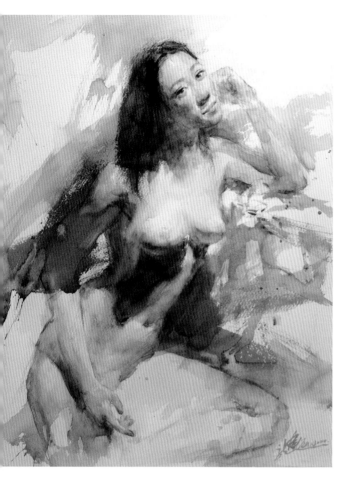

(左)《小憩》　52X42 cm　2018

(中)《詩情墨意》　76X57 cm　2016

(右)《逸》　76X56 cm　2014

1993 年於台北舉辦「花語錄」專題展，是筆者的第二次個展，內容以人體為表現的主題，用象徵手法呈現；而 2005「東方抒情」個展也包含許多人體畫作品，近年來注入更多感性的抒情揮灑及中國美學意涵。創作中對人體造形處理的「像與不像」之間，常會帶給自己很多思考，形象語意的隱晦或思緒的龐雜，表現不一而足，然而，完整的形態對意念的承載不一定有幫助，或甚至干擾與阻礙，刻意製造一些具象的「距離」，「解形」的減法方式也許可能，對應「捨與得」的概念，在明、暗與虛、實之間，讓西方傳統的具象寫實與中國美學的虛實，相互對沖與協調共融，或許有些形式的「奇異」感受，但這是筆者當下的真實觀感。

雖有十幾年對油畫與水彩的墨趣與雅韻的創作專研，但媒材的差異特性，在紙張或畫布的運作中，還是常常碰到意外，此媒材的不穩定性也帶來創作的「不確定性」，同樣也帶來驚奇，這也符合筆者的創作的形態與想法：創作就是探索與挑戰的過程。

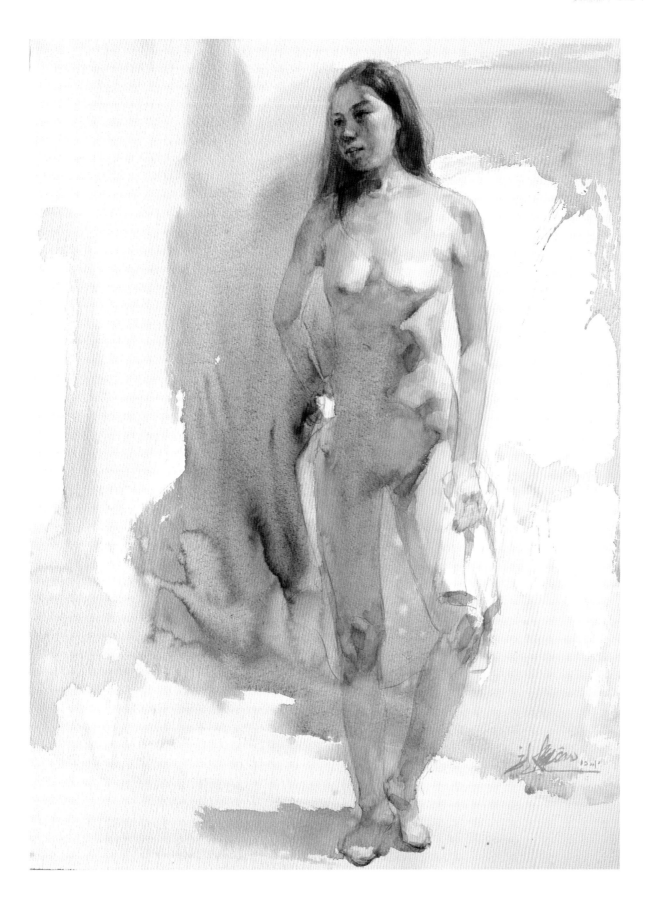

《沐浴晨光》
41X31 ㎝
2018

女性的溫柔婉約，母愛慈祥、亮麗天真，秀外慧中，純情至美 ...，這些特質總給藝文人士許多充沛的創作靈感與想像；上帝給于女性最美的曲「線」，中國千年的藝術菁華的書法「線」條，當這兩種「線」條邂逅與碰觸，產生的視覺量能何其大！造形語彙和其廣！

創作思維在東西文化彼此間的交互影響，文化元素的增減「捨」、「得」之間，以「虛」、「實」的筆調，來建構一個新當代文化語彙的可能與趨向。包含中國水墨畫的墨韻及書法線條的書寫，有意鋪染於「西方具象」的畫面之中。以線條做為繪畫的元素，它存有各種可能性，尤其在素描 (drawing) 及中國水墨畫中，筆者從早先素描的「以線構形」，到水墨的「書寫入畫」，手法變了，意念轉了，造形意義就跟著改變了。

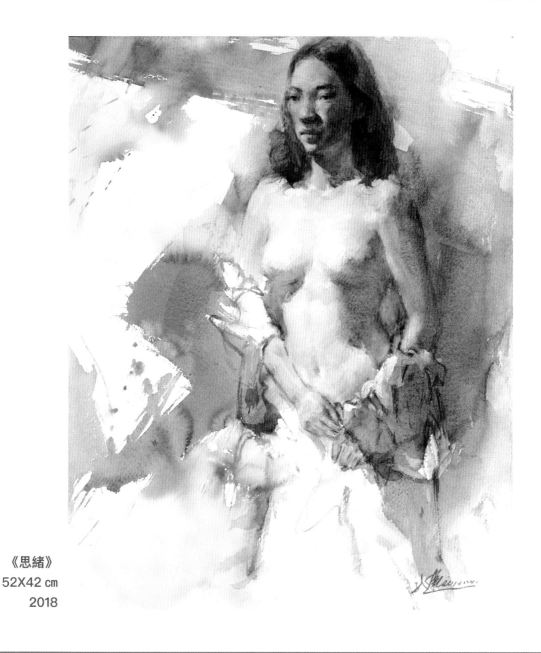

《思緒》
52X42 cm
2018

除了早期的人物寫生或象徵的表現，人物客觀的外在形體保留較為完整，肖像畫也會有更多這方
面的描寫；之後的抒情系列，帶入書寫的筆調，形體與「線」條交織，甚至衝撞與對抗，產生的
形式感受，此時重點在形式空間與美感意念的「取」與「捨」，故作品不是強調形體物象的立體
結構明暗，而是關照明暗的轉換所產生的可能意義及語彙，如「黑為暗」，則隱晦不明，以強調
神秘感；若「黑為墨」，則為提點中國水墨的情趣與雅緻，這種轉換語彙非常微妙，不易掌握，
但這對受中國傳統文化涵養而成的筆者來說，好像自然而然，就是想要挑戰這種「可視與不可視」
或「飄忽不定」的造形語意。

創作步驟
思緒

步驟 1

簡單的勾勒人體輪廓,並確認畫面的
主色調。

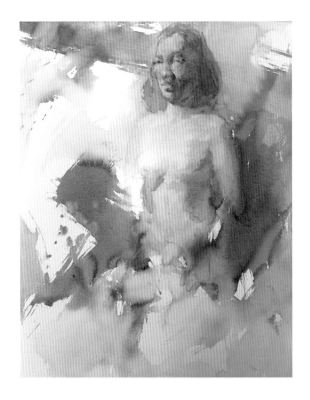

步驟 2

概略區分人物身體的明暗調子。

步驟 3

把臉部及軀幹的明暗調子進一步強化，要注意頭部明暗的適切強度，尤其是頭髮的黑，太暗會破壞整體的節奏感。

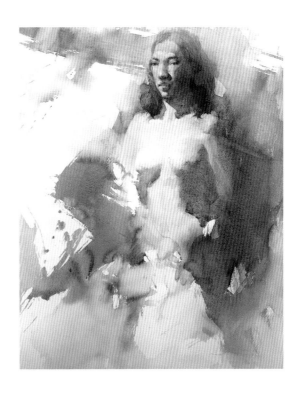

步驟 4

修整人物頭髮造型，筆觸造型需柔軟方能表現出頭髮的蓬鬆自然感。

（作品完成圖亦可參見第 075 頁）

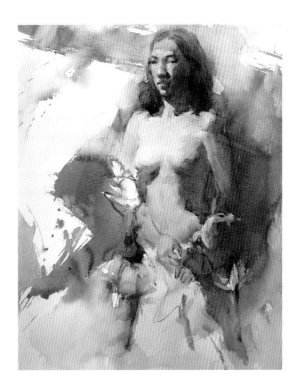

程振文

1964　年生

中華亞太水彩藝術協會理事

IWS 國際水彩大賽評審

2014　法國世界水彩大賽金牌獎

2015　韓國國際水彩三年展

2015　大同大學水彩個展

2015　美國紐約文化部台日水彩展

2016　亞洲 & 墨西哥國際水彩展

2017　桃園活水國際水彩大展

2017　台日水彩交流展於奇美博物館

2018　義大利法布里亞諾水彩展

1. 選擇女性人物創作的理由為何？

阿嬤系列作品，緣起於我對已逝母親的思念，希望將她的慈愛存留畫中。早期農業時期的女性生活非常艱辛，我的母親亦是如此，既為人女、人妻，又是眾多孩子的母親，承受無數辛酸苦難，卻依然堅韌樂觀，奉獻一生守護孩子。每每看到銀髮下的微笑，心中總是無比感動，我耐心畫下每一位阿嬤，在歲痕裡尋找慈母的最佳註解與讚頌。

2. 如何選擇畫中人物？吸引您的理由？是熟識或是陌生人？

我鮮少畫熟識的阿嬤，因為既定印象會讓創作變得拘謹。作品中的阿嬤我大多不認識，不期而遇的緣份總帶來驚喜。例如在南埔村巧遇「慈母」阿婆；參訪花蓮豐濱「新社香蕉絲工坊」時，結識八十五歲的「噶瑪蘭阿嬤」...，美好的回憶為作品注入動人的故事，每一張慈祥的面容，都擁有最佳女主角的風華。

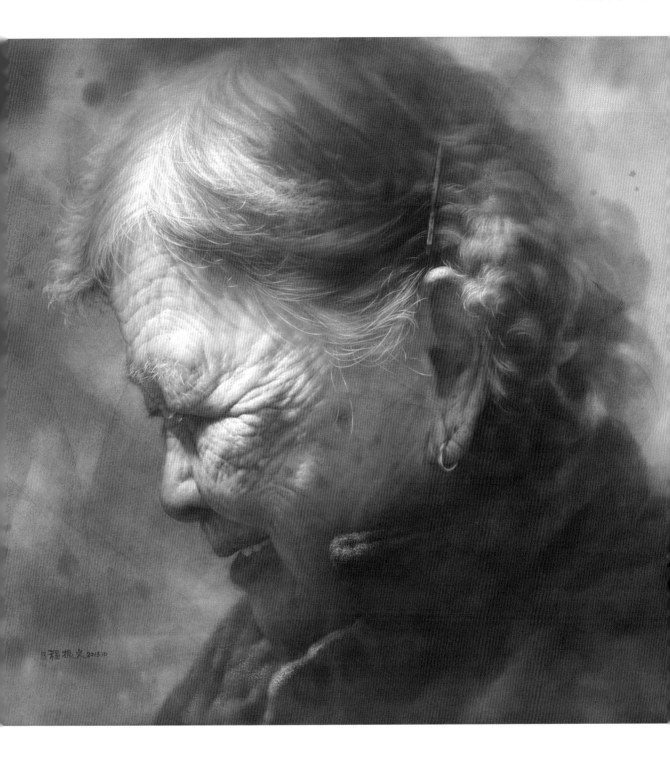

《慈母》　101X107 ㎝　2013　　（榮獲法國世界水彩大賽金牌獎）

新竹縣的南埔是座被山丘圍繞的客家農村，空氣裡總是溢著稻香。

冬日午後，溫煦的陽光灑入陳家三合院，小廚房裡陳家阿婆正忙著挑揀親手栽種的蔬菜，為家人準備豐盛的
晚餐，阿婆臉上的笑容樸實靦腆，皺紋裡藏著母親的慈愛。

我細膩的琢磨、描繪，希望將這樣單純而深刻的畫面重現筆下。

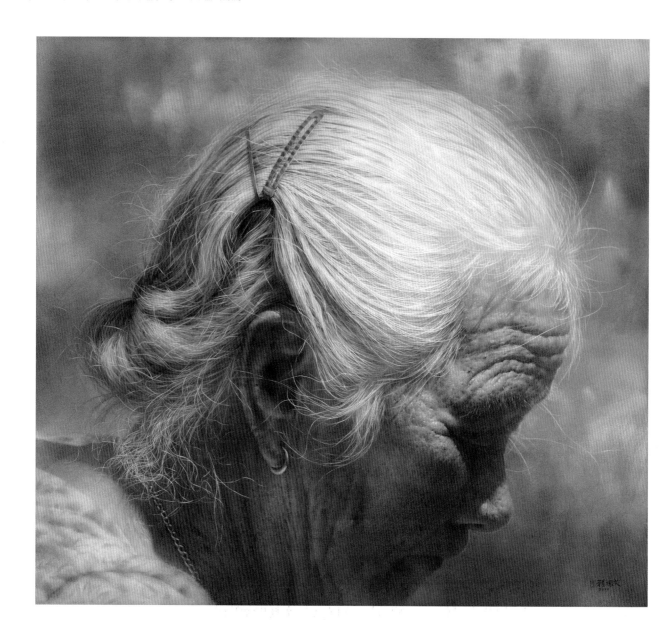

《馬祖阿嬤》　101X112 cm　2019

馬祖北竿芹壁村的石屋很美，阿嬤住在老巷中，屋內掛著兒子的書法行草大作，筆調渾厚豪邁。阿嬤笑容靦腆、話不多，臉上散發著堅毅篤定的氣質。

那天豔陽高照，她忙著洗衣晾衣，銀白的髮際線、黝黑的臉頰上滿是汗珠，在白色的石牆前顯得格外清晰。

想為阿嬤留下畫像，同時想挑戰不使用白色顏料，慢慢洗出纖細如絲的滿頭銀髮；這是耐力的考驗、亦是對母愛的讚頌。

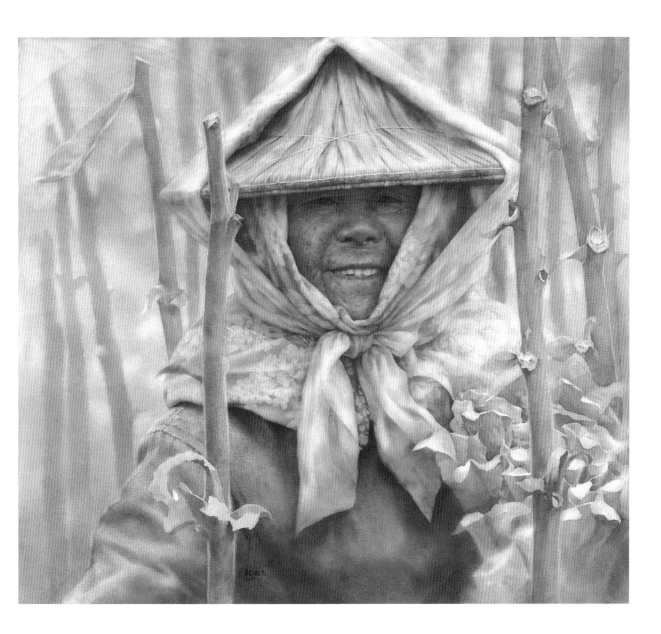

《美濃阿婆》 101X112 cm 2019

高雄美濃曾有「菸城」之稱，1970 年代極盛時期，全鎮種植菸草超過
二千公頃，農田以「兩季稻一季菸」輪作，秋植冬收。高大如林的煙
田整齊的排列，農民忙碌地穿梭其中，辛苦採收一片片大菸葉。
雖然如今菸業已漸式微，天性勤樸的客家農民依然樂於農事，在美濃
的土地上勤奮的耕耘。

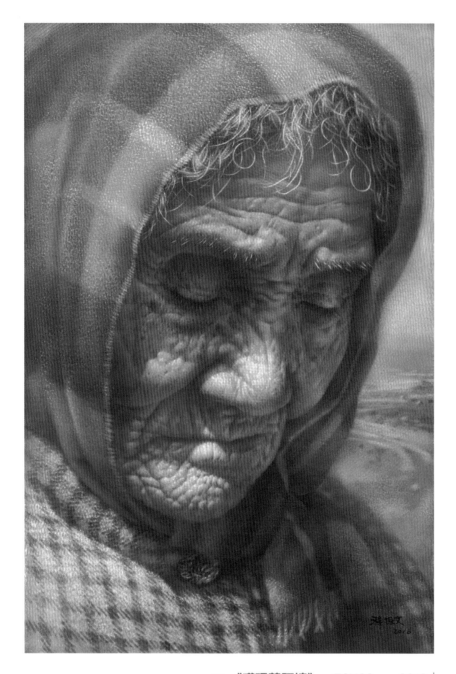

(左) 《噶瑪蘭阿嬤》　56X38 cm　2018

花蓮縣豐濱的新社部落面臨太平洋，三分之一人口都是噶瑪蘭族，族人就地取材，將香蕉樹幹的纖維編織成生活用品。「新社香蕉絲工坊」即是台灣唯一以香蕉絲作為編織材料的工坊，從種植香蕉、砍伐、刮絲、晾曬、分線、捻線、繞線、整經 ...，到編織成藝品，努力保存珍貴的傳統技藝。

八十五歲的噶瑪蘭阿嬤健朗勤勞，是工坊的資深工藝師，擔負香蕉絲技藝的傳承。冬日午后的暖陽下，阿嬤一如往昔忙碌地整理香蕉細絲，即便雙眼早已老花，她打結的手法仍然熟稔，將一段段絲線接成平順牢固的長線，低頭專注的模樣令人動容。

(右) 《噶瑪蘭阿嬤》　153X101 cm　2016

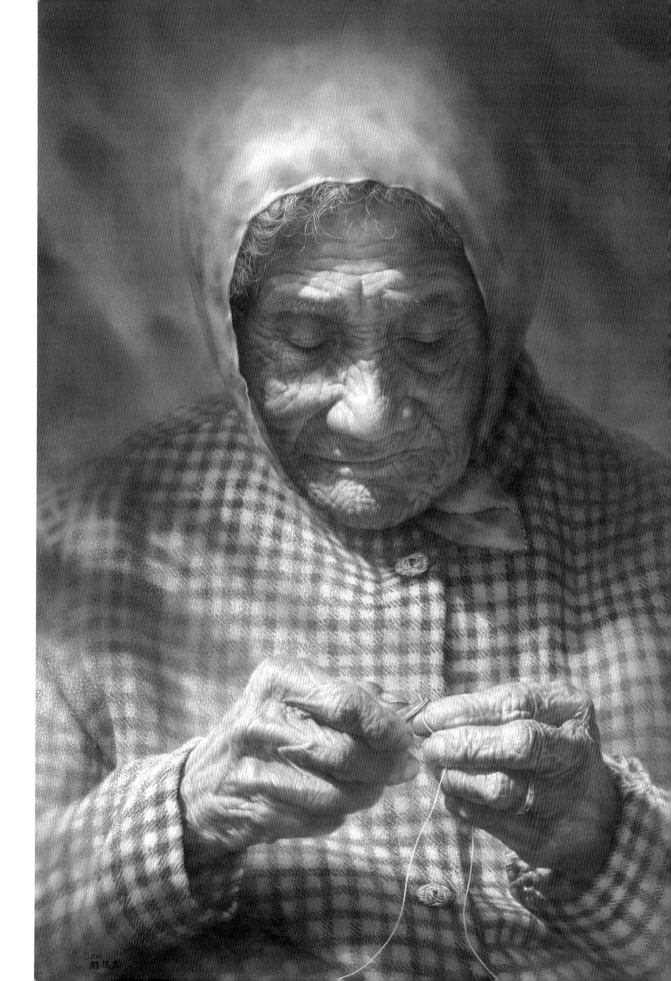

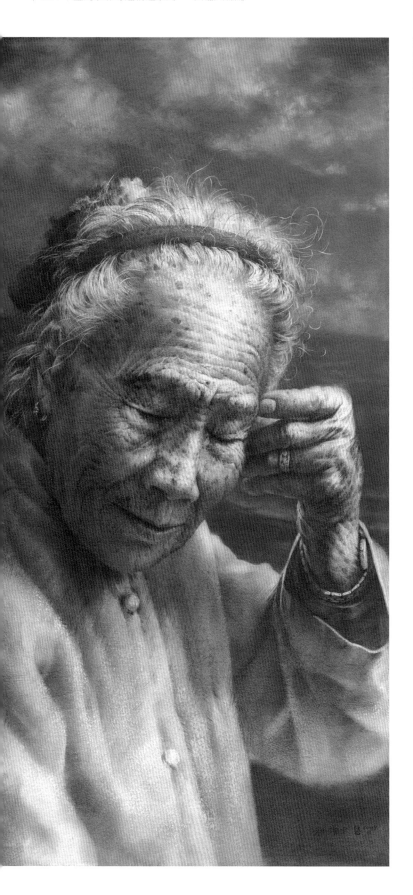

《馬祖阿嬤》　103X51 cm　2009

燕鷗與海浪日夜交織吟唱，牽繫著馬祖
人的呼吸與心跳。

馬祖南竿牛角港有位美麗的阿嬤，奉獻
一生守護著島上的家園，她走過近百的
歲月，臉上的恬靜微笑始終不變。

3. 關於作品與模特兒像不像的看
法？

所謂的「像不像」，偏重於是否接
近「客觀視覺影像」，但在藝術創
作上，更珍貴的是「情感上的像」，
也就是藉由畫中人物，傳遞藝術家
心中的情感。

寫實肖像作品中，「像」只是部份
的基礎，畫家需依據自己的情感，
調整模特兒的造形、色彩或光線…，
讓畫面更加貼近心中的感動。

《馬祖阿嬤》 103X51㎝ 2009

馬祖東引鄉樂華村位於小島西側的斜
坡上，住家與商店依坡而建，村落的
街道上看得見海、吹得到海風。

午后的烈日炙熱，遊走巷間巧遇阿
嬤，阿嬤一頭白髮在豔陽下發光，她
不假裝飾，一身純樸與真實，充滿島
嶼特有的氣息。

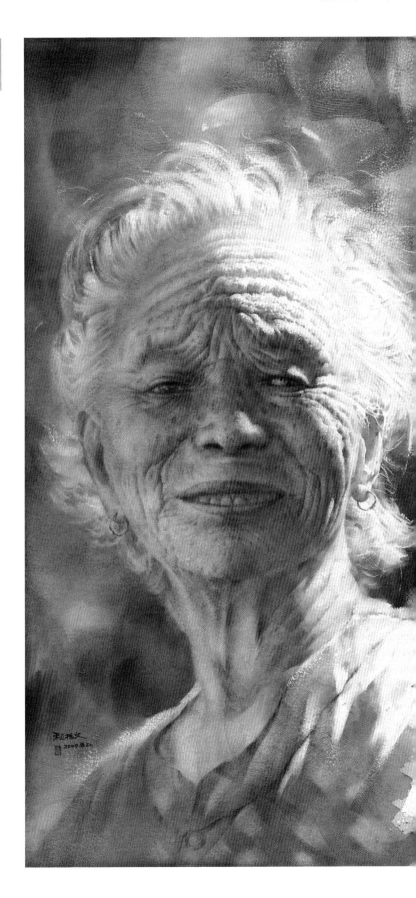

4. 選擇水彩媒材創作的原因？水
彩的優勢？

投入於水彩創作已二十幾年，它
成為我記錄所見、所思的好伙伴。
水彩媒材具有樸實典雅、暢快淋
漓、不反光…等特質，而且攜帶
與使用都非常輕便、比較健康、
無揮發劑。水彩充滿許多可能性，
兼具西畫與水墨特質，融合東西
方美學，獨特的魅力令我著迷。

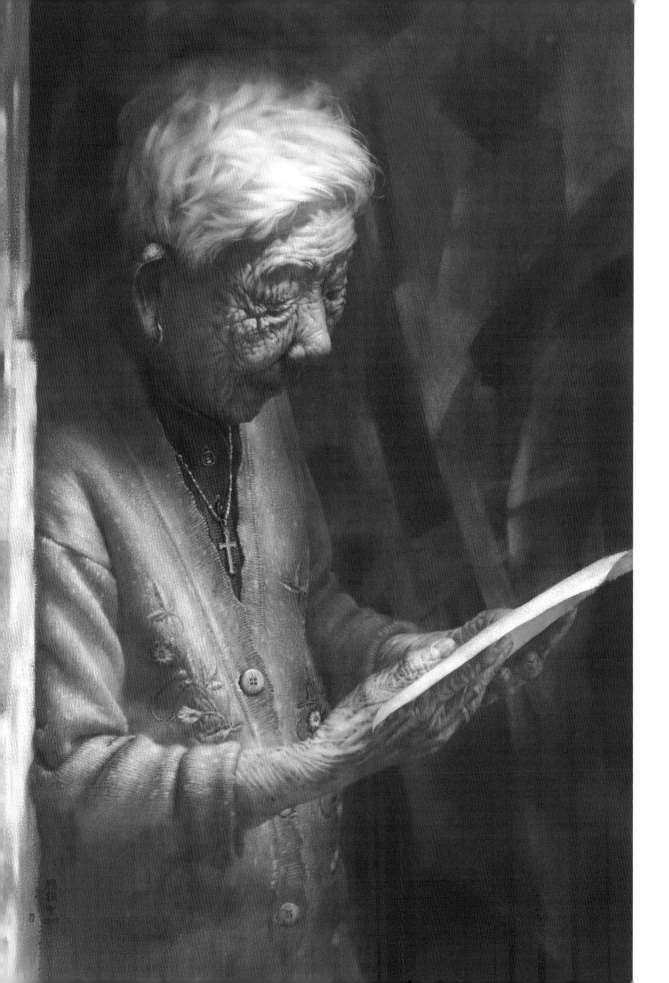

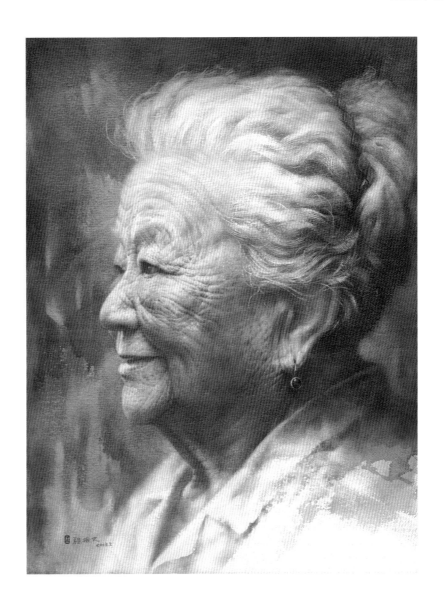

(左) 《思念》 153X102 cm 2012

台灣早期農業社會孩子多，父母常忍痛將女兒賣掉或送人，希望女兒能到好人家過好日子，也減輕家裡負擔。阿婆出生於民國 12 年，九歲時被賣到北埔人家，走過七十多載，回首往事都已恬淡自如。

我以直立雙全開來呈現讀信的阿婆，真人般的比例讓她好像站在眼前。阿婆身上的毛線衣與我記憶中母親的衣服非常相似，雖然毛衣柔軟的質地描繪起來相當艱難，但熟悉又溫暖的畫面讓我在創作時完全忘卻疲憊。

(右) 《台北阿嬤》 76X56 cm 2013

台北阿嬤 1917 年生於廣東的偏遠山區，性格堅毅的她堅持隨哥哥一同上學，優異的表現讓她畢業後有機會到國小任教。幾年後她隻身前往汕頭，就讀英國傳教士創辦的護士學校；畢業後遇上戰亂，被徵招隨軍隊來台。

後來有緣與內科醫師結為夫妻，開了屬於自己的診所，雖然工作繁重，但她依然樂觀爽朗、待人熱情貼心，雖已九十幾歲高齡，仍勤勞下廚，為女兒和孫子煮美食、作便當，令人佩服！

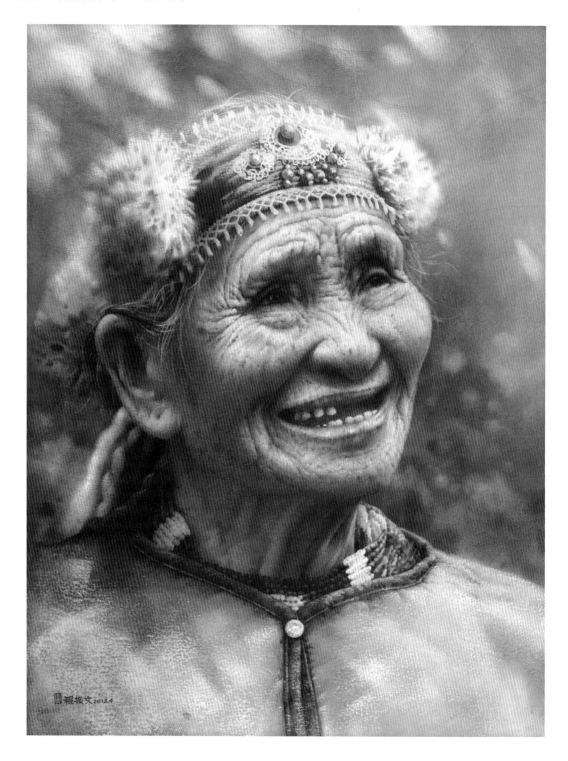

(左)《泰雅阿嬤》　76X56 cm　2013

(右)《泰雅阿嬤》　57X60 cm　2011

中央山脈林木鬱鬱蔥蔥、根深葉茂，是原住民的自在居所，台灣的後花園。

泰雅阿嬤居住於新竹縣五峰鄉，海拔 800 多公尺。阿嬤活力十足、個性爽朗，滿是皺紋的臉上總掛著笑容，嘹亮的歌聲伴著鳥鳴在山谷中迴盪。

我特地以正面、側面的構圖完成兩張作品，記錄泰雅阿嬤燦爛的笑容與美麗的服飾。

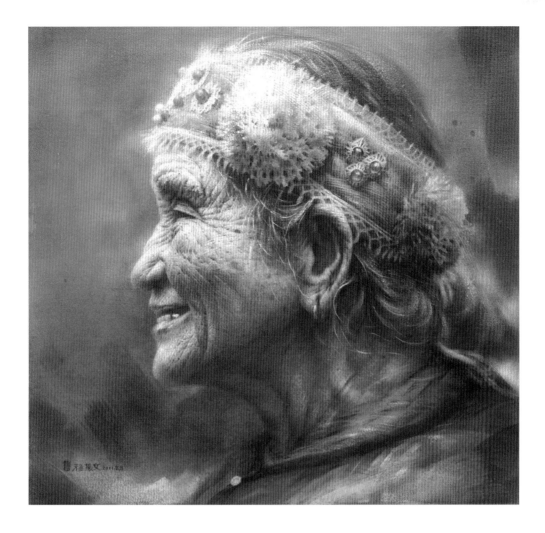

5. 個人的美學偏好為何？

《構圖》：我喜歡頭像的特寫，清晰的髮絲與五官...彷彿可以近距微觀阿嬤的生命故
　　　　事，創作過程中感受到阿嬤溫暖的慈愛。

《顏色》：我所使用的色相種類較少、彩度也不高，簡約的色彩變化，讓畫面停格在
　　　　靜、專注的氛圍。適度使用寒暖色，讓膚色更加溫柔；整體色彩的營造，
　　　　會隨著阿嬤不同的個性而有所改變。

《明暗》：我期待陽光灑落的感覺，所以整體明暗安排，以灰調居多，這樣不但可以
　　　　襯托出亮光、也讓畫面顯得沉穩；流暢的漸層變化，使皮膚更加圓潤立體。

《質感》：我特別熱衷於質感表現，皮膚、髮絲、金飾、衣服...可以慢慢細讀品賞，
　　　　亦想努力挑戰水彩的可能性，探索寫實的極致。

6. 個人喜好的水彩工具與材料？

《紙張》：我習慣使用法國水彩紙 ARCHES 640g/ ㎡或 850g/ ㎡，它耐得住多次的刷
　　　　、洗、磨、刮...等肌理表現，也適合多層渲染、色彩重疊，但是吃色很重
　　　　、乾後顏色會變淡許多，需要增加上色的份量。

《顏料》：牛頓 WINSOR&NEWTON 顏料可以表現出厚重沉穩的感覺。好賓 HOLBEIN
　　　　顏料有許多不透明的顏料，可以與其他色彩混色，調出浪漫高雅的顏色。

《筆》　：羊毫與兼毫的毛筆、尼龍筆、羊毫排筆。另外，會使用牙刷、砂紙...等工具。

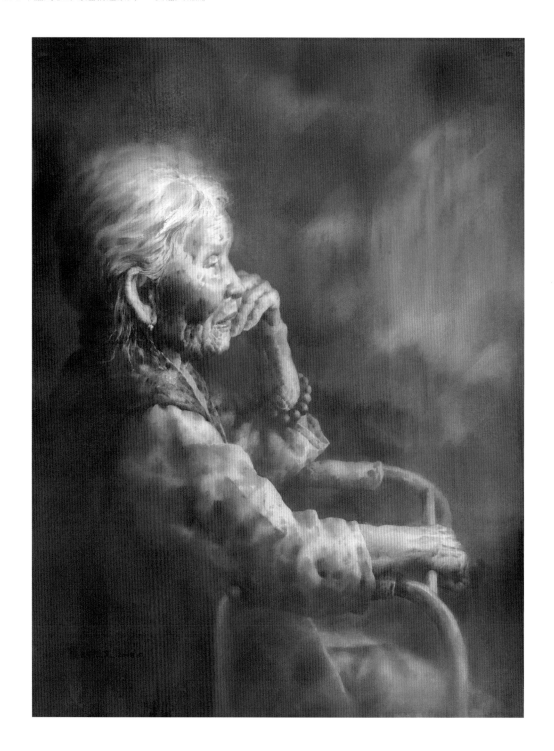

《客家阿婆》 76X56 ㎝ 2008

十幾年前，一家人常趁假日到新竹縣峨嵋湖旁的十二寮村騎單車。村裡九十多歲的客家阿婆身
體健朗，在家門口販賣自家栽種的柑橘與蔬菜，生意總是興隆；一旁幫忙的美麗姑娘乖巧有禮，
是阿婆疼愛的長孫女。兩家人漸漸熟識，奇妙的緣分使然，小舅子最後娶了阿婆的長孫女，從
此結為親家。

後來阿婆因摔倒受傷，無法再下田耕種，勤於勞動的她很不習慣，身體逐漸走下坡。

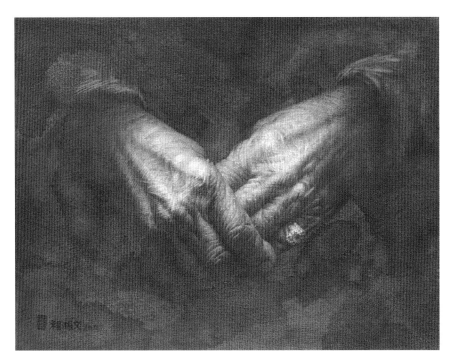

《泰雅阿嬤的雙手》 27X35 ㎝ 2011

某日創作阿嬤人像作品，卻被照片中厚實的雙手深深吸引。阿嬤掌上深深的歲痕
刻寫著一生的勞碌，漸皺的皮膚溫柔依舊、更添溫暖的慈愛；鑲寶石的金戒指，
繫著愛情也繫著家人的牽絆。

一雙雙充滿故事的手，從此成為我畫中的重要主角。

7. 特別想表現或挑戰的水彩技法？

技法源於創作需求而被研發，它與作品、畫家....融為一體。技法像是輔佐君王的臣子，它的
任務是協助畫出動人的作品，不宜喧賓奪主。我喜歡細膩、厚實、典雅的畫面，所以努力研
究擦、洗、刮、磨、疊、染...等方法，呈現出豐富質感與層次。經常使用的技法：《多層渲
染》就是在一層渲染乾燥後，再以噴霧器或大排筆上清水，然後重疊罩染第二層、第三層...。
多層渲染的畫面，會呈現出柔和微妙的透明色彩。《洗白》需要使用較硬的尼龍筆或舊牙刷，
掌握水彩乾燥後的適當時機小心刷洗，可以洗出美妙的亮面與光點。《肌理》我選擇較粗糙
厚實的水彩紙創作，在紙張潮濕時刮出痕跡，或等待顏料乾燥後，用細砂紙磨出紋路。

8. 如何定義自己的風格？

我喜愛細膩厚實的畫面，作品比較偏向寫實風格；寫實形式為我帶來創作上的平靜，專注的
凝視、微觀，與畫裡的人物誠摯對話，千萬個筆觸層層堆疊，構築出內心單純的信念。
寫實形式歷史悠久，與人類視覺經驗最為貼近，畫面觸動人心，彷彿回溯時空，共享昔日的
感動！

林毓修

1967　年生
2014　中華民國畫學會 103 年度水彩類金爵獎
2018　中華亞太水彩藝術協會理事
2015　流溢鄉情 – 臺灣水彩的人文風景暨臺日
　　　水彩的淵源聯展 / 文化部主辦 / 紐約
2015　彩匯國際 - 全球百大水彩名家聯展 / 台北 / 高雄
2016　亞洲 & 墨西哥 - 國際水彩展 / 墨西哥
2016　流轉 · 台灣 50- 現代水彩展 / 台北
2016　泰國 · 華欣 - 國際水彩雙年展 / 泰國
2017　活水 · 桃園 - 國際水彩交流展 / 桃園
2017　台日水彩畫會交流展 / 奇美博物館 / 台南
2017.2018　Fabriano- 國際水彩嘉年華 / 義大利

喜歡人物畫部分源於自小對漫畫人物其活現神情之著迷，總覺得「人」孕有著無窮盡的情懷故事，在際遇風霜的雕琢下，舉手投足、談笑風生間，隱隱投射出如野戲台上演之悲喜人生，傳頌人格熠熠光華亦或逼視人性曖曖隱晦，直揪情感核心，繼而直襲腦門讓觀眾在淚眼顰笑間入戲遊走。

在筆者涉獵的人物畫範疇中，可概略自分為：肖像、采風與寫情三大類。肖像人物畫之重點在於形"肖"，是特定存在之客體再現的繪畫形式，常具有紀念、歌頌或美讚之欣賞角度為前提的創作特質。采風人物畫則著重異趣，於客體存在之"異"所率動之新奇和陌生感而觸動的非慣性美學；具有嚮往、獵奇記錄與藉影抒情之禮讚特質。寫情人物畫則屬畫者透過客體之自我演繹課題：藉由神情、氣質等種種要素，進而主客體鏡射出作品所要傳遞之情感或者內蘊靈魂。然而雖就其特質略分，實則一脈相通，端看執筆者之時空狀態與訴求動機而有所不同。

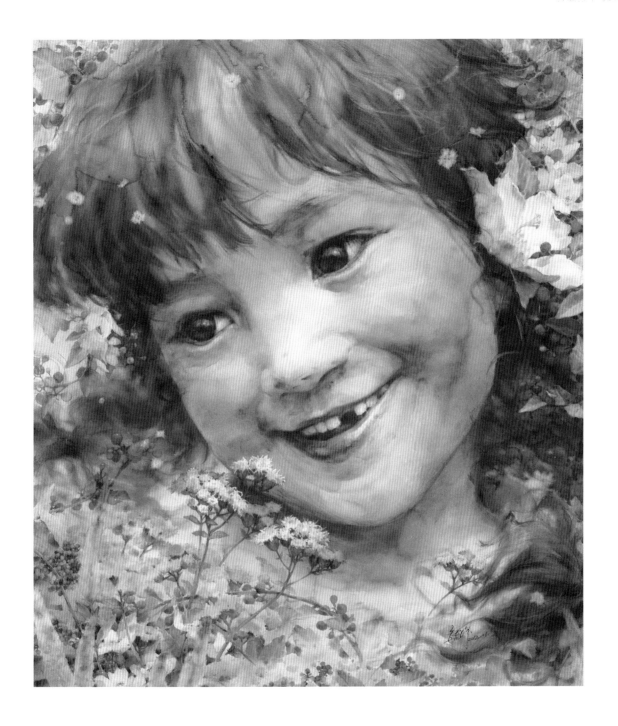

《山花》　114X100 cm　2012

兒時玩伴偶有一同瘋野的女孩，質樸的外表掛有一雙探索萬物的好奇眸子，亦如
山野靈魂般的樂天與單純。在其爽朗不羈的率真性格下，自在無憂地穿梭於草花
野果間，散發出如山花漫野般之生命力。

「人」是我們大家最為熟悉之客體，就藝術創作觀點來說：重建客觀現實的"真"也不只是單一面向之訴求與衡量之門檻高度；旨在能主、客觀地將人物之內外在條件，以理性實描或是感性側寫來進行演繹；因此每位創作人自會因觀點偏好、理解認同以及品味信仰等等之條件而有所擇取。就實作面而言：寫實表現之人物畫範疇有其客觀的嚴苛條件，自當容不下基本造型上一絲絲的苟謬。所以各項如比例、結構、體感...等精準捉形能力則是必備之修習，如此才能到達表相上之"似"與"真"的狀態。這是人物畫無可妥協而畫者卻必須妥協之處，只能靠著努力潛修、自持不懈才能領略人物畫殿堂之美與莊嚴。

然而人物之活靈生動豈只是光藉著精準的軀殼就能展現，因此克服了寫形能力之外還須得「傳神」。意即：運用創作者與天俱來之敏銳觀察力，通過人物的眼神、肢體動作等條件來提視，並烘托出能躍然紙上之鮮活個性或秉性氣質，以形寫神進而達到精神上之"似"與"真"。這是人物畫超越表象進入內蘊靈魂的一面鏡子，在形與神彼此相映間智取精要，再施以魔幻點睛之妙手而達「形神兼備」的境界。這當然需要精準提粹的眼光和表現力，在入手時已了然於胸，始終如一地追求直至臻境。這也是人物畫殿堂中令人不肯視離之華美與豐饒。

就人物畫創作者而言，挑戰總衍於自我期許下的不滿足。當萬中選一之傳神畫作問世時，是否沉浸或自滿於形、神寫真之高能狀態；總還希望藉著彩筆亦能體解主角人物之生命故事或者隱喻啟示等內蘊懷感，從而彰顯人性光輝以傳情于大眾。一幅「傳情」的人物畫作能帶給人們的不僅僅是視覺感官的美好印象，其縈繞和滿載之人文情懷往往能率動記憶潛伏之脈絡，領你回溯意識底層那原初的純美，突襲理性塗層內之易感觸膜，冷不防串引淚腺而讓人感動不已。這也是筆者對於人物畫創作所要追求的指標意境。

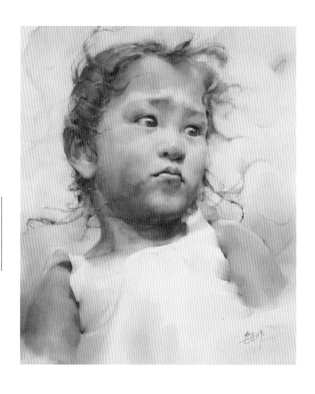

《海風的思念》
78X66 cm 2013

記憶中家鄉花蓮的海風總帶著鹹鹹的故鄉味。夏天涼風送爽、冬日寒風蕭蕭。在離鄉多年後，每每聞到海風吹來的潮味，耳畔總會響起砂礫灘上那熟悉了十多年，夜夜伴著入眠的浪濤聲，以及一頭被風吹得亂舞濕黏的髮。這陣陣襲上心頭的海風，不僅飄有記憶的味道，更誘發出對家鄉濃綿的思念。

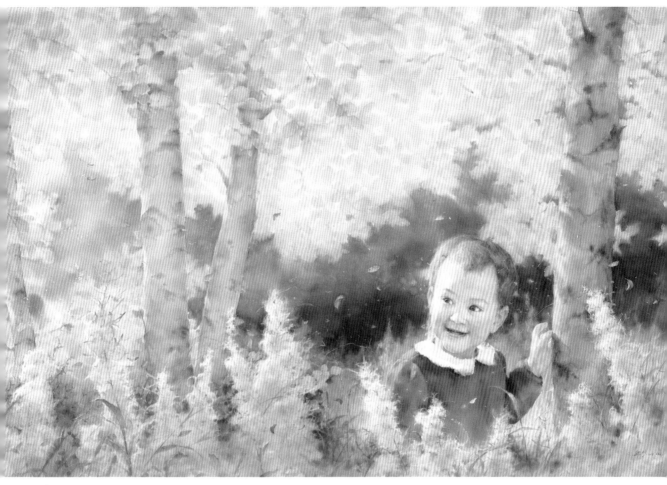

《秋盈》　100X156 cm　2018
身處於亞熱帶的台灣，除了海拔較高的林相，少有遍野黃葉之金秋勝景。筆者想借引稚童漫
步於蕭瑟寒冬前的北國白樺林中，在璀璨盈黃與生命初探之間產生質異並致的對語。女童擁
有著生命的開展和延續，在林相的生息起落間，於凋零前迎來滿眼豐盈與美好。

　　「童顏追憶」是我創作的一大主軸。時常會憶起一張張陪我度過年少時光之鄰伴兒的臉龐，
不因時光的封塵而依然深刻地印記在腦海之中。因此搜尋身處環境中具有可連結心中悸動之
天真、野趣十足的童顏來藉影寄情，好遙念兒時單純無憂的時光。然此系列作品屬原生純真
之呼喚，也是對自己社會化後老成世故的省思，在逐漸消逝中作影像回溯的可能。

　　作品《秋盈》當面對自然大美的滌洗，有了如歷滄海桑田之了然體悟。在一趟北國秋色的旅
程後，對於筆者當下置入場域時其撼動之心靈感受久久未散；因此提筆載記：即將燦爛之萌
發生命體與即將唏噓前之炫麗生息所迸發出的耀眼光華。然此金秋景緻之表現易流於虛表與
艷俗，因此將金黃彩度予以調降，再配合適度的灰調來酌加氣質雅度，並深入琢磨於重點架
構之人與物景關係，好增其描繪意趣得以豐富繪畫性語彙。

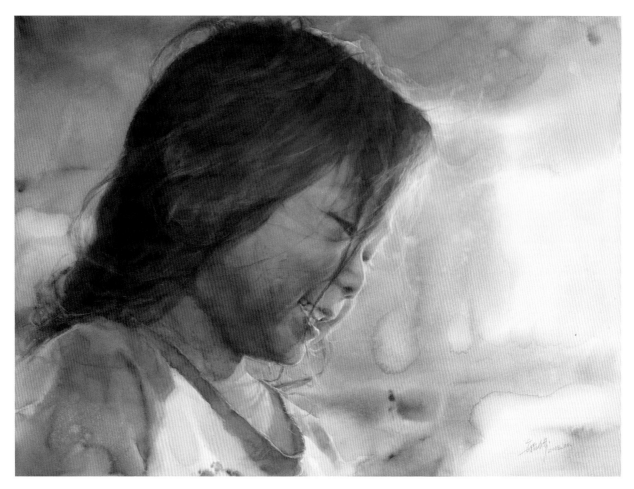

（上）《海風喃語》　56X76 cm　2018

海風對於從小在海邊長大的人來說，常引繫
著點點鄉愁，一年四季、午夜晨昏各自不同。
一如畫中黝黑的蘭嶼小女童，悠然地享受午
後涼棚下陣陣海風的輕撫，如音符繚繞於譜
線般的髮絲間吟唱著，伴隨海裡來的潮汐聲
並佐以夏蟬嗡嗡，講述著海畔童年才有的異
想故事。

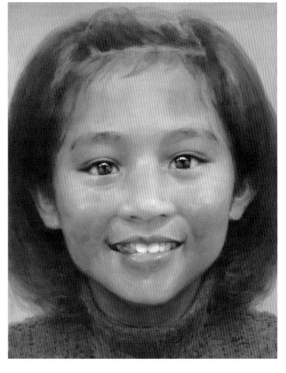

（下）《鄰家 II 》　100X78 cm　2018

鄰家女孩親和、率真的笑容一直能帶來內心
一份自在的舒坦，在繁忙紛雜的步調裡漾起
一抹放鬆的安適。是疲累心靈之療癒，更是
日漸世道的我懺容自省之湖鏡。此次因畫紙
問題所承轉之詮釋手法，脫離了慣有技法之
舒適圈，因而尋得了樸拙逐筆之追求。

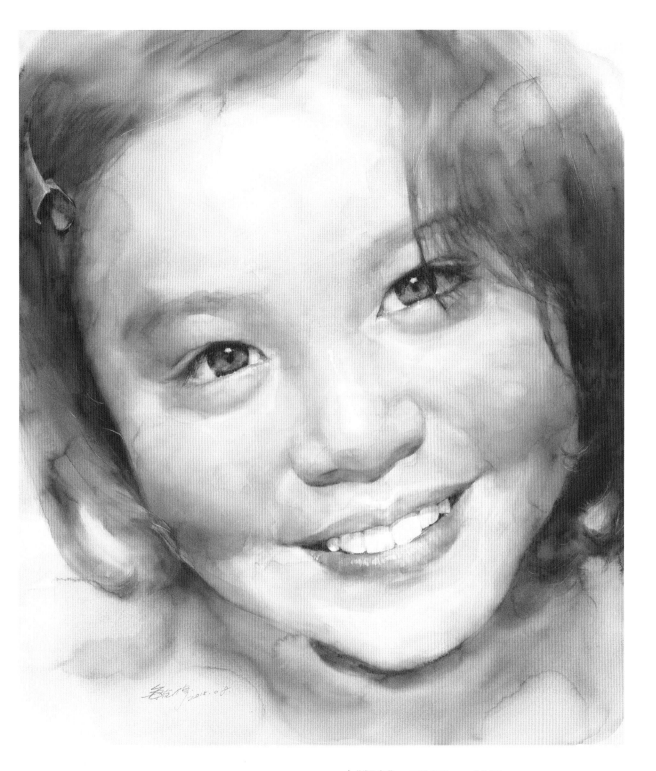

《鄰家》　89X78 ㎝　2015

總是難有愁容地掛著一張樂天愉悅神情的鄰家女孩。
在她充滿生命活力的眼中，散發著半百的我稱羨的青
春與恣意。這親和舒坦的無壓形象總能勾起一股清甜
的回憶啊！

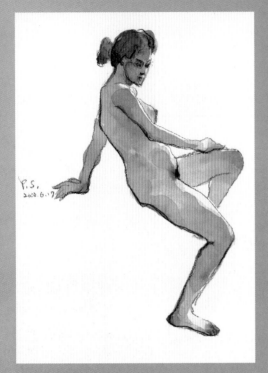

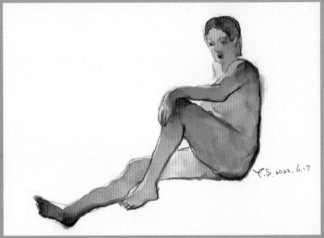

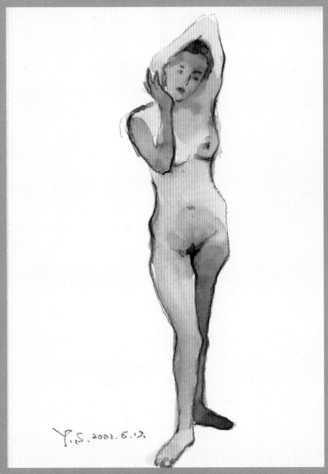

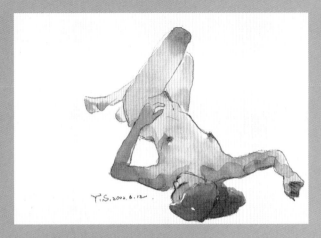

《人體速寫》 系列

此系列是由炭精筆勾勒上彩之女人體速寫，著重
肢體結構之協調韻致，採概括重點著色、筆調自
在優游，以筆隨意到的方式來繪記女性之美。

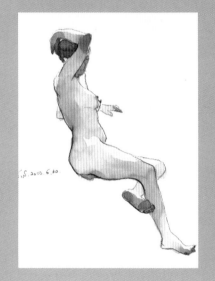

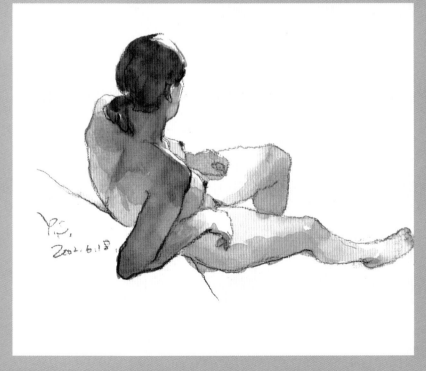

筆者在家中排行老么，從小對母性就有較多的倚賴和眷情，自然源自於母愛的照拂與領受也較深；因此想歌頌為摯愛付出一生後那美麗的身影，而開始為「年華因愛而美麗」留下水彩創作上之自我註解。

作品《一"背"子》是筆者一直期待訴說之母性形象，偶然巧遇一位來自嘉義的婆婆，在努力遊說後才徵得取影之機會。為表慎重她還特地換上典麗的花洋裝，這對筆者而言無疑是項艱鉅的課題：要能將衣著包覆軀體且能服貼輕柔，還得兼顧花紋之佈局設色而不唐突。故先渲染大致身形再著花點翠。重點之拱曲背彎則以低對比方式輕滑而落，一如婆婆臉上漾起之暖暖笑意：為愛所負非重馱而是幸福啊！

作品《看看年華》，筆者藉由全開畫幅裡滿載粉紅與風霜白頭的素淨老婦來體現生命體之間內蘊的衝撞，在走過絢爛後的回首顧盼，有著綺麗懷想與消逝感傷。在色調與主客體之間進行一種視覺及內載精神之對比，力求精準調和而不張揚。如何體現華而不艷之整體花叢以及人物意境之神情為二大著墨重點：在花叢的意趣上要聚散有致、鬆放得宜。色調與水韻皆需琢磨再三，採限縮色相之區間而能嬌容雅致。主體人物則以概略身形來托襯出精緻容顏，用細微的明度差透染出歲月的層層疊疊，而雙頰那一抹嫣紅正呼應了花叢的青春。眼前燦爛奪目，而望遠失焦的雙眼卻脈然牽引出流逝歲月後的追憶情懷。

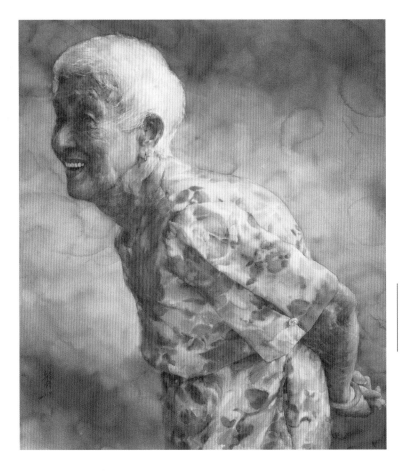

《一"背"子》
114X100 cm 2013
記錄著白髮蒼蒼的年邁婆婆，其一輩子的生活拼搏與對摯愛付出後之幸福感。然而地心引力卻無聲息地拉扯原本健朗的身軀，日復一日躬成這美麗的弧線。面對這承載滿滿回憶的拱曲背彎，不禁滿是感激也心疼啊！

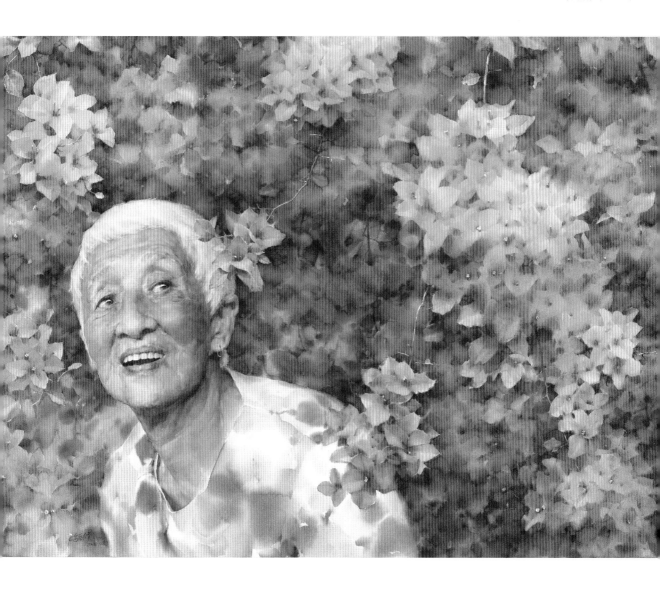

《看看年華》　76X104 ㎝　2018
在詫滿嫣紅的九重葛花下，日漸瀕老的身影顧盼著飽溢之青春，燦爛與曾經燦爛的
生命相遇著，彼此映襯卻也美麗調和，若惜猶憐、欣然帶憂的神情正好給了觀者各
自領會之空間。

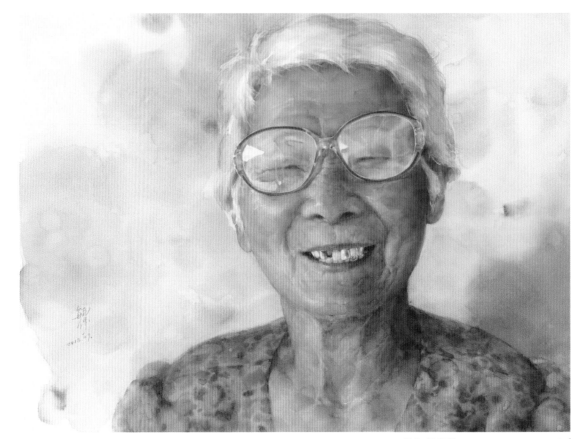

《老花兒》　56X76 ㎝　2018

台灣農村老婦於農忙休憩時，頂著被斗笠箍出的新髮型，和匆忙間戴歪了的老花眼鏡。襯著小碎花洋裝並笑含一口銀牙，土親般含蓄卻漾著南部陽光暖意之鄉嫗形象，單純質樸地牽動了斯土鄉情啊！

作品《老花兒》：我想大部分來自於或接觸過鄉居村落的人，心中都有一些質樸、可愛老人家的概念形象。這些影像特質雖平凡通俗，但都有著巨大的情牽引力，緊緊維繫著遊子思鄉歸流之情動。因此以華髮、花洋裝、銀牙以及老花眼鏡來托映出老來如花笑意的婆嫗形象（老花兒），恰似家中婆媽般暖意親和。圖中之老花眼鏡和銀牙為重點形塑，老舊鏡片朦朧透度下的帶笑眼神以濕染而就，並且意到即止。銀牙則深入追求以體現其光澤質感，繼之用明面化背景來與主題交相呼應而成。

女性柔韌之特質，無論其年齡、角色、環境甚或勞動與否，總能在有限的條件下釋放其內蘊之光彩，如作品《依舊是光燦美麗的一天》。是筆者采風時的感動獵影，屬異地風俗的色彩刺激連結了人文情懷之創作影像。由於喜歡旅遊及對民俗風情主題的偏好，讓筆者有機會開拓無設限之色域及造型，領略新奇或雋永的色彩組聚。這是視覺創作者的潘朵拉寶盒，善取當能激發無窮魅力，然過度使用則易顯譁眾與俗麗。因此採以黃艷花頭巾為視覺重點，弱化衣著彩度和細節來托出重點風情，為避免喧賓奪主則概括染就以強化從容自適之神情；再襯以老屋木牆為背景敘事，讓故事走得更加順理成章。因此有了此異趣美學調性之女性雍容。

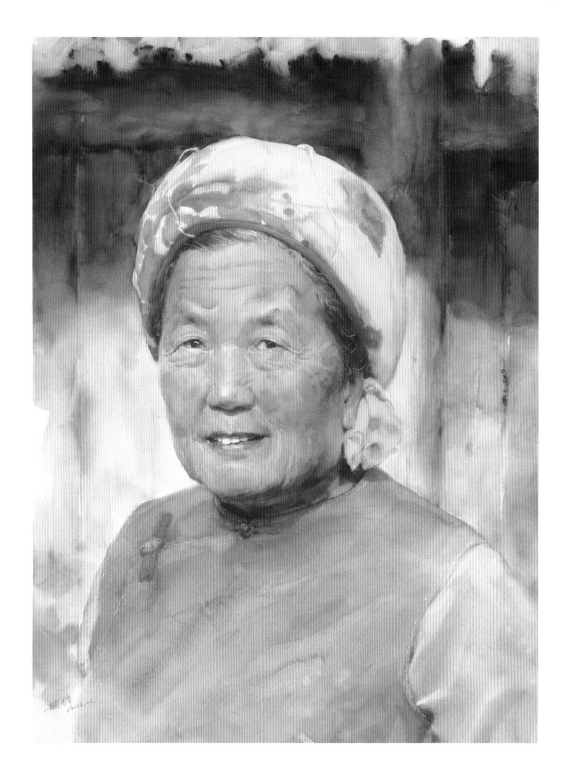

《依舊是光燦美麗的一天》　76X56 ㎝　2018

翩然儷影強佔滿筆者的視線：是一位大山裡走來的大媽，亮黃花頭巾裹著梳整華
髮，在水藍色傳統服的映襯下顯得肅潔而耀眼。雖終日農忙且物質條件不甚優渥，
然每天仍要像陽光般燦爛地活出屬於自己的自信與美麗。

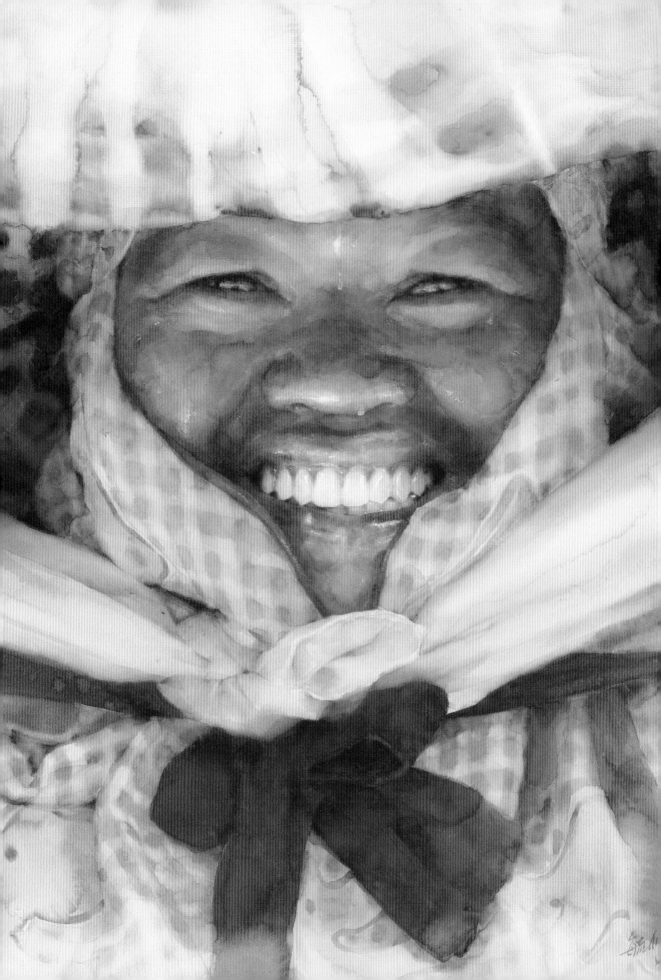

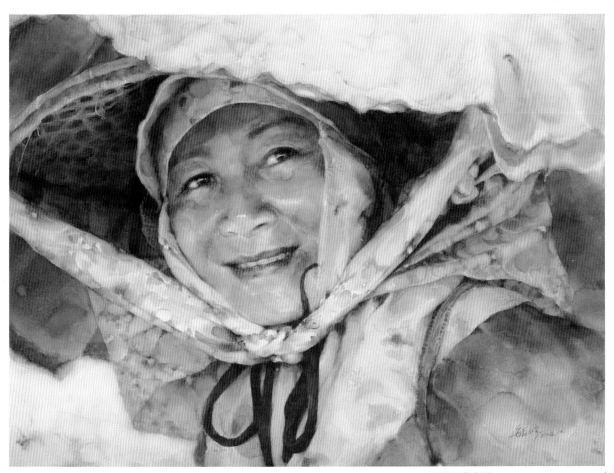

《驕陽春韻》 56X76 cm 2018

採茶婦人在烈日下辛勤工作,雖在燠熱難熬的環境下,依然堅毅、樂觀地保
有女性悠然及自信的美麗。一如縛笠頭巾上之春華爛漫,以婉約柔美的氣息
裂解了炙陽和苦力之窘迫,帶來輕啜春茶時盈頭初香後那一抹甘甜餘韻啊!

《斗帽下的陽光》 76X56 cm 2018

晌午時分,無風的茶園裡點綴著花艷著衣的採茶婦人,頭頂著包巾所綁縛之斗笠,外
加雙層傘衣才遮擋得住辛辣的紫外線,重重防曬如蒸籠般裹著勞動時汗如雨下的認真
身影。如此嚴苛的條件下卻依然如陽光之燦笑般正向以對,讓筆者深深為此內蘊之巨
大能量感佩不已。

作品《斗帽下的陽光》這一系列斗帽下的容顏是取材於一群台東鹿野茶園的採茶婦,在台東熾熱的陽
光下所展現之動人情懷。對於這時空背景下的台灣女性之柔韌、樸實、樂觀和不時陽光般咧口直笑,
對比斗帽外的陽光還更燦爛迷人。因此斗帽下如蒸籠中濕悶之筆調意境為最大訴求,所以採半乾濕運
筆留趣而形成之水痕來詮釋汗漬串流的意象。整體調性則採較高彩度之反差運用來對比出主題之色彩
印象,在通俗與直接中仍彩水交融、筆韻生動。

創作步驟

驕陽春韻

參考圖資

這是台東採茶婦人在烈日下辛勤工作的圖資，採局部構圖來強化重點神情之展現。創作意涵：外在環境的刻苦難熬，澆不熄活出自我亮麗人生的原動力。

步驟 1

以軟硬適中的鉛筆起稿構圖，在結構交界處予以重點勾描，並微調其曖昧處以力求整體畫面之順暢；然後沾留白膠先行遮蓋高光細節處。

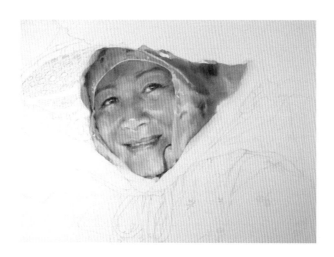

步驟 2

這次繪製過程有別於以往之整體染就、水色韻趣交融的方式；改採分區拼組而成。好處是：控管面積適中，有較大的溼度斡旋和揮灑空間；然而畫面整體之統調大局則是一大考驗。首先以帶紫冷調染出因悶熱出油的頰面天光，再續染疊加出底面反射光之暖黃臉部以及罩頭巾的大面體感；並於乾溼之間略雕面容五官以呈一氣呵成之勢。因從主體重點之頭部入手，在顧及水韻的同時也須兼有對造型結構充足的理解和統整。

步驟 3

接著以局部打水之濕染銜接方式,將傘罩
下的斗笠、綁巾和裏衣逐次染出體感構造,
並順勢妝點出粉紅春意。此階段宜將從屬
佈局之輕重序位通盤歸納,落筆前應胸有
丘壑、默記程序,然後才能在逐筆起落時
大膽恣意。因這過程大都在未乾之前落定,
所以收筆前須控管濕度、小心琢磨並確保
區塊接合之順暢,力求水氣串流及通透淋
漓中仍鬆放有致。

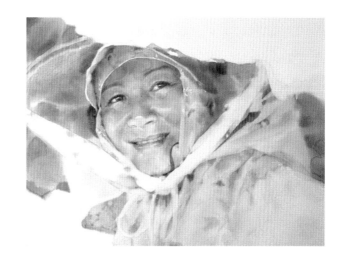

步驟 4

待畫面乾透後先行重點定色,疊加出乾溼
分際以拉距出因暈染時混沌的空間關係;
然後開始深入細部的追求。此階段須以理
性語法外裏著感性語彙,就已概括的結構
及調性中逐步調加,筆色柔軟不唐突、銜
接自然不生硬。共同推敲出心細而不滯膩、
深刻而不雕琢之鮮活狀態,讓處處皆有適切
組織和迷人韻趣。

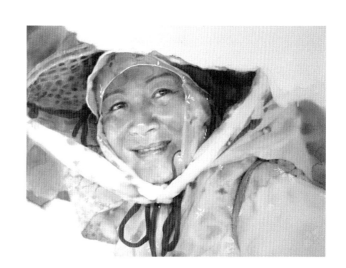

步驟 5

這是作品成敗的最後里程,切不可貿然
結束;須一以貫之的態度和精神來檢視
每處畫面。首先以嚴謹的方式完備該有
之客觀條件(花色細節和紋理、五官狀
態...),然後調整大局:洗、罩染出適
切的主從關係,這是整張畫面的組織強
度,以明晰之明度輕弱對比,來精采畫
作的主體視覺條件。接著強化花布和笑
容周邊相應於「春意」之視覺語彙,這
是畫面靈魂之內蘊厚度,以順勢保留加
上刻意追求的精神,在不斷微調間牽引
出更明確的主題意識。

(作品完成圖亦可參見第 105 頁)

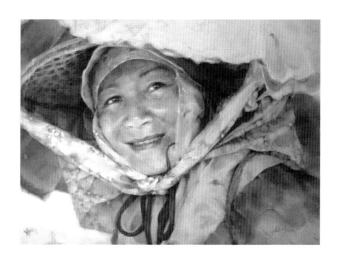

蘇同德

1967 年生

國立台灣藝術大學美術系研究所

2012 臺藝大師生美展水彩類 第一名

2012 第五屆亞洲華陽獎水彩徵件銀牌

2013 台陽美展水彩類優選

2013 國際蘇姓藝術書畫家台灣交流展 / 台南市議會展覽廳

2014 光華盃寫生比賽水彩銀獅獎

2014 南投玉山美展水彩類優選

2015 A.D.S.C. 迷你特展 / 新光三越 A9 館

2015 隱喻的風景個展 / 國立國父紀念館 B1 翠亨藝廊

2017 義大利 -- 法比亞諾 水彩嘉年華活動

2017 生命的風景個展 / 基隆文化中心 第三，四陳列室

在藝術史上對於人物的描繪從古希臘神話傳說、為宗教服務，到王公貴族所繪製的肖像，一直到十九世紀的寫實主義畫家們所喜愛描繪的平民生活，一路從對表面外在形式美的追求，到側重對人內在精神的描寫，再從現代表現主義一路走到當代的多元風格表現，人物這個題材一直存在於繪畫當中，筆者本身基於對人物表現的喜愛一直都有著墨與探討。我們透過一幅肖像人物的作品可以解讀出當時的生活、衣著、裝飾......等，而且進一步再連結延伸出瞭解社會、經濟、階級等訊息。正因為透過不同時代的畫家的觀察及所切入的點的不同，每人所描繪出的人物肖像，像是穿越時空而來，向我們訴說那千百年來的演變。

創作人物系列作品，筆者所關注的是我們生活周遭都會見到的人物，他、她們面對個自生命的一種狀態，他們翻攪的場域，是討生活的地方。現代的生活使我們常有意或無意的忽略周遭的人事物，究竟是快速到使我們來不及對它反應，還是因為害怕面對後，所產生的侷促導致自身的不安，使我們總是選擇視而不見，因為我們會害怕面對

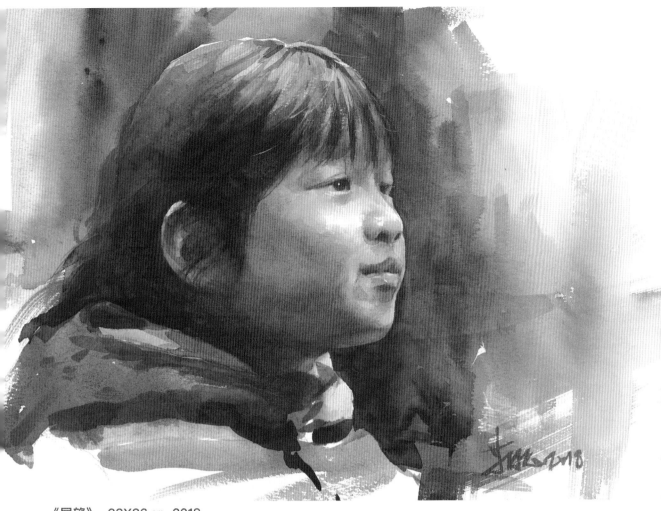

《展望》 23X36 ㎝ 2018

後，微妙的心理變化，讓人產生情緒上的化學反應，會讓人想逃避。而筆者認為他、她們是社會的見證者，也是評論者，對於生活的態度各有各的高度。用畫筆為他、她們塑像是筆者的初衷，雖然各有自己的場域，但各自上演不一樣的故事。

台灣對於用水彩這項媒材，來進行人物畫創作的創作者並不多，人物的創作筆者認為除了基本的素描表現能力外，對於色彩的掌握度，是要特別的去訓練，因為如何體現其精神性，對畫家是種考驗。

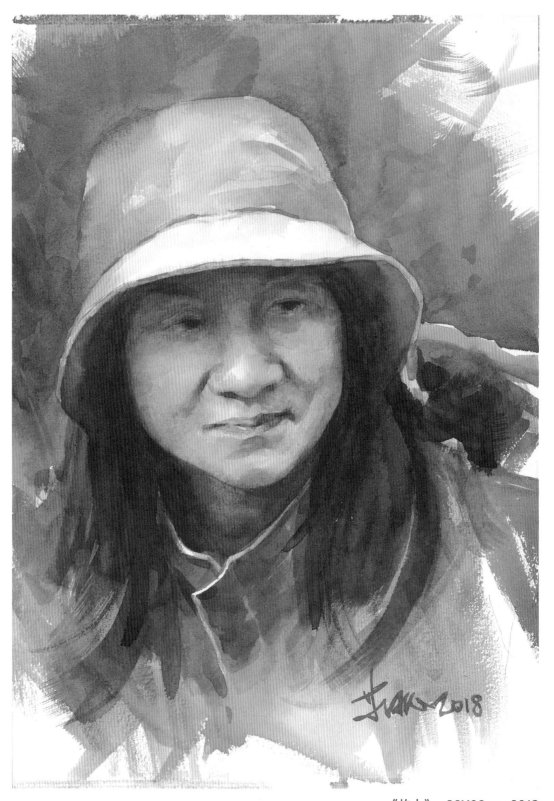

《故人》 36X23 cm 2018

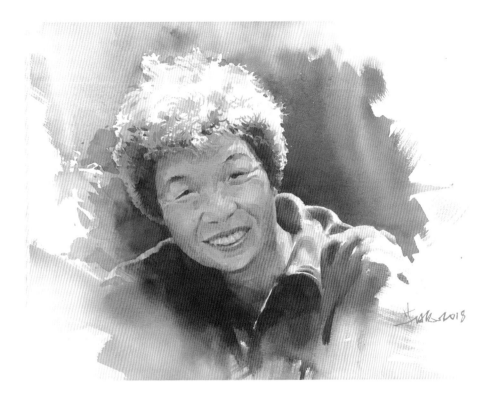

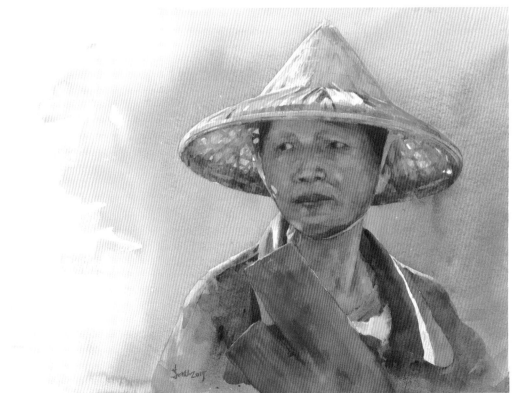

⑴ 《暖陽》　23X36 cm　2018

⑵ 《望》　38X54 cm　2015

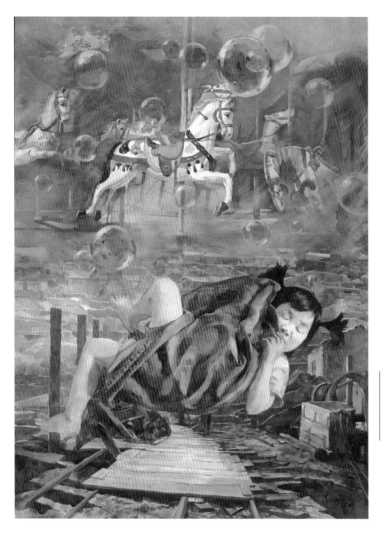

《旋轉木馬之夢》
112X73 cm　2010
作品背景上部的旋轉木馬與
下半部的殘破鄉村環境形成
對比，睡夢中的小女孩正好跨
越兩者之中，夢與現實交錯，
醒來時所落入的現實，是回
到現實還是另一場夢中。

本次女性人物系列作品是集結過去這些年來對於女性題材的創作，作品中筆者試著表現
出人物與當地或時空的關係，有些則選擇社會屬性相對中下階的對象描寫。一是透過組
合式的表現方式；二是針對主題式的題材描寫；三是內在情感的抒發。

一、組合式的表現方式
筆者在組合式的創作中，想突顯其背後所代表的意義，將故事性加入畫面之中，整體構
思方面將物件一起安排在畫面之中，藉著人物與背景畫面的組合效果表現出筆者欲傳達
的議題。〈旋轉木馬之夢〉及〈跳房子〉為系列作品，這是利用人物畫表達社會問題的
創作。筆者因為工作關係，常會接觸社會底層較弱勢的人。如果人生的過程是一種選擇
的必然的累積，那麼那些筆者所接觸到的弱族群，就是在無法選擇下生活著，至少筆者
是這樣認為。這些組合過的畫面並不是在描述一個個別的例子，筆者用繪畫來側寫她們
的故事，用帶有文學性與詩意的眼光來看待她們。
〈旋轉木馬之夢〉作品背景上部的旋轉木馬與下半部的殘破鄉村環境形成對比，睡夢中
的小女孩正好跨越兩者之中，夢與現實交錯，醒來時所落入的現實，是回到現實還是另
一場夢中。

《跳房子》 112X76 cm 2013

土地的不斷開發，老舊卻承載著回憶的房舍被不斷的毀壞，如果只為成就城市的進步，那要犧牲的可能是一段段累積成的記憶。記憶是時空的延伸，失去的無法再回。利用小女孩在玩跳房子的意象，搭配老舊的房舍所組合而成的畫面，是在紀念一段記憶，紀念它在生命中所形成的某種喻意。

二、主題式的題材描寫

光則是另外的一種故事性的表現方式，或是利用光來突顯空間關係，表現出當下的精神性。
部份作品特別留意亮面的處理效果，這是因為亮面的色彩顏色變化，所顯現出的品質，使得
畫面層次有戲劇性的展現，這也是筆者在研究探討這個題材時的思考方向之一。

《逆光》

40X30 ㎝ 2018

這是在歐洲旅行時
所見的景緻，強烈
的斜光照射下逆光
中人物與深邃的背
景所造成的對比形
成趣味，吸引我的
是逆光中的色彩細
微變化，除了利用
水彩清透特性能夠
表現光影的強烈感
外，簡潔俐落的畫
面效果，也是本作
品想表現出的一種
畫面氛圍。

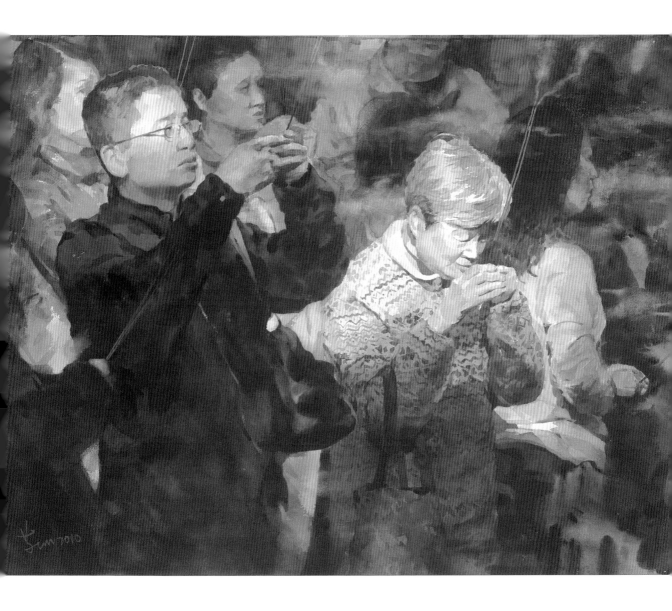

《祈》　53X76 cm　2010

如生命中能有所托，筆者認為宗教是一股強大的力量，透過虔誠祈求讓神明能夠
保佑一切平安順利，是心靈純靜之美的一種體現。是被天光聚焦下的人們靜心的
與神明對話，彷彿被神明撫摸般的景象；凡人與天神之間形成了某種獨特的韻味
漂蕩其中，臺灣人的敬天以及對生命的態度，在這香灰煙霧裡得到暫時的解放。
筆者藉著虔誠禮拜的人與寺廟的印象，傳達出台灣的習俗與文化，這是臺灣特有
的敬天知命的人生態度。

(左)《夢蝶》　112X76 ㎝　2017-2018
(右)《綺想》　53X75 ㎝　2018

三、內在情感的抒發

嘗試人物與不同的主題搭配的創作方式呈現屬於個人的情感、思維的表現，〈夢蝶〉這幅作品在第一次展出後在水彩前輩的提點下又做了一次背景的調整，期能達到更好的效果。〈珍珠耳環〉〈迷情〉也是提出的另一種表現形式可能，讓創作研究朝向內在的思維轉換與外在技巧的表現能夠相互支撐，讓創作整體表現更完整。筆者將這系列的畫面處理，加入花的語意及有如失焦的塵埃般的圓點，橫亙畫面之中，藉此部份效果表現出內在情感的投射。花語是取其代表語意與畫中人物姿態的交融或描繪對象的關係描述..等，塵埃般的大小圓點表現效果是在作品完成後，再利用筆蘸水來擦洗製造出朦朧模糊的效果。筆者為何不是使用留白的方式，而是在畫完成後再做，這是因為如此做法所顯現出的質地，會因為不同的底色而有不同的色彩變化，使得畫面層次更加的豐富，這也是筆者在研究探討肌理的運用時的思考，當大部份我們在使用加法來操作水彩畫時，減法是否也能帶來不同及另一種的思維。當前的時空環境及現代的藝術表現方法已趨向多元化，如何與現代科技偏冷的調性區隔，筆者想，手操作的痕跡與溫度，還是當前現代科技無法模仿及超越的。

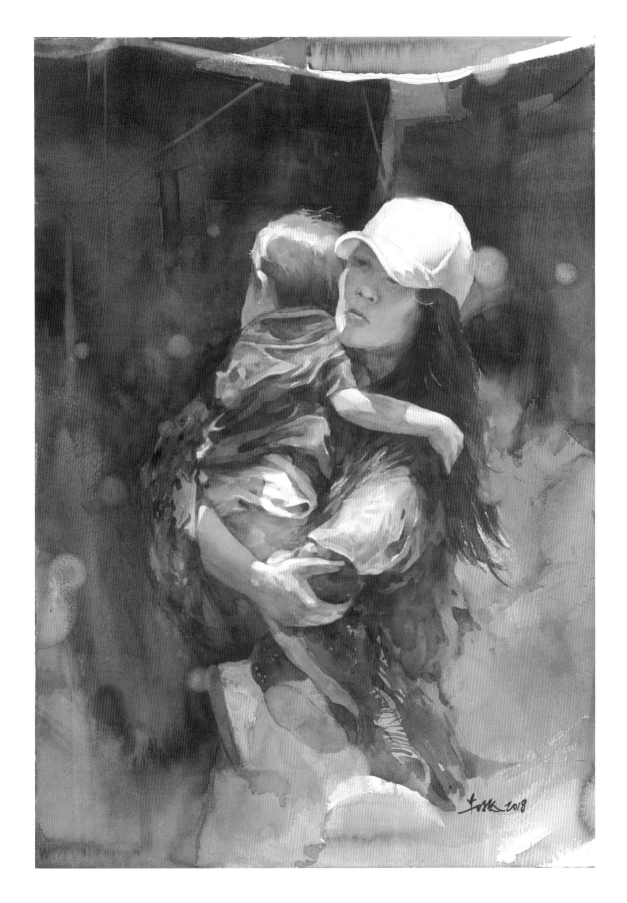

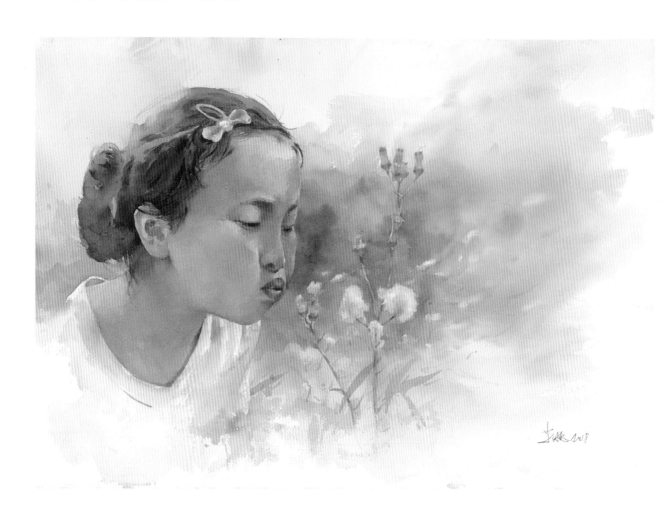

<div align="right">

（左）《蒲公英》　52X76 cm　2018

（右）《凝》　38X54 cm　2015

</div>

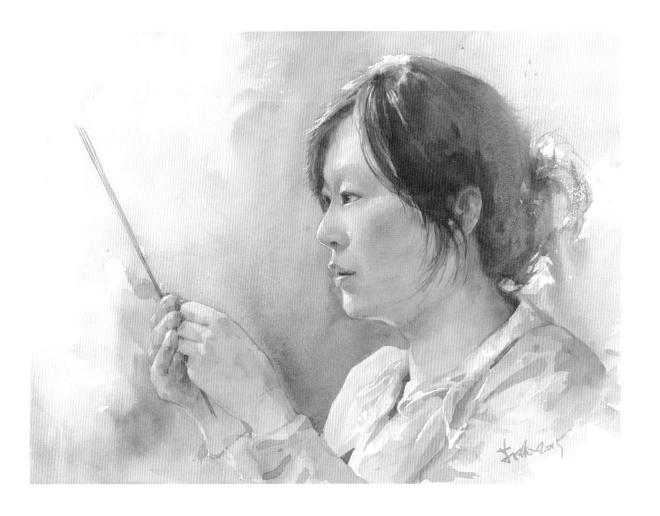

本文以筆者個人水彩人物畫的探索歷程做為描述的主要架構,並梳理出自身創作的內容與實踐經驗,剖析自我創作的內涵,並且透過對於水彩語言的理解,將之嘗試運用於創作中並且也藉由本次策展主題〔女性人物畫〕重新思考中創作方向,用帶有時間性的精神來處理畫面問題,使得作品在光影錯落、色彩交織下,同時富含文學的詩性意涵。如何保留水彩的獨特美及如何與時俱進的擴張其特殊的美學,是筆者期許能夠保有對水彩這項媒材的熱誠與追求。另水彩的運用、技巧的提升及與其他媒材的相互搭配等,則是往後研究的方向,並再多方學習領略不同藝術之美,以增加自身的美學及藝術觀的堆疊厚度,做為更進一階段的奠基,期能創作出更好的作品與自己及觀者對話。

參考圖資

花語系列的構思是運用不同的花及其背後意含來搭配構成
表現人物的特性及情感投射，用相映成趣的表現方式來襯
托女性柔美的特質。

完成圖《珍珠耳環》 57.5X72 ㎝ 2018

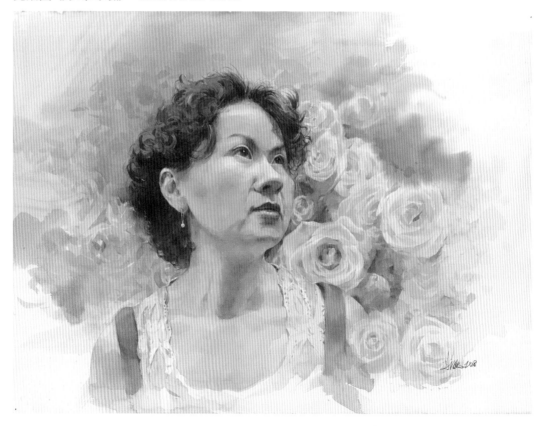

步驟 1

精確的鉛筆稿是人物畫重要的步驟， 打稿階段雖可借助投影器材節省時間但最後的定稿還是要做一些自行調整包括透視的調整、明暗面區塊的標示、細節的確認……等。

步驟 2

按各描繪部位所需將寒暖底色快速渲染紙上包括背景的花色同時處理一起渲染。 再罩染第二次底色增加的色彩層次，此階段關注的是主觀色調的建立。

步驟 3

開始逐步描繪人物主題及背景。運用不同的技法如縫合、罩染……等逐步描寫，並持續罩染五官各部份增加層次變化。此階段關注的是色彩間的細微變化，讓色調間的接續能夠逐步融合。

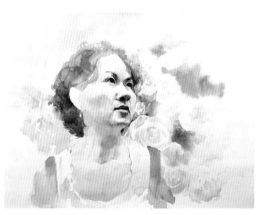

步驟 4

強化背景的花朵質感及強弱空間關係，女性人物主題的部分除持續逐漸完成外及再加強細節質感的描寫如頭髮、衣物、花朵 ... 等。此階段是著重畫面整體的最後效果及細部的調整及整體美感的呈現。

侯彥廷

1985 年生
中華亞太水彩藝術協會正式會員
2010　第十二屆新莊美展水彩類第一名
2011　第二十九屆桃源美展水墨類第一名
2012　七十五屆臺陽美展銅牌獎
2012　「狂彩•雄渾 - 新生代雙全開水彩畫展」，國立國父紀
　　　念館 - 逸仙藝廊，台灣台北
2013　第十七屆桃城美展西畫類第三名
2013　第一屆「臺灣水彩畫創作獎」第二名
2013　「融 – 侯彥廷墨彩創作展」，土城藝文館，台灣新北
2015　「行走 – 侯彥廷創作展」，東吳大學，台灣台北
2015　「群彩雄姿」YOUNG ART TAIPEI 台北國際當代藝術
　　　博覽會，台灣台北
2015　「起承轉合 – 水彩聯展」，日帝藝術，台灣台北

1. 選擇女性人物作為創作題材的理由為何？
從一個人生活到兩個人生活，一切生活的細節與另一個個體緊緊相連，生命中充滿了
愛的連結，是如此的真實、深刻與自然。
這次的系列作品以我的角度，紀錄她生活中尋常的片刻。那些在時間流動、曾經存在
的剎那，以日記的形態拼湊出生活的感觸，試以一種逼近觸感的用色紀錄當下感受。

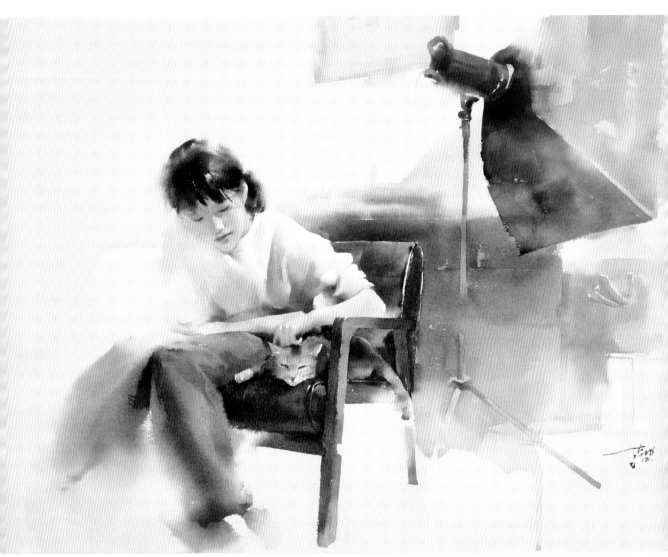

《與客廳》 52X76 ㎝ 2018

2. 選擇水彩媒材來表現的理由？你認為水彩的優勢與魅力為何？
水的特質為輕、薄、透、流動性高，適合表現光的質感和空氣感。以水為媒介，在畫
面上撞擊、流動，與這樣充滿不確定性的媒材間的關係，更像是一種合作、像是一種
共同探索的活動；對我而言，與水之間產生如默契般的共事 / 共識，是我在這項媒材
上看見的魅力。

3. 選擇是年齡層女性為創作對上的原因？是否對您有特別的意義？

在這些尋常行為的底層，有著我與她無間的親密性；這樣的形態唯在彼此坦然敞開、與雙方信任下才能顯現。這時對她而言我的視線也成為了她的視線。看到也知道另一人已經看到那些通常是隱而不顯的事、在對方的眼中看見自己，乃是我們最早期許多回應之中的一種再體驗。從關係中，我們透過這種觀看獲得自我感、認同感及價值感，交流而交融。在這之中的發生是無法訴諸語言的觸覺感受，只有透過繪畫來昇華這樣的體驗。

(左) 《與書》　52X76 cm　2018
(右) 《與床》　76X52 cm　2018

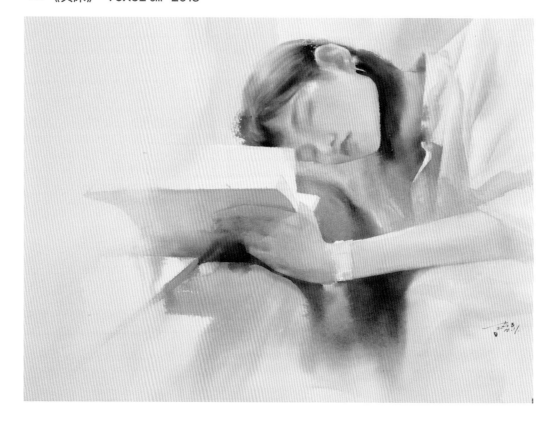

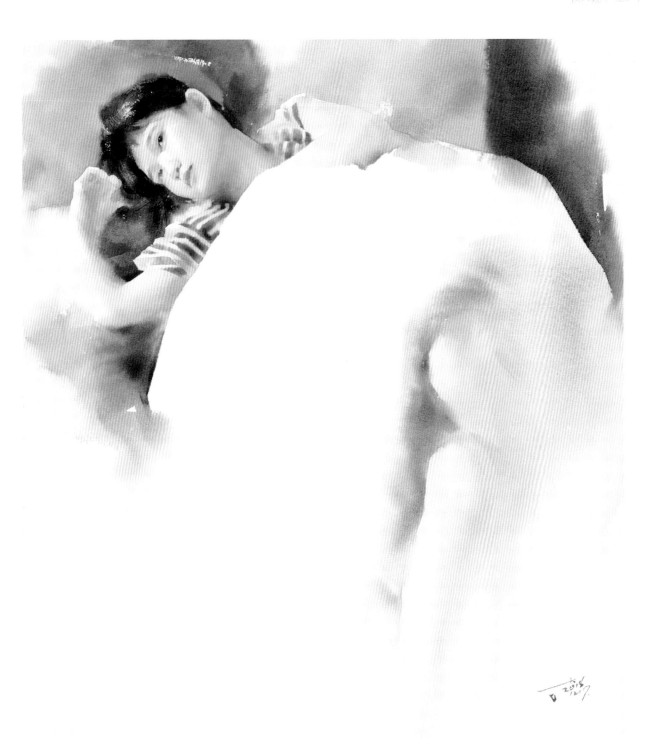

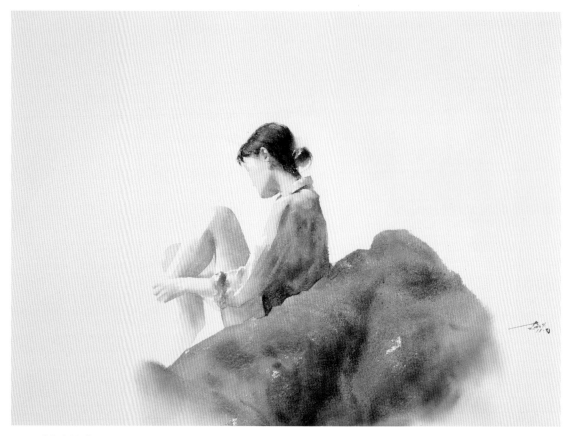

(左) 《與斜陽》　52X76 cm　2018
(右) 《與暖光》　76X52 cm　2018

4. 藉由女性人物作品，您想賦予何種情感？

在西方文化與現代社會中，我們習慣以色彩運用誘發情感，從餐盤是什麼顏色能引動或者降低食欲，到商品或商店以什麼顏色包裝、裝潢能激勵買氣。色彩一直以來常是我們表達和表現的途徑。這次的女性人物系列我嘗試稍微調整，以色彩為輔佐，表情為重點，呈現我所見的女性。即便將柔美的色彩抽除，也能從畫面中感受到女性特質。

5. 創作女性人物時，你覺得最重要的是什麼？

人與情境之間的關係，這系列作品我想處理的是人在現場、在那不能被複製的時空場域中所產生的微妙關係。我希望呈現的是在那一當下，全感官所體驗到的片刻。因此每一個環節都可說是最重要的，神情、姿態，甚至空氣的狀態也希望能透過這樣的視覺來重現。

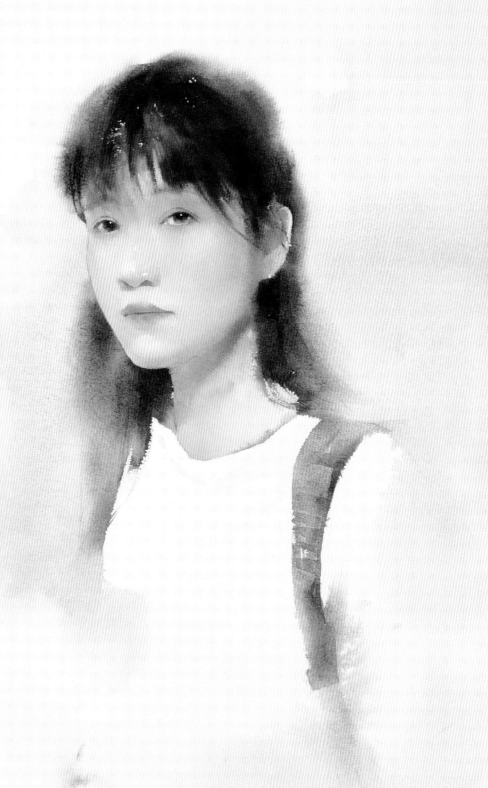

6 您個人的美學偏好為何？它們對於作品表現有助益？或重要的意義？

在視覺的限制中，我們的視線一次只能聚集在一個焦點上。我意於表現當下感，因此畫面表現的方式和視覺功能間便有不可分的關係。 透過留白，帶出目光在空間中的流動，在顯現與隱沒中反覆推敲畫面裡『心中的目光』。這次透過虛實的手法，除討論空氣的流動、生理限制的聚焦，『心中的目光』更探討內在情感意象的對焦過程。

7 在您作品中，環境背景所扮演的角色為何？

取材以日常，我的作品是人在生活中，每時每刻與環境互動（已覺察或未覺察的互動），形成的樣態；因此環境和人物是一體的，畫面呈現的是環境與人互動的樣貌。即便視覺聚焦於人物，背景簡化處理，環境仍扮演同等重要的角色，顯現於畫面焦點（人物）上；以彷彿隱約，實則明晰可見的微妙姿態共同出場。

8. 如何成功的將感情投入與作品中？重要關鍵為何？

同步性。在繪畫過程中，對象存在的樣貌與創作者的內在會進行反覆投射的活動。在觀看對象時，我感知的是光線在對象上流動的過程、對象存在的空間和體積、對象與環境互動所產生的變化等等，並與現場的我的感受相互對應，形成一流動的迴圈。同步性意指觀看和認知是一致的，在視線於對象形體上的游走的同時，認知對象的存在本身；畫圖的過程亦是認知對象存在，和認知那"正觀看對象的我"的存在的過程。

9. 你是否有特別想表現或挑戰的水彩技術？

渲染是我常用的技法，如何以渲染的方式達到空氣、光、影的流動性是我嘗試與挑戰的。

10. 你是如何決定何時停筆？何時完成？

製作過程即是無盡的探索過程，過程中的摸索，都是為了更靠近自己眼見的真實作用到內心所發生的美好樣態。

一路上增增減減，反覆修改、檢視，與掙扎，直到畫與心合一為止。

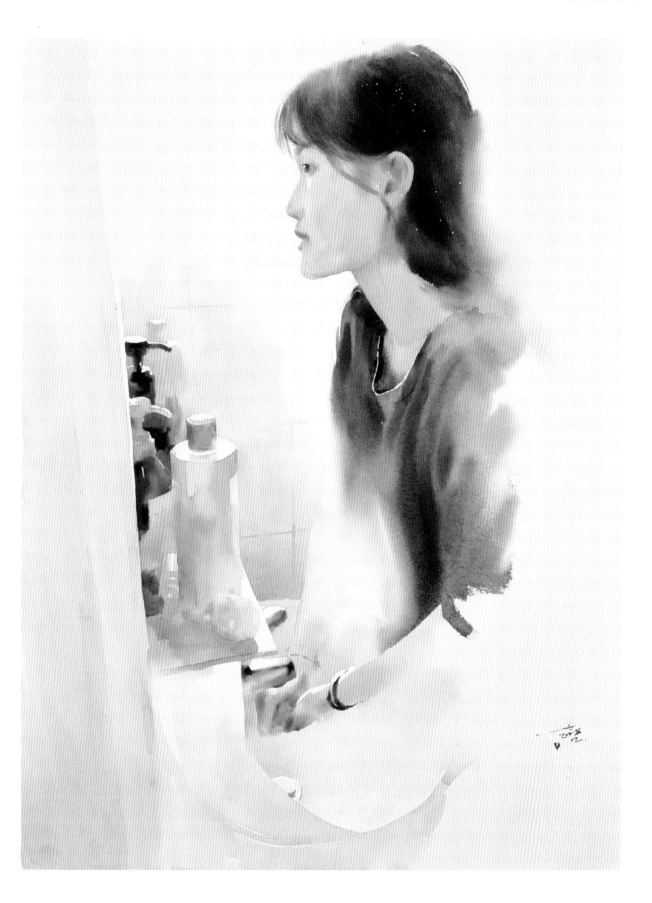

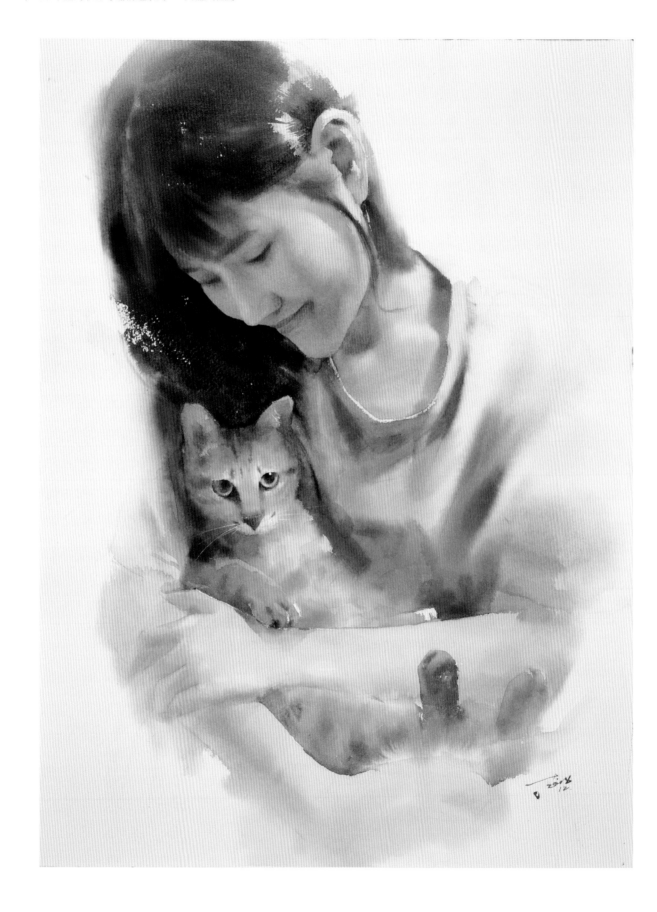

⑴ 《與貓》　76X52 cm　2018

⑵ 《與麥芽糖》　38X52 cm　2018

創作步驟

參考圖資

從日常中取材，記錄妻子的生活片段；白天那優美的陽光灑進浴室，也灑在正洗著手的她身上，呈現出一幅溫暖的畫面。

步驟 1

先將虛實的相對位置做簡單的佈局，利用渲染和留白破壞形狀，製造光的流動效果。

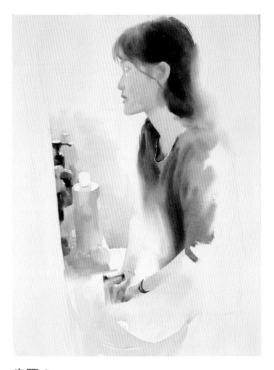

步驟 2

確立畫面焦點位置，將頭部、瓶罐、手，三部份形成一個焦點範圍。

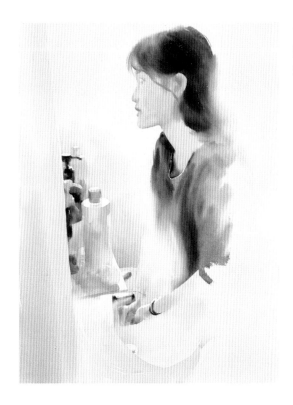

步驟 3

整理大塊的明暗變化,將左邊門框壓暗襯出
畫面中央的白。

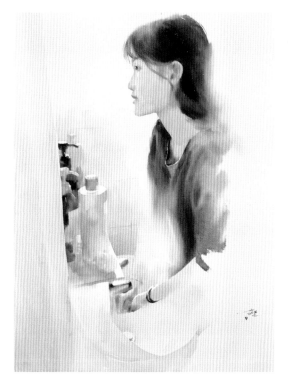

步驟 4

利用重疊法修飾焦點區局部細節,虛處保留
渲染融入背景的感覺。

(作品完成圖亦可參見第 131 頁)

張家荣

1987 年生

現就讀台灣師範大學博士班、台灣師範大學美術研究所畢業

2005 復興商工畢業展西畫類第一名

2007 台藝大師生美展水彩類第一名

2008 青年水彩寫生比賽 (大專組) 第一名

2010 台藝大師生美展水彩第三名

2010 台灣藝術大學美術學院傑出創作獎

2012「狂彩·雄渾」，新生代雙全開水彩畫展，國父紀念館逸仙藝廊，台北

2013 全國美展水彩類金獎

2015 後青春的世界，郭木生文教基金會，台北

2015 揮灑水色 - 水彩五人聯展，雅逸藝術中心，台北

2016【擬人·你物】張家荣 X 林儒鐸雙個展，亞米藝術，台中

文 / 陳怡婷

對於女性議題，不論何領域都有密不可分的共通性，私以為，人們之所以著迷於以女性為主體創作，是因「女性」本身，具有最無與倫比的「美」的價值，小女孩天真爛漫之美、少女的青春美好、母親眷顧家庭的溫柔之美，即使華髮蒼蒼後，祖母照拂孫兒那雙滿佈皺紋的手，更有著歲月洗鍊過的至美；對於女性描繪，在多數畫家、文人和詩人表現手筆下，多予人細膩、沉靜的印象，尤以表現女性純真及感性情懷為是。

認識張老師的水彩作品已近兩年，這期間有幸能為其創作過程及文字採訪作整理潤修，也在剖析文字中駐足凝視，或反覆回望，那一幀幀柔美淡雅的彩稿，體會水色交替共融之間，帶給心靈洗滌的奇妙感受，都說人如其字、如其文，張老師的理念也如他的畫一樣，純淨通透，帶著對生活的嚮往與細微之處的平實，對美好藝術的傳揚與熱忱，在深刻的自我對話與投放於外界媒材間，一草一木在老師的筆尖下皆是筆底春風般的靈秀。

《Endless Love》　162X110 cm　2019

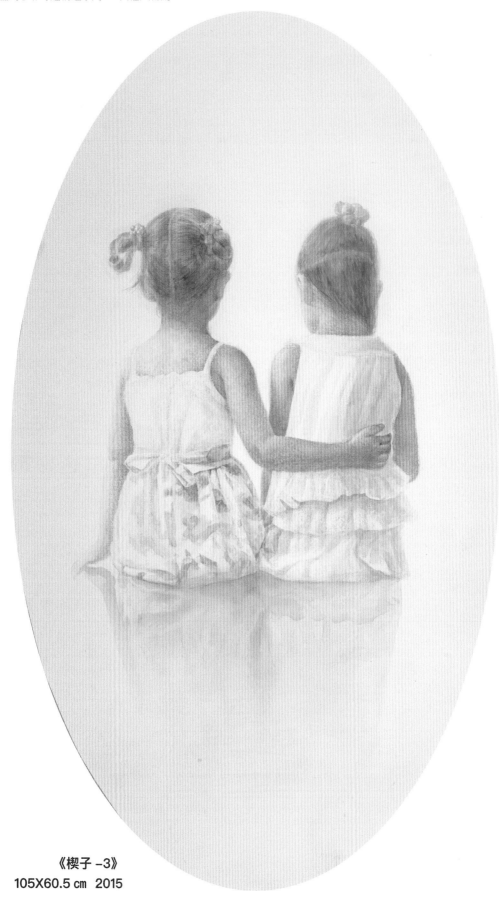

《楔子 –3》
105X60.5 cm 2015

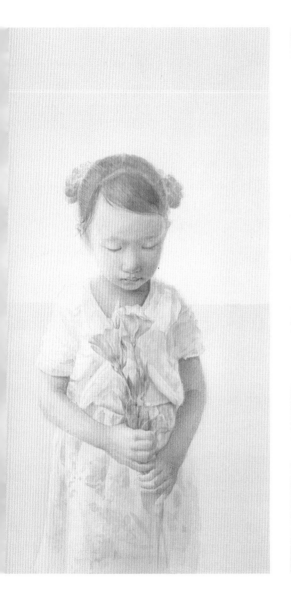

（左）《楔子 –10》　76X43 ㎝　2015
（右）《楔子 –2》　105X60.5 ㎝　2015

(上)《楔子－6》 40X76 cm 2015
(下)《嶼。意》 162X130 cm 2013

《楔子 –11》
55.5X55.5 ㎝
2015

除了美不勝收的景物畫，楔子系列作品是老師描繪女性人物的抒情創作之一，在選用主角之階段樣貌時，老師擇取的是人一生中至純至淨的童年時光作為背景，小女孩托腮的嬌憨神情，持花及拾物時那澎潤小巧的指掌，在光影錯落間擬真地伸手便可盈盈一握般，一張與友伴並肩而坐的背影纖細乾淨，似乎只要轉頭，就會回溯到幼年的夢中，和兒時好友再次相聚嬉戲；老師採用水彩大量的透明暈染，輕柔的藍色調渲染出童稚的無憂，衣料的柔軟筆觸，髮膚勾勒的細膩，偶輔以暖色烘托，似在起筆的雲淡風輕間，便翻攝出孩童眸光的單純專注，而女孩柔美的性別角色，又更將水彩中力求表現的澄透感，凸顯的淋漓盡致。

老師的畫作令人想起同樣情感真摯的女性文學作家－－琦君，她擅寫雋永淡雅的童年回憶，與張老師描繪女孩時溫柔清澈的筆觸不謀而合，散文桂花雨中讀來似有撲鼻的桂花香，楔子中小女孩與花束之間的柔情，也恰像透過畫布滿溢出來；好的作品定具有打動人心的力量，老師帶著對女性特質中簡單質樸的欣賞眼光，帶著對美極致而平衡的追求，以童年角度為觀者提供一方小憩的淨土，進而帶動我們對美、對創作的嚮往和熱情，這才是藝術殿堂臻為至高的成就。

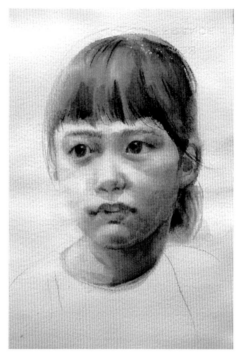

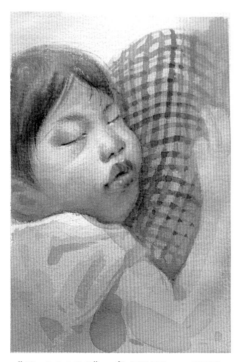

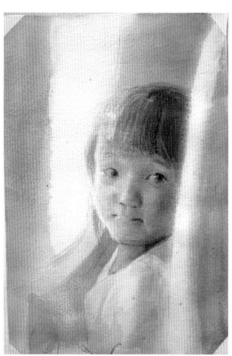

《Sketch1.2.3》 各 26X18 ㎝ 2018

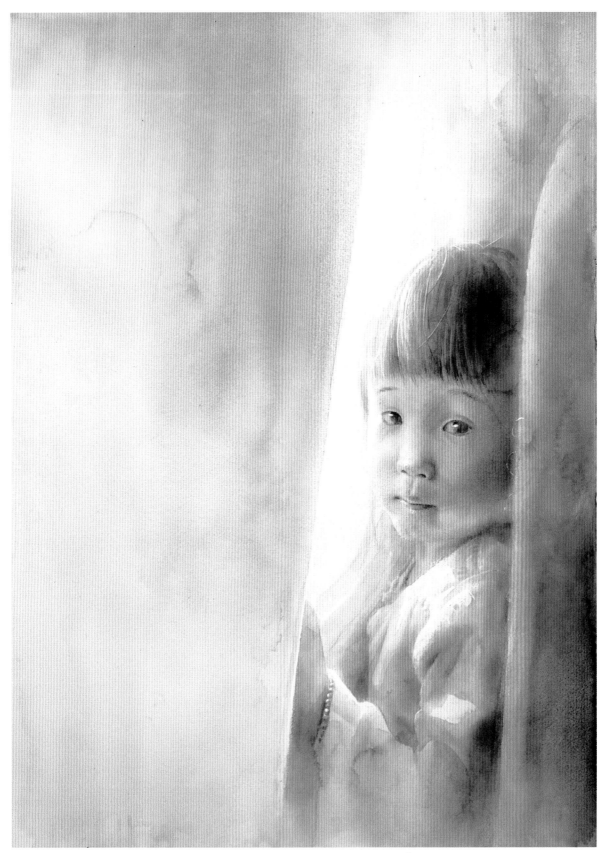

《Temporary》 48X76 cm 2018

創作步驟

Endless Love

步驟 1

拍攝完資料後,先思考畫面的明暗關係,
構思的並非是主角該如何處理,而是畫面
的整體,該如何取捨,構思完成後,用事
先調好的底劑做出大塊的明暗。

步驟 2

整張紙鋪水後先用藍色做出來體感,不用在意太
多的細節。
等第一層顏料乾後再次打水,此時打水要輕不然
會把下面的顏料洗起來。用暖橘色與紅色照染出
反光,待水份半乾用小筆重疊做出亮暗交界面使
體感更加完整。

步驟 3

再次的照染把突兀的重疊消弱,從主焦點做出細節,
慢慢地找尋出需要的輪廓,從模糊慢慢變清楚,每個
塊面都有不一樣的明暗與色彩變化,在做細節的同時
要不時地退遠看畫面的大整體,唯有這樣才不會落入
細節的迷失。

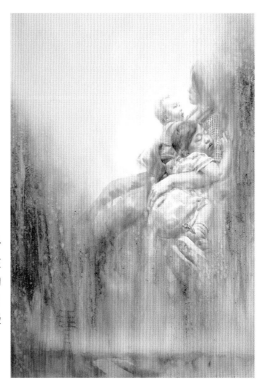

步驟 4

繼續從主焦點出發把調子變圓潤,此階段下筆不在多而在精,每筆下去都要好好思考,甚至沒有規則也沒有方法的來微調畫面,我稱這階段為綜合整理,整理出一張你心目中的作品,有時這階段快則幾天,慢則要到好幾個月,慢慢的在畫面中摸索,完成一張完美的作品。

(作品完成圖亦可參見第 137 頁)

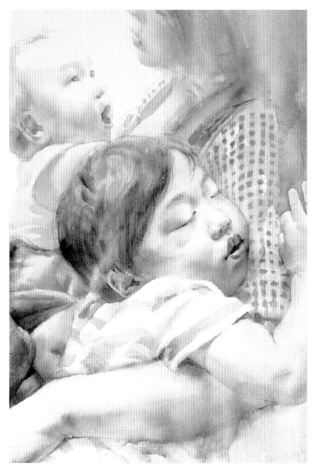

局部特寫

張明祺

1947　年生
2014　中國第 12 屆全國美術作品展獲港澳台水彩優秀獎（北京展）
2009　法國藝術家沙龍展銀牌獎（水彩）
2009　中國第 11 屆全國美術作品展獲港澳台水彩入選獎（汕頭展）
2004　南瀛藝術獎水彩類桂花獎（第一名）
　　　連續兩屆南瀛藝術獎水彩類桂花獎獲永久免審查
2003　南瀛藝術獎水彩類桂花獎（第一名）
　　　第 59 屆全省美展水彩類優選獎
　　　第 58 屆全省美展水彩類優選獎
　　　第 57 屆全省美展水彩類第一名
　　　第 50 屆中部美展水彩類第二名
　　　第 4 屆玉山美展水彩類第一名

繪畫是一種經驗的累積與社會觀察的紀錄。要有充滿愛心的創作情懷，透過作品把自己的性格表現出來，要有自己的風格，具有生命力，要有想法及靈魂的東西支撐，如果沒有是經不起時間考驗的。畫要畫自己熟悉的東西，自己認為美好的事物，最後再凝聚、作畫。我喜歡畫舊的鄉土作品，掌握水彩畫特有的亮麗透明與渲染的柔美質感，充分展現水彩的意涵，其技法用細膩的筆法描繪表現。我將水彩視為一生的最愛及畢生創作的使命，作品追求樸拙、沉潛、瀟灑、理性與浪漫。

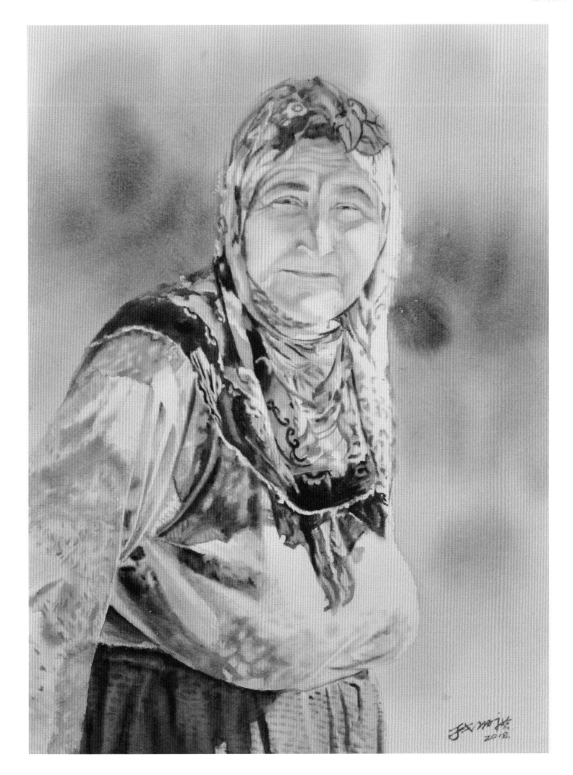

《土耳其農婦》　74x54 cm　2018

這幅畫透著鮮明艷麗的衣著，與柔美慈祥的表情質感，試著用樸拙的手法，表達一種特別的感受。用寫實方法描繪，意圖表達她的肌理之美及服飾輕柔的感覺。農舍裡靜靜地沐浴著外面洩進來的陽光，光影中造成一種遐思，畫中的農婦享受一個靜謐悠閒的美好情境。畫面背景採用藍紫與紅紫色調，任意揮灑、模糊、抽象，使寫實的人像畫更有意境。

李招治

1956 年生
1976 省立新竹師範專科學校美術科第一名畢業
1984 國立台灣師範大學美術系第一名畢業
1995 國立台灣師範大學美術研究所結業
2010 台北縣美展水彩全國組第三名
2011 大自然的樂章 水彩個展（桃園文化局）
2012 新北市美展水彩全國組第一名
2013 全國公教美展水彩第三名
2015 花漾台灣水彩個展（台灣土地銀行藝術走廊）
現任中華亞太水彩藝術協會理事、專職水彩創作

數年來，每週有兩個晚上素描人體和頭像的美麗時光。

欣聞中華亞太水彩藝術協會策劃了《掬水話娉婷》女性水彩人物大展的徵件訊息。暗
揣自己進入水彩世界已有十多年了，不曾有人物創作，應該可以試試，就這樣，成就
了《心情寫照》的水彩人物創作。

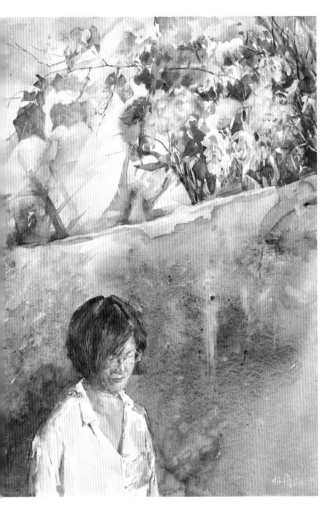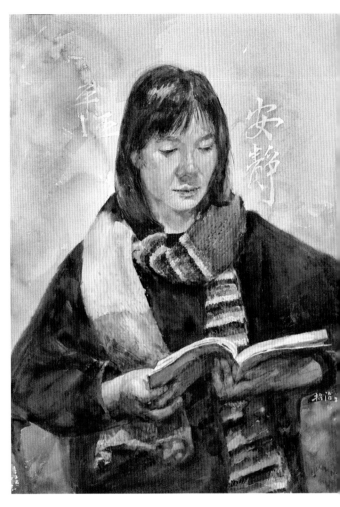

(左) 《靠邊‧想想》　74x55 cm　2018

家事國事天下事紛紛擾擾，公事私事人間事煩煩憂憂，親友朋友網友畫友聚聚散散分分合合來來去去…。
生活的細瑣和人情世事，總有那麼些悲歡離合喜怒哀樂起承轉合…。在迷惘惆悵時，在行進取捨間，得停
靠一邊靜靜想想！

(右) 《閱讀‧安靜》　74x55 cm　2018

期盼與祝福－平安平靜。

許德麗

1961 生於屏東 ，國立台灣師範大學大美術系西畫組畢業
59 屆全省美展及 14 屆大墩美展水彩類第二名
現任中華亞太水彩藝術協會財務長 ，水彩資訊主筆
專事創作，個展 3 次

人之最美在其靈性，這是我對人物畫思考的一個中心，與其他題材的繪畫思想並無二致，抽去質感、外型、色彩之羈絆，回歸內在靈性。

人物繪製淵源自幼開始，國高中下課時間做不少同學寫生，不知那一張張寫生如今何在了？

創作人物畫早期是由物起思 將思寄畫，以自身原有思維，與生活裡發現相應題材，產生創作動機發想，再由此做理性構想畫面，安排色彩與構圖及表達方式，務求內在意見透過畫面予以具體呈現。

現時創作方式則將說明的表達盡量降低，透過有機自動的造型，訴說內在與外在交融後的綜合體，跳脫畫的建構學理與基本原則、技巧等，以創作者主體與主題人物為主，並將畫的閱讀引導抽去，回歸創作者與觀者的直覺。

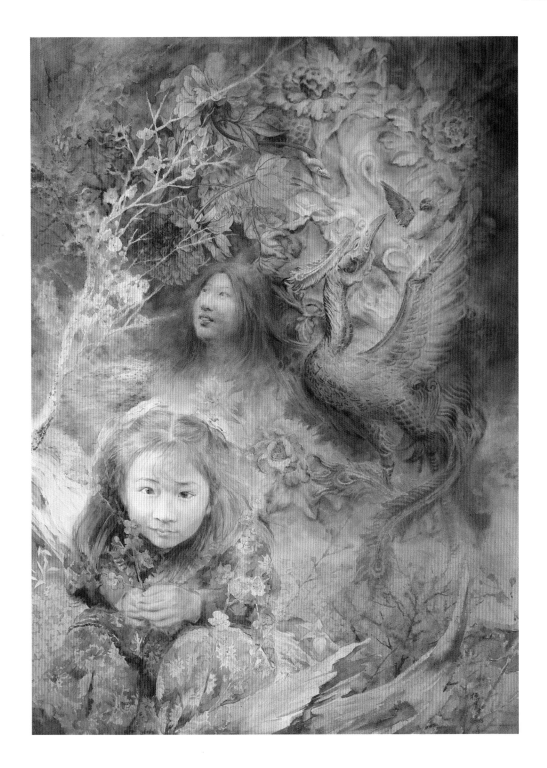

《心念》　110x75 cm　2009

總畫滿滿表達母親對女兒的祝福，源自一個感動我心的畫面，那是一位媽媽舉香虔心敬拜，幼
女陪伴在旁，與同是媽媽的我產生銅鐘般嗡嗡共鳴，此圖祝福心愛的女兒成長如梅花的堅強傲
雪，生命如家鄉石碇的河流美麗順遂，擁有漂亮高雅牡丹花的富貴人生，願女兒如飛舞的鳳凰。

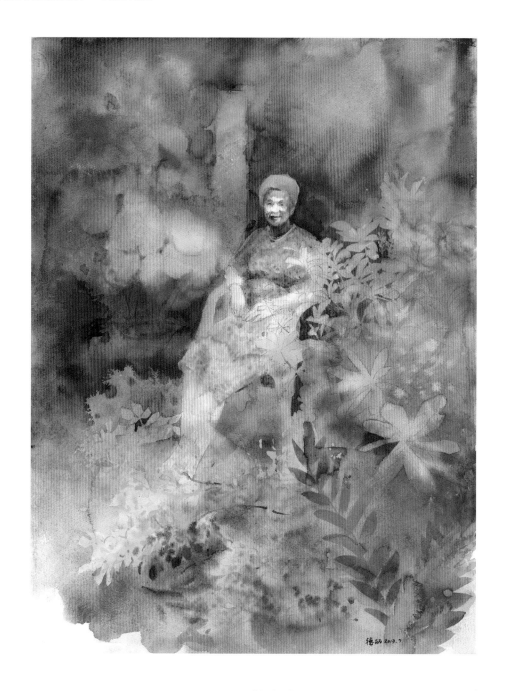

(上) 《媽媽在屋前廣場》 75x56 cm 2013

我的母親是慈愛的代表，高齡 92 歲的她，自然而深明事理，只有屏東家鄉庭前美麗茂盛的小花園，可以襯托出她在我心中的地位，母親就是那怡人的一朵花啊！

(右) 《魯凱族那清新的笑容》 75x50 cm 2018

嚮往已久的魯凱族，終於因著好友的打點，被族人當自己人，穿梭在愛你一生一世的美麗婚禮中，享受百步蛇與百合花以及喜愛和諧的真諦。那微笑，是冰涼的清流，是新鮮的山林空氣，穿越我心洗去塵囂，是用愉快回憶調拌出來的心靈飲食，每一張，只欲極其自然去畫它，請每一位觀者看到愉悅。

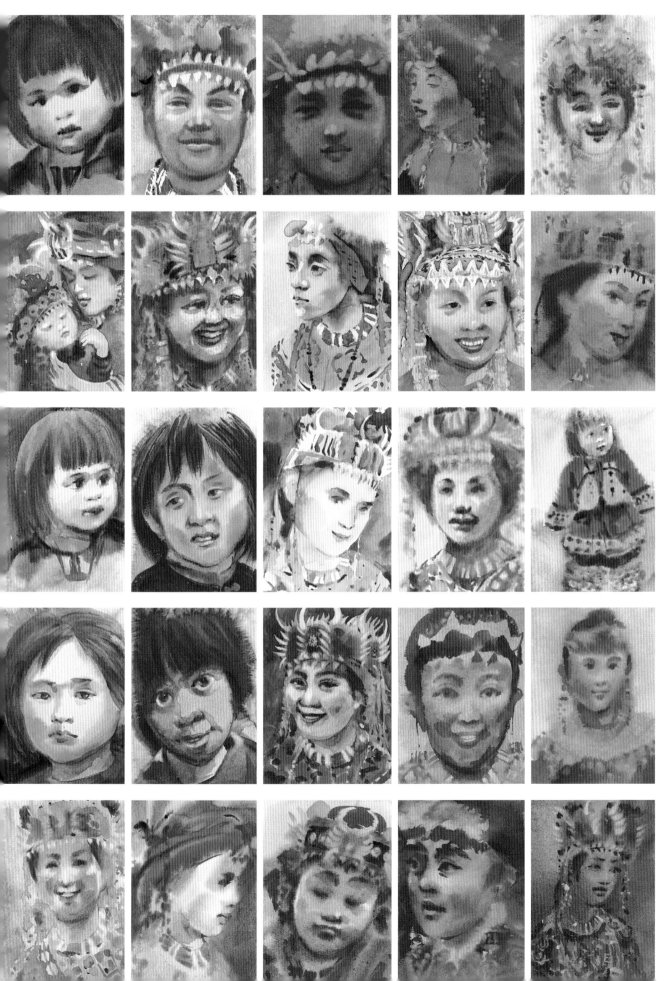

蔡維祥

1962　年生
1993　《花影》全省公教美展水彩類首獎
1994　《擾攘中的寧靜》全省公教美展水彩類首獎
1995　《含羞》全省公教美展水彩類第三名
1996　獲頒全省公教美展水彩類永久免審查
　　　《漁港藍調情》臺中市大墩美展水彩類大墩獎
1997　《櫥窗凝眸》臺中市大墩美展水彩類大墩獎
1998　《櫥窗凝眸之二》全省美展水彩類優選
2001　《飲食人生》南投美展油畫類南投獎
2002　《有薑花的畫室》全國美展水彩類佳作
2004　《夏日的 Satorinia》日本 IFA 美展獎勵賞
2016　《海島纏綿》臺灣世界水彩大賽入選

曹雪芹在紅樓夢裡說：「女兒是水做的骨肉，我見了女兒便清爽」。借用這句話來看水彩表現女性的特質，真是再適切不過了，如涓涓細流般的溫柔、優雅、清純、善良，甚至是有智慧、獨立的魅力，在水彩的氤氳筆調中皆一一被帶出來。當然搭配光影的襯托會更有生命力，也更能看到那一份薄透的靈氣，果然就骨肉都清澈了！畫我所見，畫我所愛，傳達世間萬物的美好當然是創作的動力，雖然人物不是我所長，但在這次的嘗試過程裡，卻也讓我學會了許多肌理和筆觸的意義，連我自己都感動了，相信欣賞的你也必能接收到畫中那份細微的情感流動！

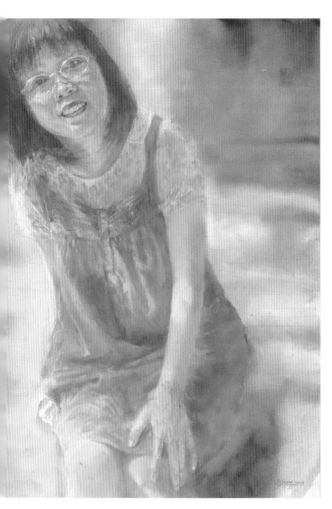 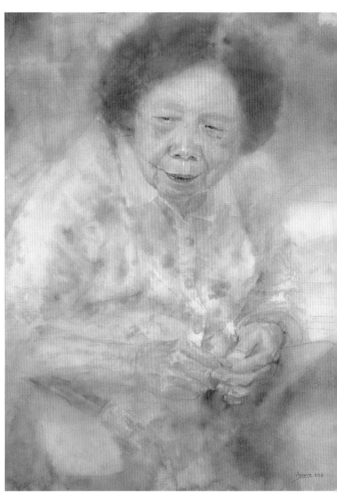

(左)《輕輕一笑》　76x56 cm　2018

午後斜陽裡，暫歇的女子看到鏡頭輕輕一笑，不帶一絲喜怒哀樂的直截反應，是最平凡的生活日常。也許是踏著餘暉漫步的片刻，也許是路途遙遠的中繼站，休息一下喘口氣再前行，即便日子是如此的一成不變，依然保存著心靈的淡定，那份恬靜舒適、處之泰然的神態，我把她捕捉了下來…。

(右)《念想》　76x56 cm　2018

鄉下的母親，思思念念在外拚搏的子女，一個休假日盼過另一個休假日。放在冰箱裡溫補的雞湯早已凍結成霜，依舊用心熱著。低垂的眉宇是卑微的渴望，繞指的柔軟是不可企及的想念，念念想想…想想念念…病了嗎？累了嗎？伴著一聲聲車過不停的旋律，盪著…飄著…。

陳俊男

1963　年生

2007、2011　南投市「玉山美術獎」水彩類首獎

2010、2011　台中市「中部美展」水彩類第一名

2011、2013、2014　桃園市「桃源美展」水彩類第一名

2012　全國美術展水彩類金牌

2013、2014　全國公教美展水彩類第一名

2017　嘉義桃城美展西畫類首獎（梅嶺獎）

2017　美國 NWWS 國際水彩徵件銀牌獎

2012　師大德群藝廊「1/2 世紀的美麗」水彩個展

2015　新北藝文中心「打開心窗」水彩個展

2017　國父紀念館逸仙藝廊「舊情綿綿」水彩個展

細膩寫實、充沛的情感、是我創作最大的特色！與生俱來我喜歡繁複的美感。在台灣、我喜歡傳統建築的雕樑畫棟，在西方、我喜歡巴洛克的細緻華麗，因此無論風景、靜物甚至人物畫我都會在細節處多所著墨，尤其是色彩及光線的細微變化，更是我最擅長表現之處。另外我認為一幅畫之所以感人，除了基本的技巧外，情感的投射才是最重要的，所以題材的選擇必定是最熟悉的人、事、物，唯有如此，才能充分表露我最真誠的情感！

藝術的創作是內在意念的昇華！它可以是寫實的、具象的、更可以是抽象的。人生的不同階段豐富了我的生命、也豐富了我的創作。透過作品我想呈現如史詩般有內涵、有厚度的畫面，而不單單只是追求唯美浪漫、澄淨色彩、卻拾人牙慧、內容空洞貧乏的作品。

所以只要用心感受，處處皆風情！

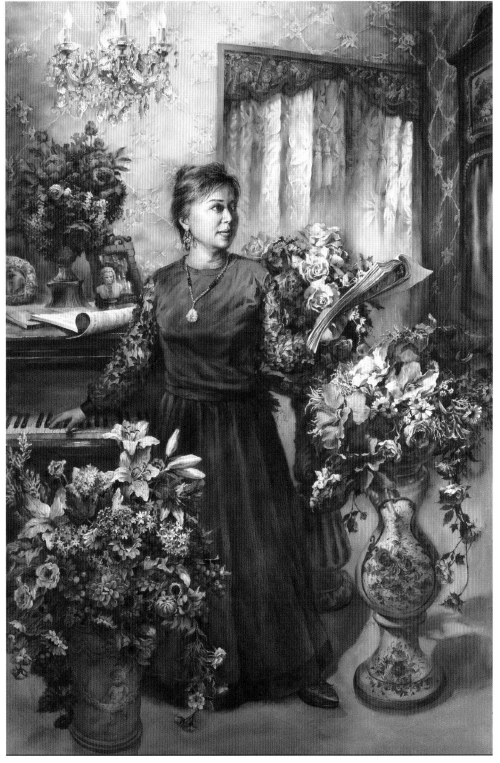

《歡顏（向李泰祥致敬）》　145x97 cm　2018

...只要妳輕輕一笑，我的心就迷醉，只有妳的歡顏、笑語，伴我在漫漫長途有所依...

憂鬱的我認識了愛笑的妳　人生就此轉了彎

我　學會了樂觀　妳　擁有了安定

生命不再大起大落

愛唱歌的我們因音樂結合　共譜愛的樂章

一生一世　永遠不變

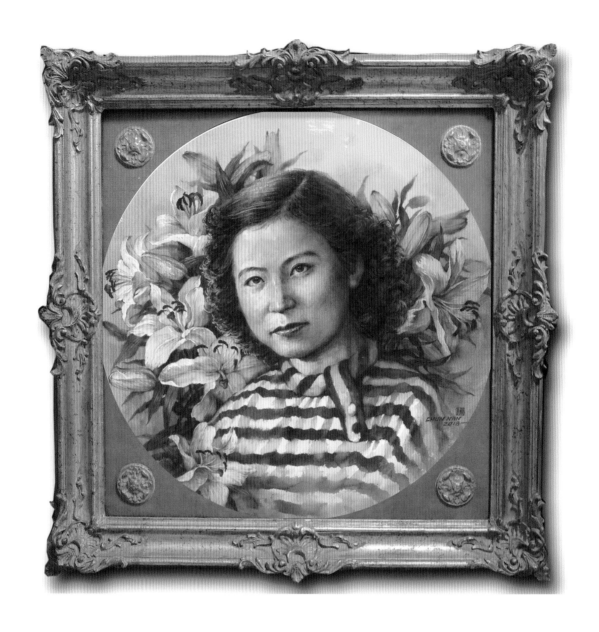

(上)《不曾遺忘的容顏》　直徑 60cm　2018

終於為三年前 (2016) 買的古董框配上畫面，有我滿滿的愛及思念

這是母親年輕時的容顏，像一朵初綻放的百合，清新脫俗，但卻在現實生活壓力下僅以 49 年結束了一生。紅顏早謝，僅以此幅作品紀念早逝的母親！

（資料來源：母親少女時的黑白照片）

(右)《思念拼布》　110x79 cm　2014

小時父親經商失敗，欠下一屁股債！連買菜、繳學費都得向親朋好友商借，母親為了支撐家計，日以繼夜做裁縫來貼補家用，卻在我念大學第一年過年前就因積勞病逝。雖已過 30 多年，但母親深夜佝僂著背，腳踩縫紉機的聲音，還一直縈繞在我心底，久久...不散！

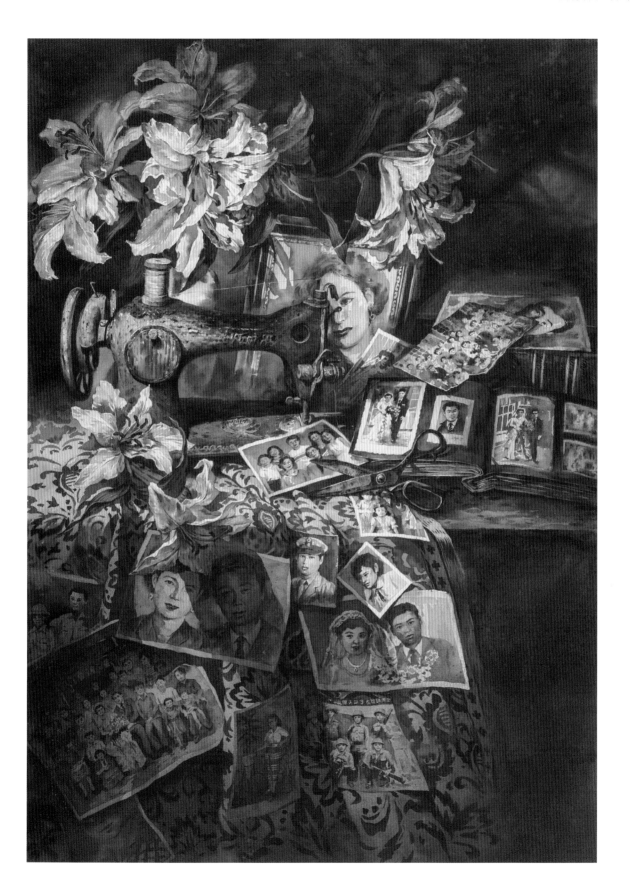

高慶元

1978 年生

曾任台灣國際水彩畫協會總幹事、理事、監事

中華亞太水彩藝術協會會員

獲獎／ OLYMPIC 運動與藝術大賽（平面藝術類）銀獎

第四屆聯邦美術印象大獎 得主

第十屆大墩獎 得主

第六十屆全省美展 第三名

展歷／

2016 第八屆台北國際當代藝術博覽會 Young Art Taipei（台北喜來登大飯店）

2016 流轉 – 台灣 50 現代水彩展（築空間 ）

2016 台中藝術博覽會‧郭木生美術中心（台中日月千禧酒店）

2015 高雄藝術博覽會‧郭木生美術中心（駁二藝術特區）

長久以來。有關「人」的創作題材，一直是我最感興趣的課題。特別是從人物眼神當中傳遞出來的一種情感氛圍。人與人之間的交互感官組織是極為複雜的一種心理狀態。每個人先天的性格，與後天因所處環境而產生的一種心理狀態，或多或少都能從「眼神」當中得知一二。不同人也會因為不同的背景或性格或思想，對於「眼神」產生不同的解讀，這部份是非常有趣的現象。因此，我想透過「水彩」把這些細膩的情感氛圍表現出來。在處理手法上，會不斷地使用線影法和薄層罩色的方式慢慢堆積此一綿密的情感氛圍。在未來的創作歲月裡，也會以此種創作心態作為基礎，繼續在創作道路上探討更多的可能性。

《融》　73x53 cm　2015

人與自然本為一體，所有看得到的一切，去除掉肉眼看到的表象，其本質是相同的。經常在大自然當中，看到許多植物和自然景象交錯再一起的感覺，有種深沉內蘊的美感，如同女性在美麗外貌之下，內心組織有著細膩與複雜，這種內外感知的自然結合，深深吸引著我。因此透過兩者的融合，企望呈現出一種新的視覺經驗。

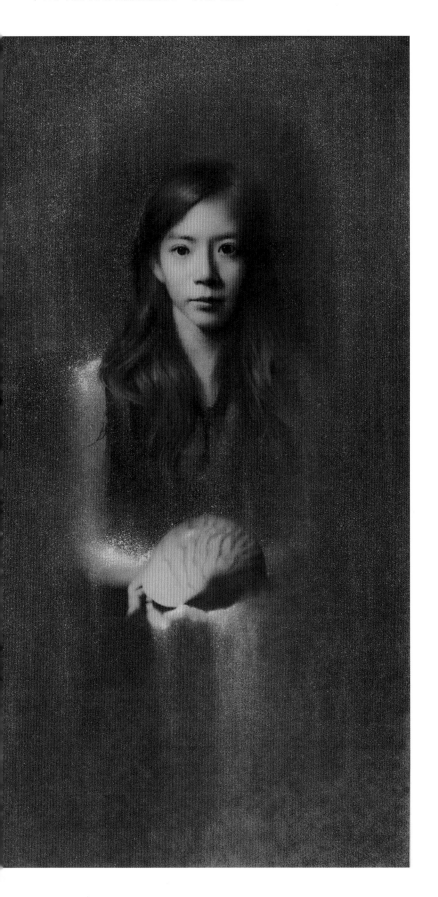

(左)《化》 114x60 cm 2012
生命當中，「生」與「滅」之間
的轉化，一直是我感興趣的議題。
大自然當中的一切，無論是有生
命或是無生命體，都會隨著時間
而改變其樣貌，但唯一不會改變
的是「本質」。此作品透過少女
與海螺之間流逝的物質，說明
「人」與「自然」背後的「本質」
其實是一樣的。

(右)《凝》 114x60 cm 2011
人的眼睛是一種很微妙的結構組
成，可以從簡單的眼神「凝視」
來感應到各種不同的感覺。此時，
透過少女的眼神，您感應到什麼
了嗎？

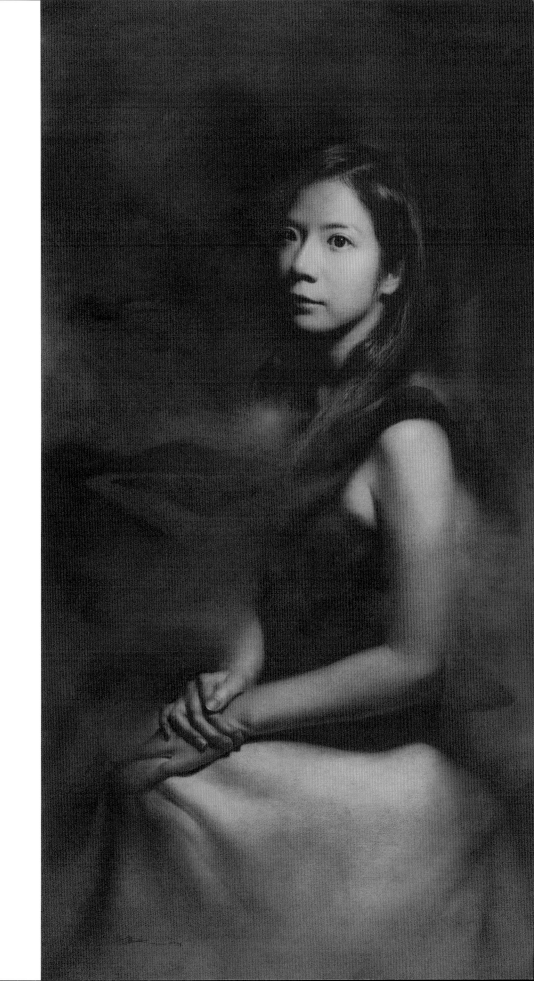

吳冠德

1979 年生
國立台灣師範大學美術研究所碩士
曾任中華亞太水彩藝術協會秘書長
2011 年旅居法國專職藝術創作
2015 獲邀至巴黎水彩示範教學
曾舉辦個展十四次，獲邀國際展出於美國紐約、法國巴黎、義大利、澳洲、泰國、新加坡、馬來西亞、香港、上海、廣州、深圳 .. 等。
獲邀國內展出於國立歷史博物館、國立台灣美術館、高雄市立美術館、國父紀念館、中正紀念堂、國家教育研究院等五十餘次。
2014 獲「全國美展水彩銀牌獎」，編入「法國世界水彩大賽選集」。

我喜歡帶著水彩徜徉於天地間，向大自然致敬，以流淌的水色，讓流動的光影、空氣、時間、生命的氣息與意念融合，凝練出單純詩意的自然形象。近年嘗試以自製畫布創作水彩，以繪畫作為精神場域的開拓，期望融合生命經驗與自然體驗，呈現出自然、平和、遼闊、靜謐的意象，將精神飄遊於天地之間。

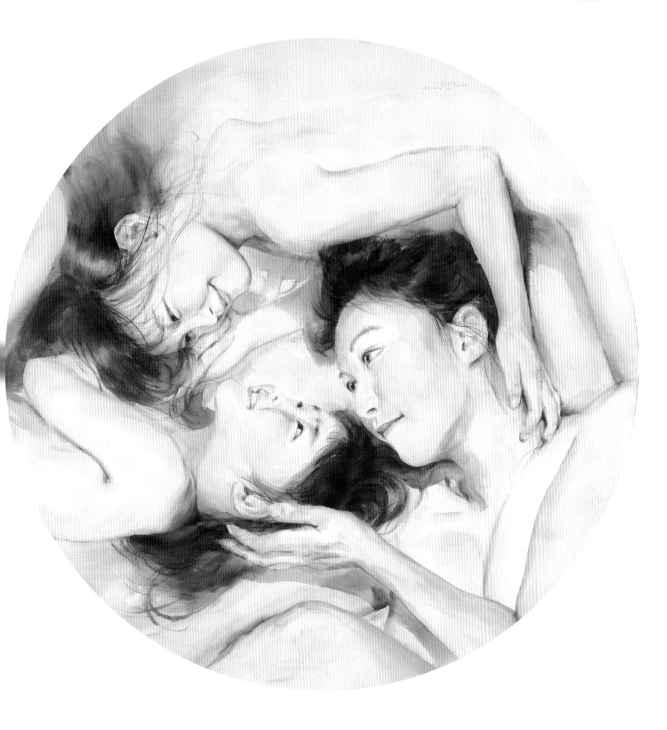

《無盡的愛》　120x120 cm　2018

此作以象徵圓滿的圓型畫布作畫，描繪妻子傅曼、大女兒翊白、小女兒
風靜三人自然地互動，眼神交會出母女間的期盼、信任、依賴、包容….等
真切的親密情感，以透明色彩疊染出無暇的愛，用畫筆歌頌天下奉獻寶
貴青春給子女的偉大母親，愛在時間的流轉中化為無盡與永恆。

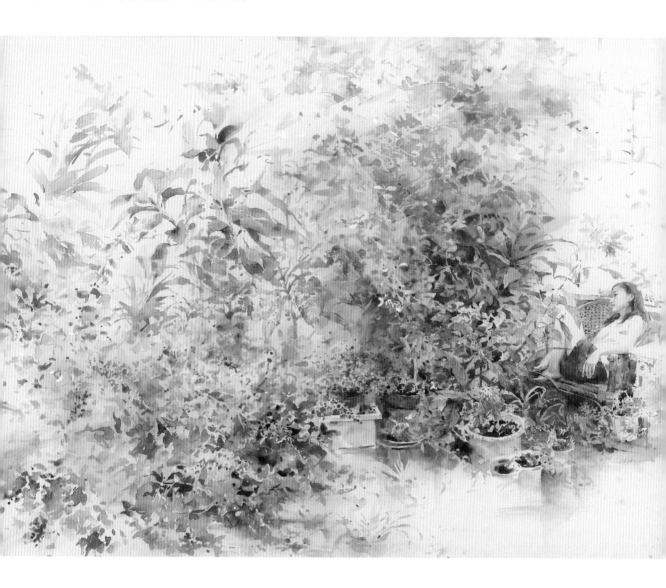

(上) 《幸福葶園》 78x110 cm 2005

大學剛畢業時，身無分文又需償還家中債務，當時在新竹「枕石畫坊」范癸連老師一家人的照顧提攜下，得以開班教畫，舉辦首次個展，當時為了答謝這份恩情，以范老師才華洋溢、孝順貼心、氣質出眾的小女兒周思葶為主角，配上其細心照料的花園，創作出這件幸福洋溢、唯美浪漫的情境.... 盼以此作為如此熱心公益，在地方上推廣藝文奉獻的一家人，獻上誠摯的祝福！

(右) 《帶阿嬤去看海》 42x36 cm 2015

2015 年的母親節，特別從法國古董市集尋來橢圓形的老畫框，以畫筆懷念一生為大家族奉獻的慈祥外婆，作為獻給媽媽的禮物。此作留住了宜蘭外婆八十八歲時，在兒孫的簇擁嬉鬧下，讓外婆坐在藤椅如皇太后般扛去海邊一起去看海的情景.... 這片海，讓我們思念外婆的慈愛，也是家族一代又一代傳承美好回憶的所在.... 。

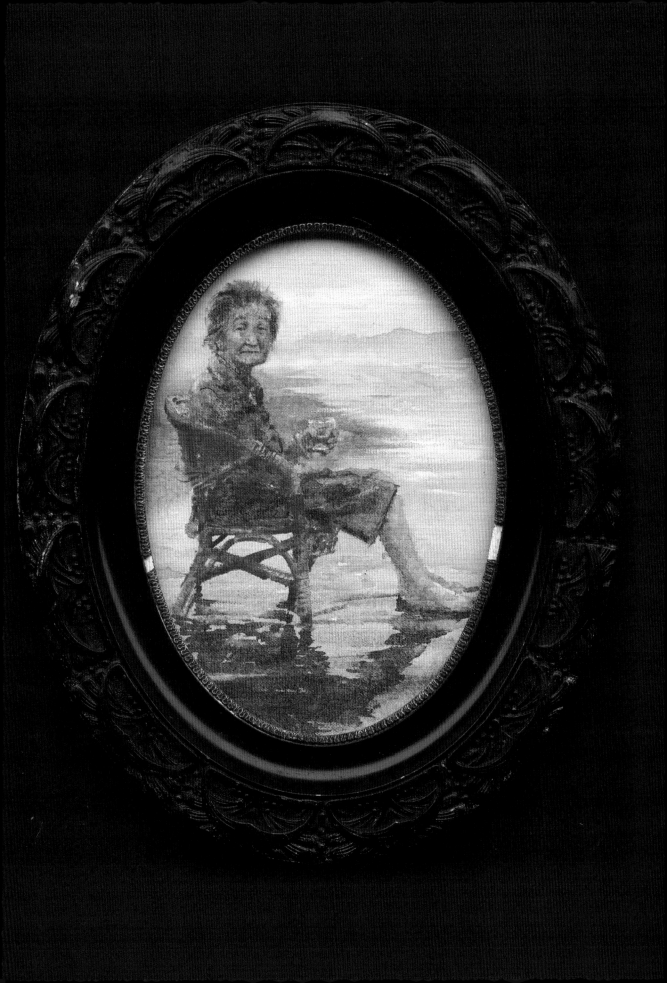

吳靜蘭

1954 年生

國立臺灣師範大學美術研究所碩士

台北市立啓聰學校高職美工科教師退休

臺灣水彩畫藝術協會出納組長 2018 新任理事

2017 年 6 月首次水彩個展「情寄彩滙」於國父紀念館德明藝廊，同年 11 月於行天官敦化北路圖書館。

2011、2013 年全國公教美展水彩類佳作。

2013 年經濟部水利署台北水源特定區管理局 [滴水之源，長流不息] 風景寫生徵件銅牌獎。

2014、2015 年鷄籠美展水彩類入選。

2015、2017 年第七屆、第八屆世界五洲華陽獎入選，2018 得獎畫家邀請展。

第 79、80、81 屆臺陽美展水彩類入選

現今社會雖說女男平等，然多數女性還是默默為家庭和社會無私的付出，勞心勞力為社會的最重要支柱。女性看似柔弱，却有無比靭性，現代女性更有強烈的上進心求知慾，執著和耐力，開濶的眼界表現不俗比比皆是。

女性從小就較男性來得乖巧貼心思想細膩，能吃苦耐勞。女性以其柔順克服困境，以其滴水穿石的毅力展現強大的軟實力。古代女性多數被壓抑在家中磨去多少才華，掩沒了多少女性人才。現代女性能走出來在自己工作崗位一展長才，有令人佩服的表現，所以女性不再妄自菲薄充實自己，活得有自信，讓自己有漂亮的人生。

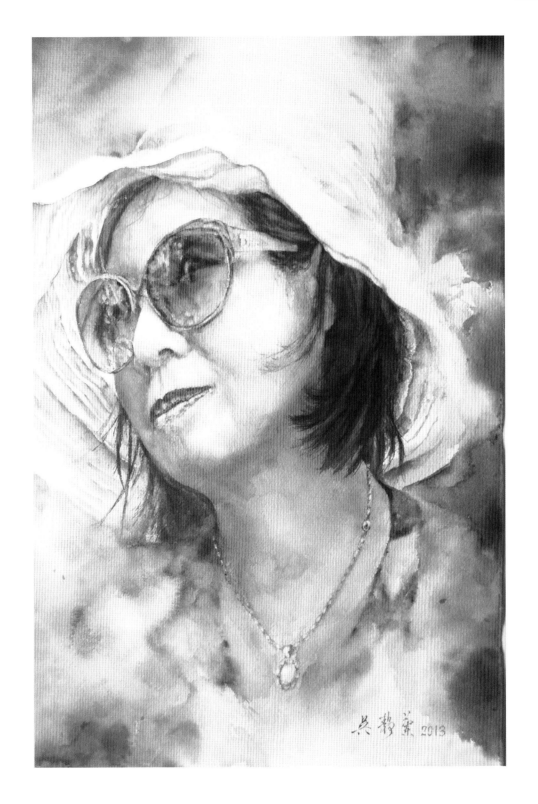

《LADY 安娜》　56x38 cm　2016
同事安娜中年失去重要的另一半，儘管多麼思念，仍勇敢面對生活，懷著以往美好的點點滴
滴，勇敢挑戰孤獨歲月，活出自己。

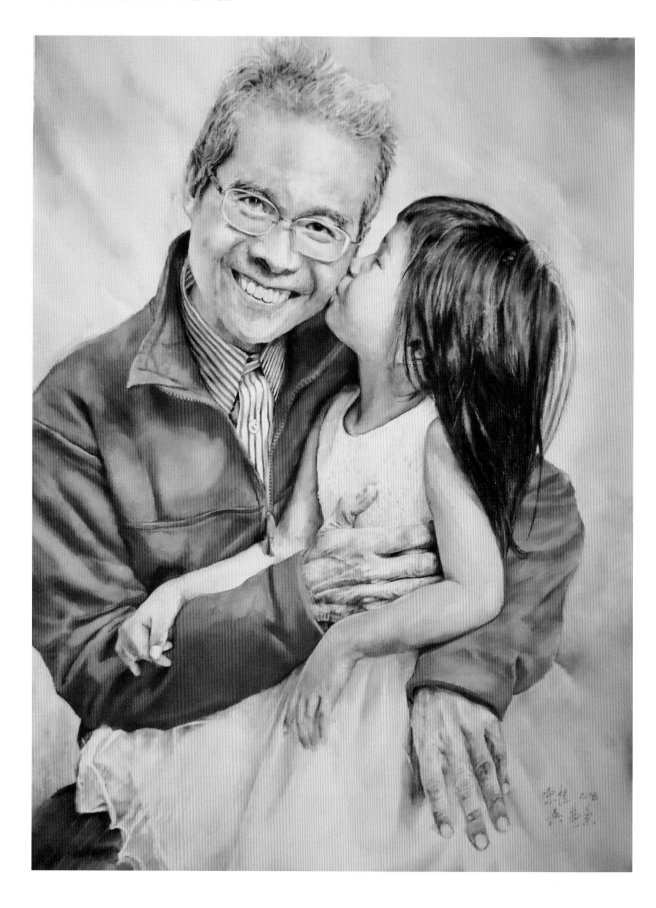

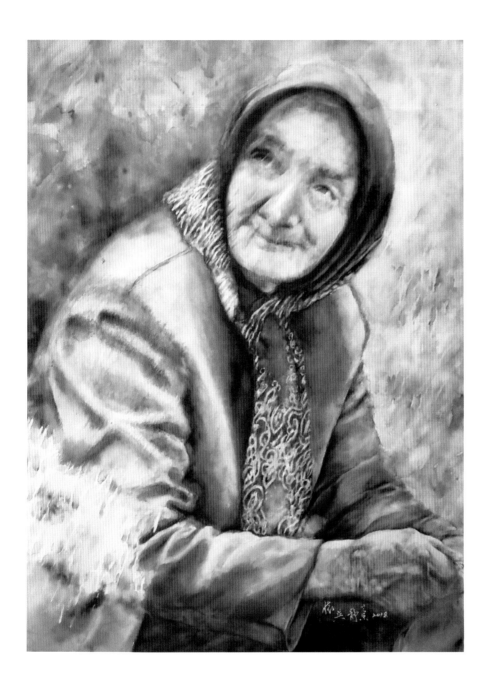

(左)《繫情》　76x56 cm　2018

此作乃描寫祖父與孫女間親密的自然親情，紀念同學先生生前最後身影。孫女童稚的臉上滿滿純真，依偎在祖父懷中，自自然然的給祖父的臉頰一個大大的吻，天真浪漫，真情流露，緊緊牽動了令人動容的天倫之情。

(右)《懷》　76x56 cm　2018

新壇老婦人身穿樸素淡紫大外套，頭髮上圍著美麗的大絲巾，是她最重要的裝飾品，專心的做著手上的工作。偶而回頭，朦朧的眼神，是年歲的刻痕？是對人生的通透？

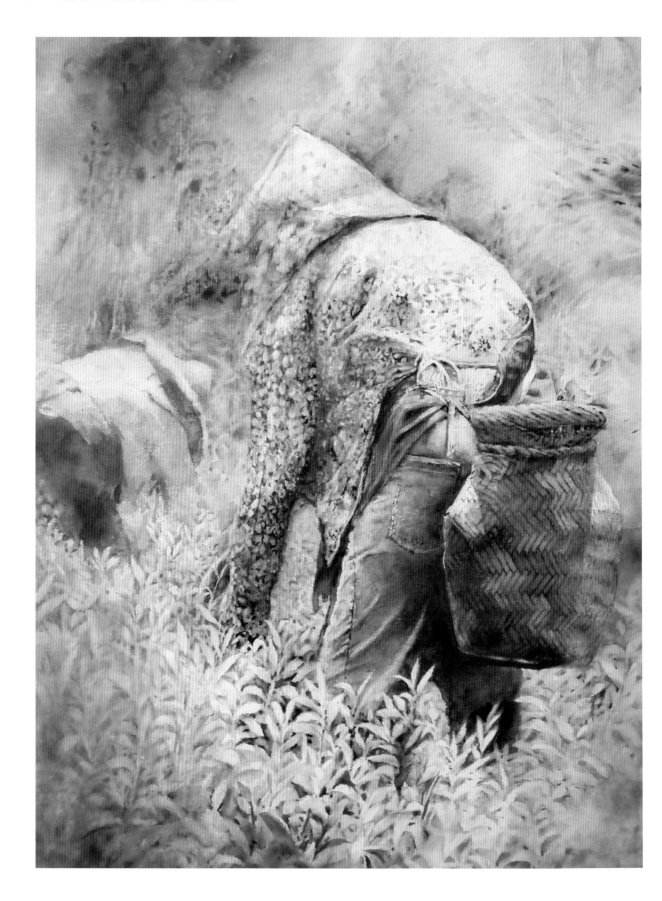

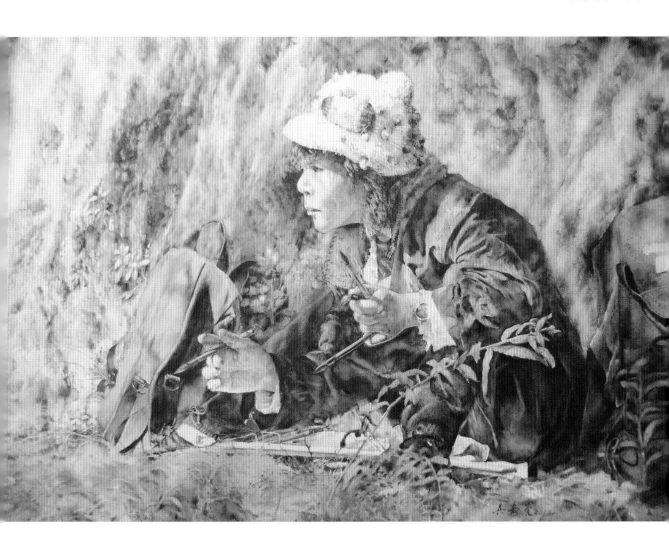

(左)《烈日茶香》　56x38 cm　2016
從小習慣吃苦耐勞的客家採茶女，為了生活包裹獨特客家風味的花布抵擋炙熱太陽彎著腰勤奮的工作，歷經無數日出而做日落而息的日子，為社會製作出多少茶香。然這種非常有特色的工作已在日漸消失中。

(右)《凝》　76x110 cm　2013
在冷冽的高山懸崖邊上，為了捕捉眼前美景，畫者躬者身體專注凝視前方，晨光照在崖壁上的苔蘚植物和畫者的髮際上，手上數枝畫筆，心裡只怕不能盡情的展現高山上迷人的景色，而畫者卻早已融入成為景色之一了。

馮金葉

1957 年生

國立臺灣師大美術研究所碩士

1992 第 46 屆全省美展水彩畫第三名（大會獎）

1992 第 6 屆南瀛美展水彩畫佳作

1995 「美感空間」馮金葉首次水彩個展

2004 「動勢與靜觀」馮金葉水彩畫展

2008 紀念臺灣水彩百年 -- 台灣當代 2008 水彩大展

2011 建國百年 --「台灣意象」水彩名家大展

2012 壯闊交響 -- 巨幅水彩創作大展

2015 彩匯國際 - 全球百大水彩名家聯展暨中華亞太水彩藝術協會
 10 週年慶展

2016 台灣當代水彩研究展 -- 水彩解密 2

2017 台日水彩畫會交流展

創作是我與自然再對話，從生命成長中領悟到的自然生息與萬物變化，凝視著自然流動與時光流動的長河，虛實交錯，真實與幻象同存，透過物質性的表現與傳遞有限與無限的人生理念。

創作的內容經常從拓展生活體驗搜集各式的題材資料中，選出最適合自己感情與價值表現的元素，安排創作使用。此作品從窗戶被反射出來的東西聯想到不同時空並加入時間元素，增加幻想空間。

《想望》　75x56 cm　2018

畫中主人翁佇足老舊窗前臨窗望遠，恬淡堅定的神色帶著一抹知足的淺淺笑容，在光影中任淡淡的思緒隨著時光流轉。回憶乘著歲月的列車探望著美麗的過往、現在與未來，歷歷在目；人生的歷練、生命的領悟，盡在不言中。

林玉葉

1954 年生
國立台灣藝術學院畢業
現職／個人工作室 水彩創作
　　　台灣國際水彩畫協會 會員
　　　中華亞太水彩藝術協會 準會員
　　　台北市西畫女畫家畫會 會員
2013 國父紀念館德明藝廊個展
2017 土地銀行館前藝文走廊個展
台陽美展銅牌獎、優選
苗栗美展優選、佳作
大墩美展入選

用 "心" 詮釋天地間，萬物生命之美，畫我所見所聞，生活的點點滴滴。
以大自然為師，以水為媒介，行筆揮灑時，所產生的透明輕快、氣韻生動、意境深遠、
空靈的品味，一直以來是我在水墨畫或水彩畫中不變的追求，也是我持續不斷努力的
方向。

《小不點》　58x38 cm　2018

新生命的誕生，令人興奮又感動，一路陪她成長，娃兒快兩歲了。每天都有新鮮事，哭聲、
吵鬧聲、笑聲…身體跟著也靈活許多，她成了生活的中心，更增加我的繪畫題材。

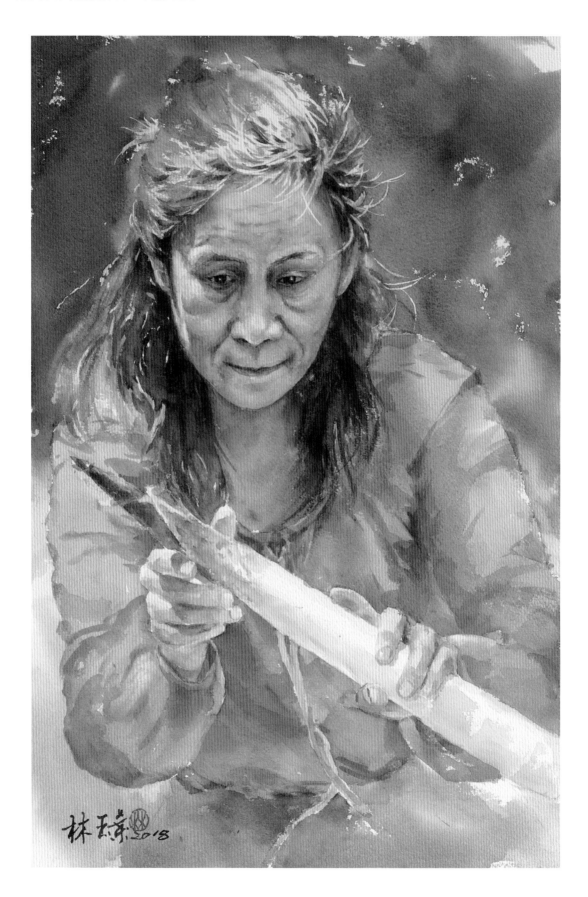

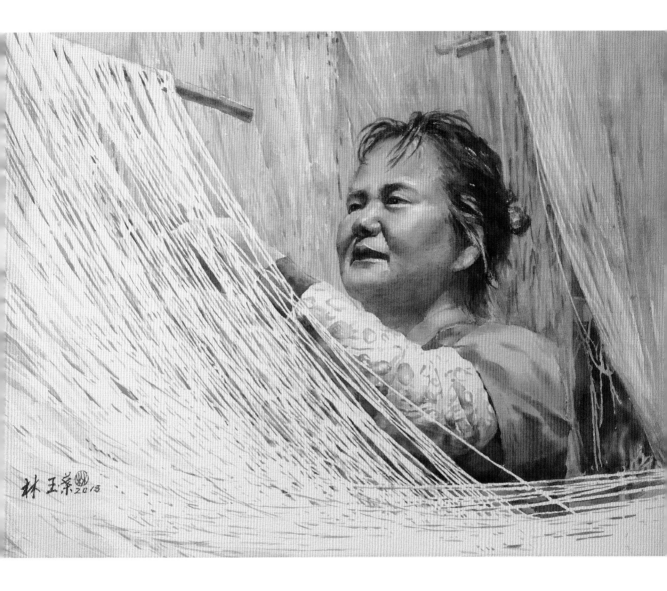

《佳餚》　58x38 cm　2018

簡單的菜色，是經過多少人的汗水運作而成，撥筍的人飛快的，去掉粗糙暗沉的表皮，露出潔白青翠的筍子，一根又一根辛勤的工作著，好一幅生動的畫面，恰巧太陽從上方照下來，頂光的特別感受，讓我完成了這個畫面。

《歲月》　57x77 cm　2018

傳統製作與日曬的麵線，並非人人知曉，那天參觀了製麵廠，拉出千萬線條，日曬過程中，不斷被翻轉，拉長延展，這些都是製麵之人，揮汗辛苦工作的成果。

線的交錯，有曲有直，工作之人，穿梭其中，剛好有虛有實，麵線隙縫間，透出衣服隱約的色彩，更增添了畫面的趣味。

張栗中

1960 年生
國立臺灣師範大學美術研究所碩士
1979 中部美展 水彩類 第一名
1980 中部美展 油畫類 第一名
1982 清溪文藝獎 油畫類 第三名
1984 全省公教美展 油畫類 連續 3 年前三名 榮獲永久免省查資格
2003-2004 中華民國國際藝術協會美展 彩墨類 連續兩年第一名
2004 桃城美展 彩墨類 第一名
2016 玉山美展 水彩類 第一名
2017 桃源美展 水彩類 第一名
2018 苗栗雙年展 水彩類 第二名

我愛自然生態的千變萬化，也愛人文風情的多彩多姿，更愛用水彩來表現它們的精神
特質與光彩的生命意義！不論是恣意奔放的手法或是婉約高貴的色彩，都是觀境映物
的覺受！

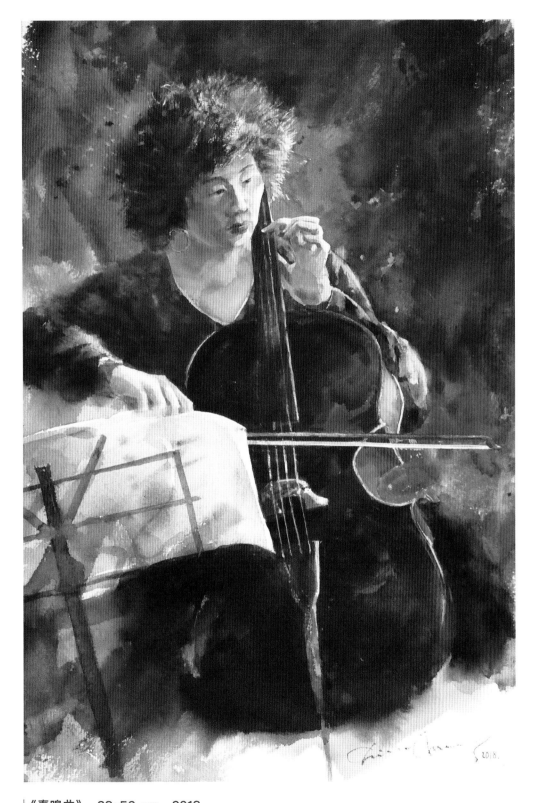

《奏鳴曲》　38x56 cm　2018
演奏家以精湛的技術，透過大提琴深雋的琴聲，瞬間展現出音符聲線的迴盪，節奏的奔馳，賦
予盎然的生命力，更盪漾出空間的色彩變化與心靈無間的觸動。

陳美華

1961　年生
2015　全國美展入選
2015　彩匯國際、全球百大水彩名家聯展
2015　陳美華的台灣山水畫采 / 水彩個展
2016　世界水彩大賽 / 暨名家經典展
2017　義大利法比亞諾 Fabriano 水彩嘉年華展
2017　台日水彩畫交流展奇美博物館
2017　水彩解密 3─名家創作的赤裸告白
2018　台陽美展入選
2018　新竹美展佳作
2018　兩會交鋒水彩大展

藝術創作對我而言是為了找回初心，一顆不願被外在環境所束縛的心，得以關照事物的本質，勇氣與智慧是面對挫折，不可或缺的 2 顆定心丸，誠實面對自我的內心衝突與外在的現實面，最終希望是能夠了然於心。

抱持著永不停止的學習態度、多行走、多用心去感受，創作是自我生命中有意義的紀錄，並非單純僅想獲得美感上的滿足，虛華的形式終究無法超脫物外，只有真正享有精神上的自由，才能感受創作過程所帶來的愉悅。

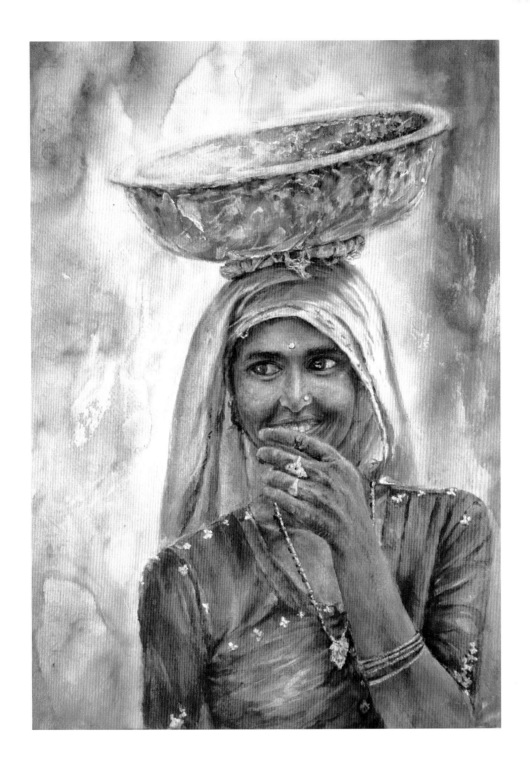

《歡顏》 56x38 cm 2010

2008 年安柏堡正在進行緩慢的修復工程，婦女頭頂盛裝碎石的盆子，使臉上佈滿了灰塵，
粗糙的雙手與實際年齡相去甚遠。

看著她靦腆的笑容，穿著鮮豔的紗麗身上還配帶了華麗飾品，隱約顯露出她內心的美麗與
驕傲。

張
翔

1963 年生
1999 行政院文化建設委員畫我家鄉三灣五穀廟之美優選獎
2005 苗栗文化局個展
2005 第 68 屆台陽美展優選
2006/2007/2010 桃竹苗栗美展第一．二．三
2009 南投縣政府第二屆．第十屆玉山美展佳作
2012 璞玉發光特優 { 第一名 } 作品典藏
2014 年南瀛美展入選
2015 北台八線藝術家聯展文化局推選作品宜蘭文化局典藏
2015 台中市大墩美展入選
2018 邀請展立法院國會文化藝廊

孩童時家有四個孩子，我老二，父母辛勞、我們幫忙採茶、稻子收割、插秧除草起床
採收洋菇等，所以畫圖是快樂的！
別人發現有天份是小學三年級畫馬戲團，老師拿著我的畫說：你畫的好棒，當沒有收
到過老師讚美的孩子，這件事情就記住了！
在三灣國中暑假作業題目是畫一張畫：我的學校
後來被老師派去參加縣賽，心裡非常緊張、重要。
決定握畫筆時有點瘋狂、日與繼夜學習著！
畫圖像是身上的血液不能少了它！我喜歡畫生命力強的事物，希望可以正面鼓勵別
人，可以幫助一些人我覺得幸福！

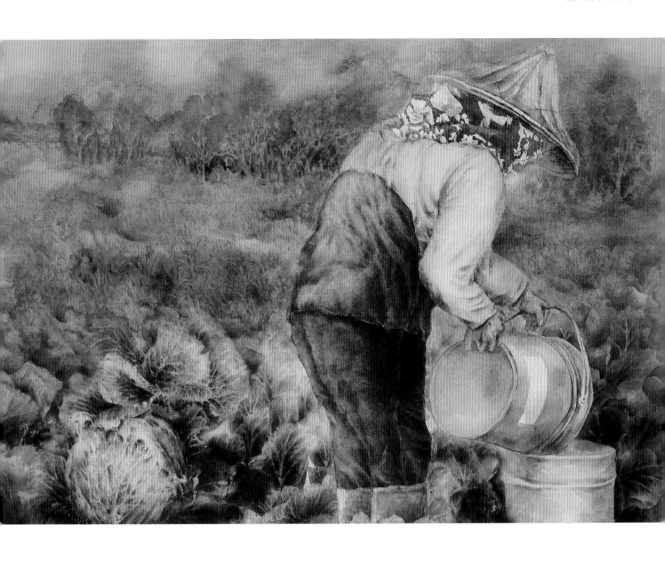

《客家風情（母親）》　77x100 cm　2014
生長在客家農村熱愛養育我土地的故鄉！
平日帶著母親，習慣帶著她，告訴我的童年往事、回憶傳統習俗。
在清晨裡母親田裡種菜，田裡一片潤芽綠葉養育全家大小的肚子！客家
花布斗笠、耐抄耐磨的客家精神。

何綵淇

1964 年生
2011 程振文師生作品展 / 新竹縣文化局美術館
2017 第十八屆礦溪美展油畫水彩類優選獎
2017 第二十二屆大墩美展水彩類優選獎
2017 新竹美展水彩類佳作獎
2017 第 35 屆桃源美展水彩類第二名
2017 MAKAPAH 美術獎繪畫類優選獎及佳作獎
2018 獲選「兩會交鋒水彩大展」聯展 / 桃園市中壢藝術館
2018 新竹美展水彩類陳在南紀念獎及優選獎
2018 第 36 屆桃源美展水彩類第三名
2018 MAKAPAH 美術獎繪畫類優選獎

開始接觸水彩媒材，驚嘆於她的變幻莫測、淋漓酣暢、難以駕馭卻又喜愛莫名...創作本身就是自找麻煩卻又得想方設法、絞盡腦汁尋求解決之道，既是孤獨中淺嚐品茗怡情也是濃烈苦澀養性修身！要達到駕輕就熟就得通過大量的練習、學習、閱讀、不斷自我淬煉，唯有眼到手到心到、提高眼界不斷學習；所謂天外有天、一山還比一山高！學習永遠不嫌遲卻須用心、誠實、領悟，吳昌碩先生曾言畫訣「奔放處不離法度，精微處仍照顧到氣魄」。我們通過師法大自然、仿效先賢、博覽資料......汲取養分融會貫通為我們所用！美無所不在，用心感受觀察、大器鋪陳、細心演繹、耐心收拾整理、最後對完全乾燥平整的作品進行噴刷壓克力保護劑保護膜，使其與水氣空氣隔離達永久保存！(效果尚在實驗階段)

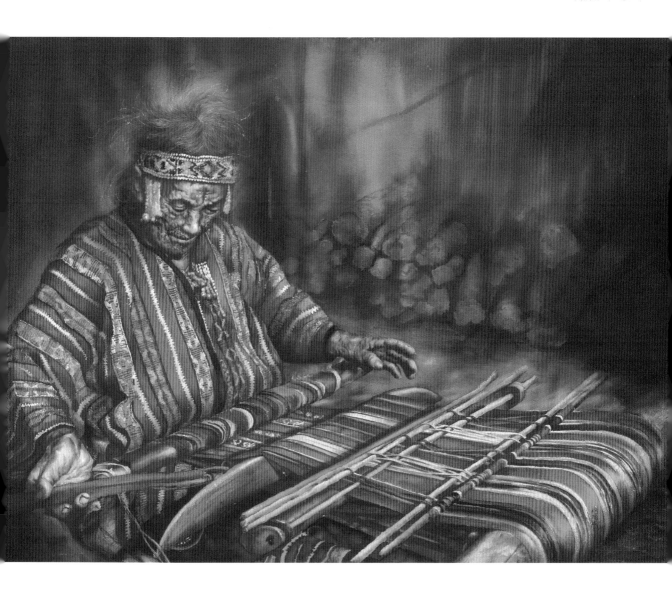

《最美的紋面織女》　75x105 cm　2017

臺灣高山秀麗壯闊，拜訪泰安鄉梅園國小旁有著開朗笑容的泰雅柯阿嬤（年近百歲），豁達樂觀的個性，笑談昔日泰雅族女子織布、耕種技術，透過紋面文化的肯定，取得婚嫁資格，象徵成年的標誌，隨著工業發達，傳統織布已逐漸沒落失傳，故藉水彩創作紀錄逐漸消逝的生活記憶（技藝）。

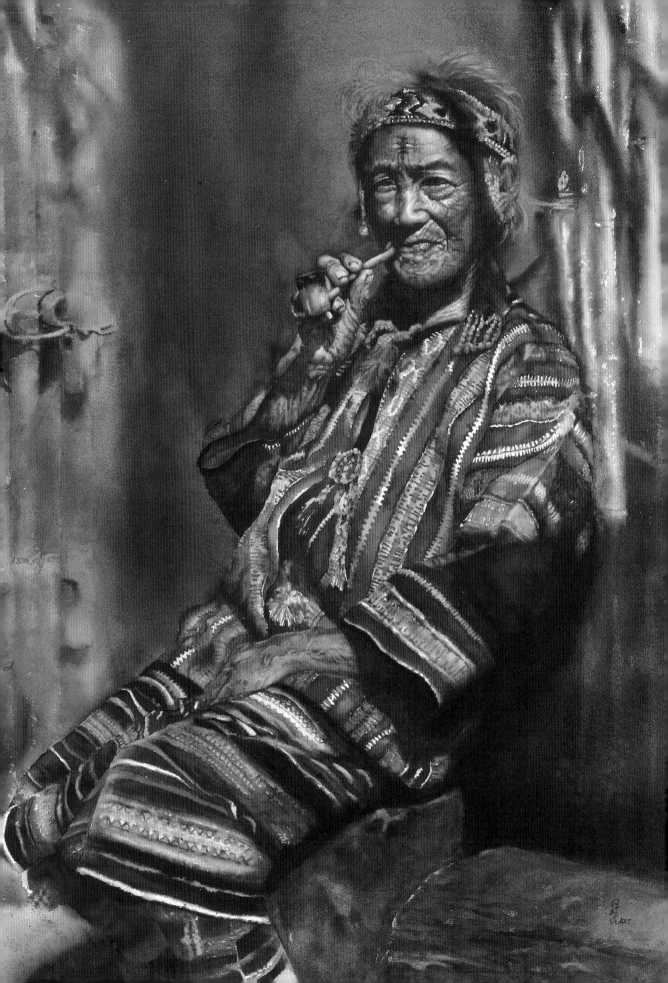

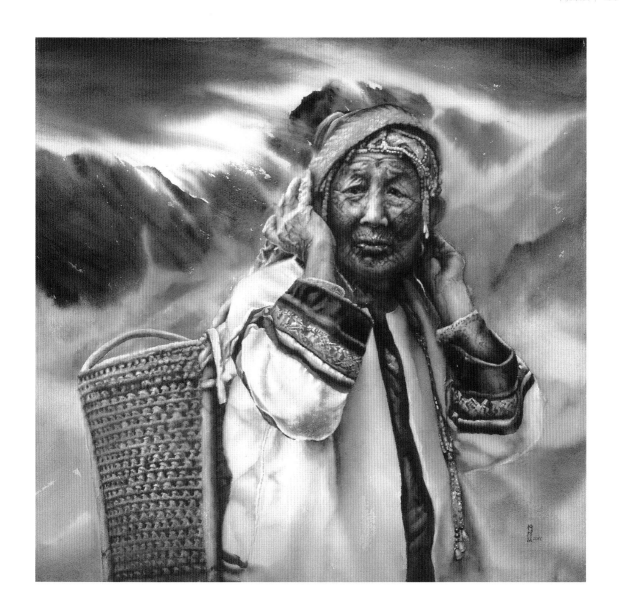

(左)《紋面國寶 1》　105x75 cm　2017
紋面文化是泰雅族女子織布、耕種技術成熟…透過獨特的紋面取得婚嫁資格,象徵成年的標誌(據載此紋面在日領時期即已嚴禁)。柯阿嬤拿出老煙斗,笑容可掬坐在竹造屋舍前回憶歲月流轉…想藉彩筆保留些逐漸消失的生活記憶。

(右)《紋面國寶 2》　75x75 cm　2017
紋面文化是泰雅族女子織布、耕種技術成熟…透過獨特的紋面取得婚嫁資格,象徵成年的標誌…期能為國寶級紋面阿嬤保留些美麗歲痕,故創作了系列的紋面國寶記錄。

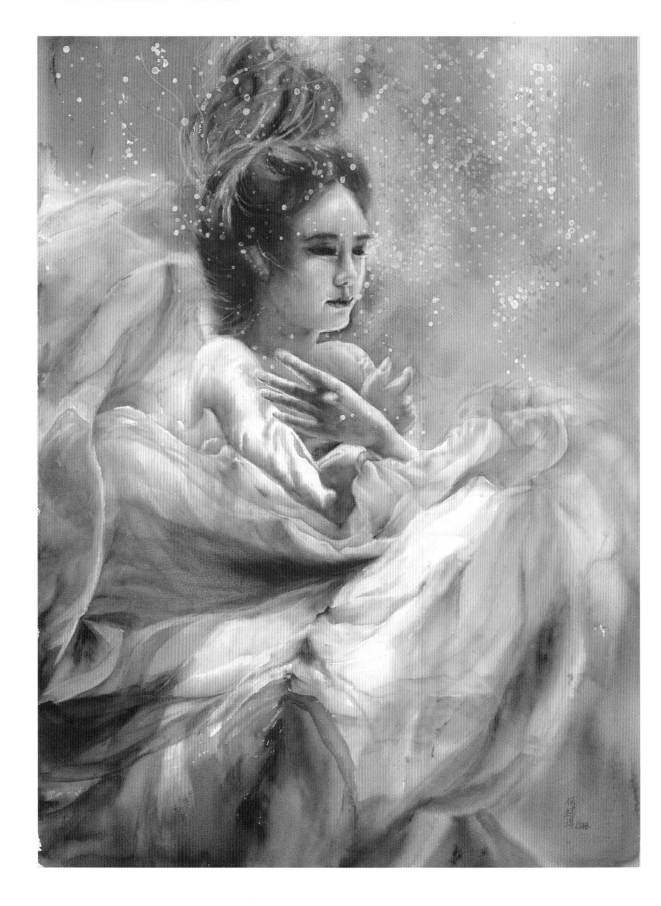

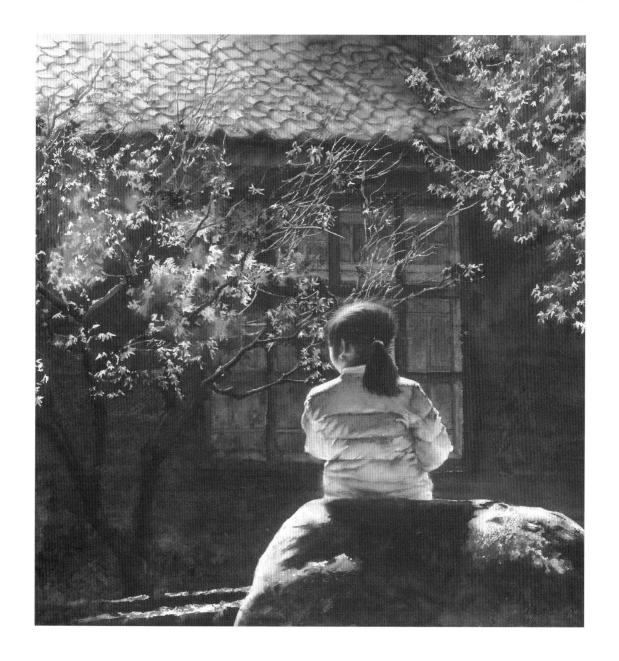

^(左) 《水韻》　75x52 cm　2016

盛夏我參加水中人物攝影，引發我以水彩創作水韻系列表現女子在水中悠游之姿，水中飄逸美姿著實與彩之灩於水般讓人著迷，濕畫法就成為畫的靈魂，掌握水分乾濕程度成為重點，更要求速度與精準，只見我手忙腳亂、眼高手低的狼狼樣，卻也激發我不斷挑戰精進的毅力。

^(右) 《秋之頌》　75x71 cm　2018

秋天是上帝打翻調色盤的季節，色彩繽紛流連在大自然的畫布中詠嘆與感恩⋯懷抱秋的詩意讀你千遍也不厭倦！掌葉槭雖嬌小卻美如天上的繁星掛在樹梢，小女孩也忘我的入了神。

李盈慧

1970 年生
國立台灣藝術大學西畫組畢業
2016 第八屆世界水彩華陽獎 佳作
2016 綻堂文創個展 - 遇見
2017 台東美展 - 水彩類 第二名
2017 香爵個展 - 初戀
2017 義大利法比亞諾水彩嘉年華 / 作品受邀展出
2017 台日水彩交流展
2018 新北意象水彩大展 / 北境風華
2018 作品入選義大利法比亞諾水彩嘉年華 / 畫冊收錄
2018 作品入選巴基斯坦第二屆國際水彩雙年展 / 受邀展出
2018 入選第一屆馬來西亞國際水彩雙年展 / 受邀展出

每個人都在創造自己的故事，我曾在原地踏步了 10 年
原來我一直都在達成別人想要的，而忘了自己要什麼
而藝術是一把鑰匙打開了我的思緒
深深體會發現當妳專注在一件事時，腦袋得以休息，而不再胡亂雜思
在過程中接納妳辦不到的，欣賞妳做的到的，帶著信心走過程
今生所遭遇的任何事情都把它當成一個經驗來體驗它
每個人有她完成自己的方式。親身經驗，深刻體會，並認真感受
如蘇格拉底曾說過的這句話：我唯一知道的是我什麼都不知道

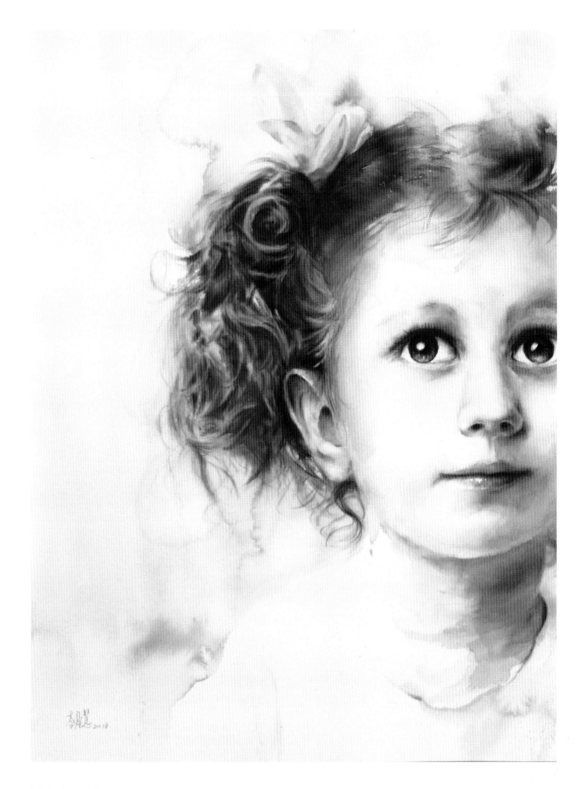

《生生不息》　76x56 cm　2018

人類在地球上生生不息的繁衍，看著小孩堅定而信任的眼神，什麼時後，大人那股清明模糊了？透過
清澈的心，保持你童心未泯的好奇心，思考探討著生命橫向廣度與縱向長度的追求。每個當下的覺察，
轉換讓自己的內在開出平和，安定，溫暖的心靈之花。

陳柏安

1970 年生

國立台灣藝術專科學校美術工藝科畢

2016 礦溪美展西畫類 入選獎

2016 台灣世界水彩大賽 入圍

2016 玉山美術獎水彩類 入選獎

2016 第八屆世界水彩華陽獎 佳作

2016 首次個展「初綻」

2017 台東美展水彩類 入選

2017 竹梅源文藝獎全國油畫比賽作品獲財團法人
　　　王源林文化藝術基金會典藏

2017 義大利「世界法比亞諾水彩嘉年華」台灣參展畫家之一

2017 法國水彩藝誌 "The Art of Watercolour" 封面介紹
　　　及 4 頁專訪

2018 義大利「世界法比亞諾水彩嘉年華」台灣參展畫家之一

求學時期的課本總是畫滿了塗鴉，曾夢想成為一位漫畫家，但夢想最後還是夢想。藝專畢業後從事設計工作，接著創業成立了設計公司，還開了一家印刷廠，奮鬥 20 餘年，開始苦思人生的意義，2015 年決定淡出職場，全心投入繪畫創作。

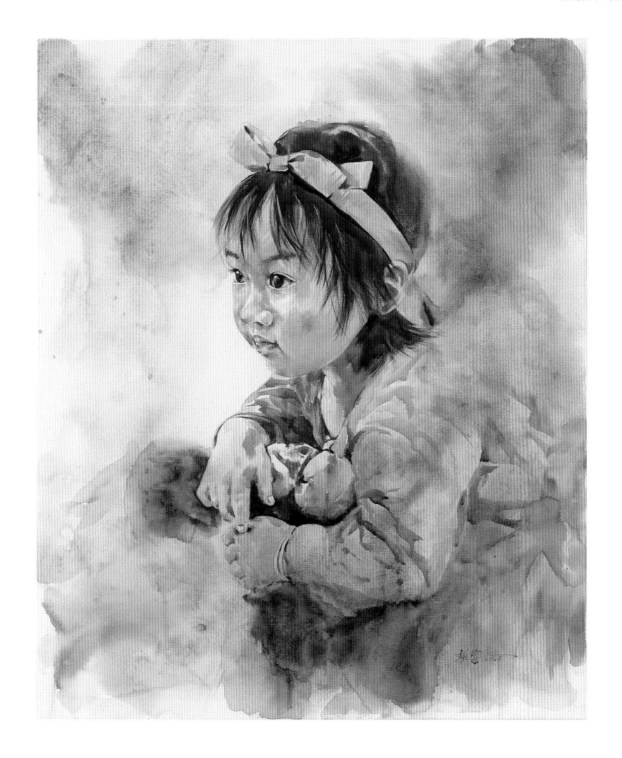

《小香香》　72x60 cm　2018

遙望著遠方，有一種思緒，像霧又像雨，有一點浪漫又有一點沈靜，遙望那片最純靜的天空，回到最初
的感動。

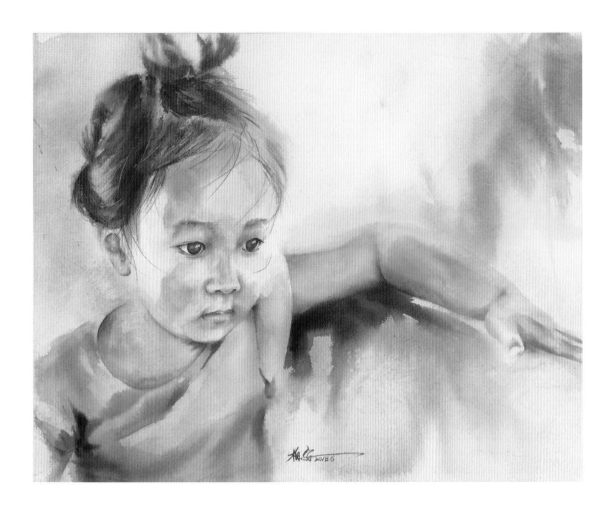

《彩虹》　40x50 cm　2018

人生沒有所謂的彩排，當你長大了之後還能天真，那是你經歷了艱難，你知道那有多苦，然後能將心比心的去感受別人的難處，最後，將所有的好事及壞事都轉換成溫暖的光，幫助我們更堅定踏實的走下去。

《境》　100x80 cm　2018

繪畫就如同多彩生活的揮灑，以情感調色，透過色彩展現從生活中感受到的每一次感動，用筆觸蘊涵了對生命的省思，開啟心靈視覺，感受內在的感動。

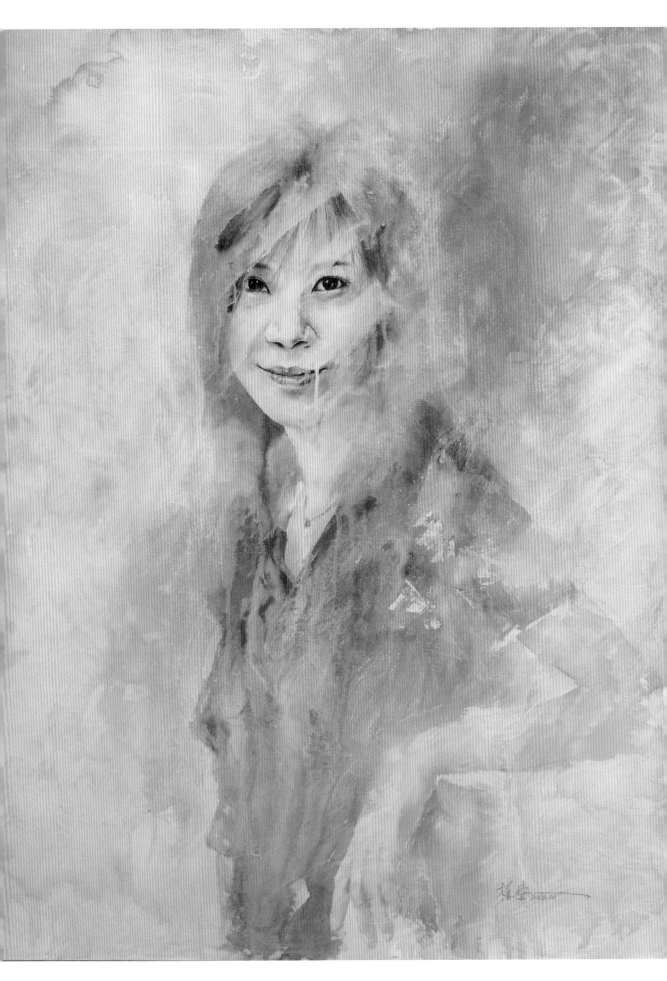

劉哲志

1971 年生
文化大學美術系 畢業
台中教育大學美術系研究所 碩士畢業
提卡藝術中心 負責人
台灣普羅藝術交流協會 理事長
台灣中部美術協會 理事
台灣國際藝術協會 監事
中華亞太水彩藝術協會 準會員
台灣中部美展油彩畫部 評審委員
台灣國際藝術協會金藝獎 評審委員
國內外個展 27 回，聯展百餘回

東方女性總是給人一種閉羞、沉穩，溫婉保守、小家碧玉之感，長久以來在畫中出現的女性，常常是萬中選一的完美無瑕。對我而言，女性隨著時代的變遷，自我意識漸漸覺醒，現代的女子已不想成為男性的附庸了。自信、自主與獨立是她們的代名詞。然而現實中的女人未必真實，她們常常透過不同的裝扮和塑造，而去展現出符合自己期待的形象，也正因如此，女性的性格呈現出更多元化的面相，如何看待兩性之間就更加微妙複雜了。

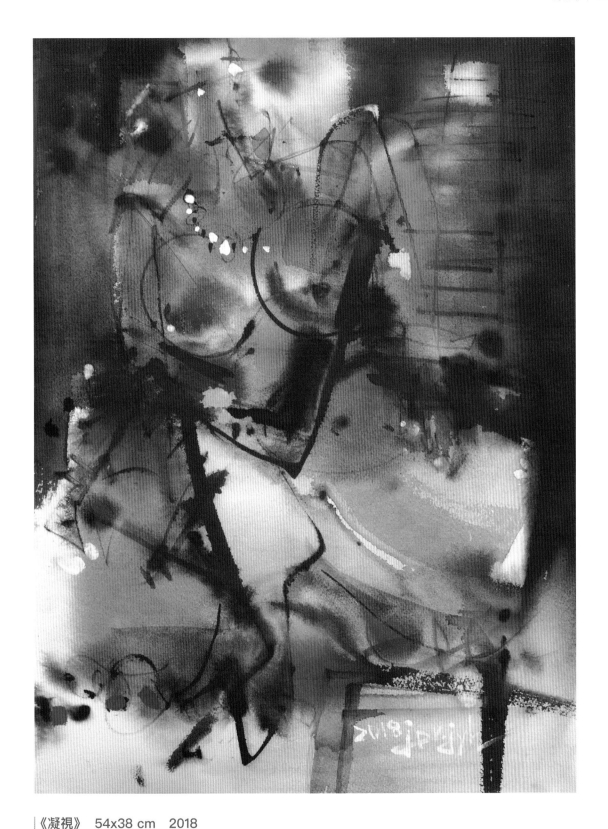

《凝視》　54x38 cm　2018
如何將東方的意境呈現在西畫之中，是我一直努力的方向與宗旨。「線性藝術」一直是東方藝術的亮麗瑰
寶，我在創作中嘗試將線條融入於女性軀體中，讓它呈現出自由開闊的美感。

古雅仁

1975　年生
2018　Urbinoin 烏日比諾水彩節
2018　Fabriano 法布里亞諾水彩嘉年華
2018　國際 IWS x Paul Rubens 魯本斯水彩封面榮譽獎
2018　牡丹花水彩作品登上法國水彩雜誌第 30 期第 10 頁
2018　牡丹花水彩作品登上國際 IWS 水彩雜誌第 5 期
2018　美國西南藝術雜誌藝術卓越競賽榮譽獎
玄奘大學講師
士林社區大學講師
雅仁藝術工作室負責人

(右)《春暉》　54.5x39.5 cm　2018
現代台灣職業婦女在「愛」與「自我實踐」中，願意接受挑戰，
勇於開拓自己的事業，也兼顧家庭與子女教育，往往家庭與
工作兩頭燒，在家中的角色如春天的暖陽，帶給家庭一份安
定的力量。畫面中左上角的白鴿象徵，時代新女性往返於家
庭與工作中，展現慈愛守護的姿態。

觀察、感受、理解、表現，觀察與感受是右腦直觀的學習，理解與感受是透過分析與
表現的理性思辨，許多的藝術大師透過觀察自然，感受美的事物，慢慢從中得到啟示，
感受感覺自己每個當下的念頭，感覺自己對物的喜好，感覺自己內在的情緒，而理解
藝術所帶來的原理，進而在實踐與表現的過程中，不斷地修正與淬煉心中所嚮往的境
地，是古人論「物師造化，中得心源」的藝術養成與創作的歷程。

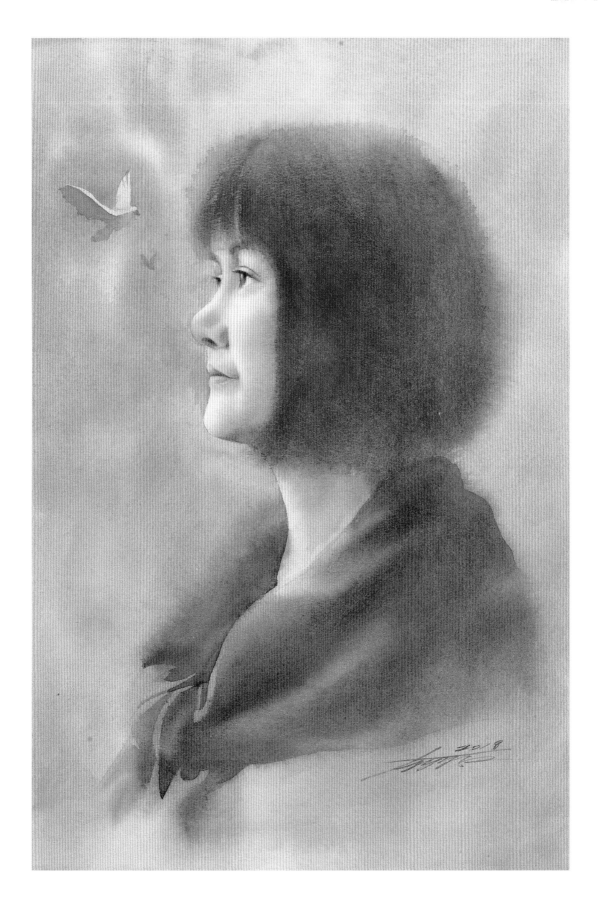

劉晏嘉

1995 年生

國立台灣藝術大學 美術系

2015 張啟華文教基金會 - 全國徵件比賽 西畫類 首獎

2016 世界水彩大賽暨名家經典展 / 中正紀念堂

2017 全國美術展 水彩類 銅牌獎

2017 玉山美術獎 水彩類 首獎

2017 塵埃 - 劉晏嘉 個展 / 綻堂展覽空間

2017 屠龍記 - 黃千育、劉晏嘉、施順中 三人聯展 / 騷咖啡

2017 台日水彩交流展 / 奇美博物館

2018 故鄉 x 土地 x 記憶 - 雲林百位藝術家邀請展 / 雲林縣文化中心

2018 桃源美展 水彩類 第二名

每一次面對面繪畫一個實體對象物的經驗，都像是一次自我反問：「這個對象物其實是怎麼樣的？」或是「在我的感官中它帶來了什麼？」，隨著重複詮釋的一次、兩次、三次，在不斷重新抉擇處理方式的過程，它那被理解不足夠的部分才漸漸被提出來。

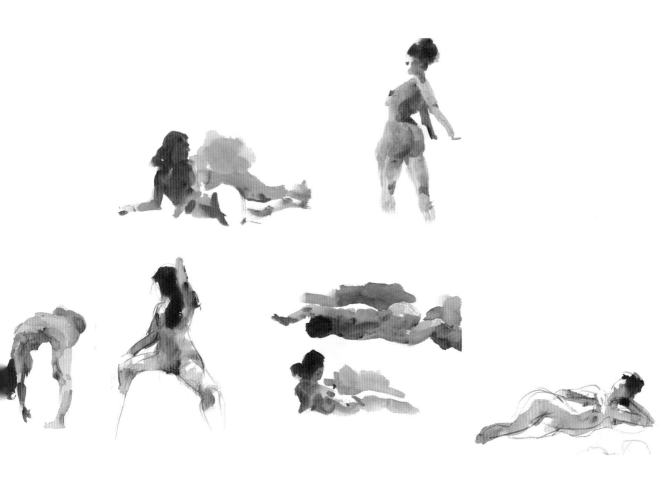

《女體圖》　58.7x98 cm　2018
作品以短時間的速寫，並置於畫面上，
以較多直覺性而簡化的形體意象呈現女
體姿態。

陳仁山

1955 年生
清華大學化工學士
英國霍爾大學企管碩士
外商工作（台灣，新加坡，美國）

藝術是屬人的創作，是由內在的啟動，進而探求自然和生命的本質。這過程裡，充滿了各種不同表達的可能性，也隱含著自我學習的階段進程。 事實上，在不斷尋求藝術表現的方法和內容中，我慢慢覺得，在專一忘我的人體速寫裡，靈光常常閃現，超越了自己的觀看習性和理性思考，更新鮮地呈現內心所感。那真是生命歷程裡，一種美好可憶的奇妙體驗。

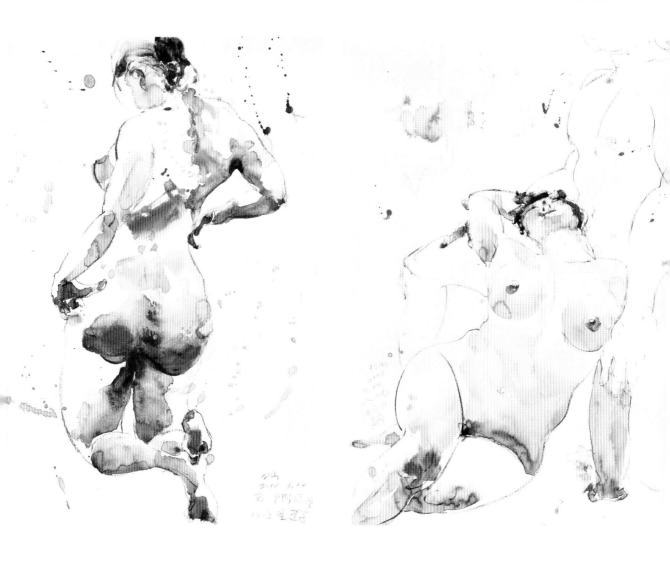

《直覺的美感》 79x109 cm 2018

速寫，是在相對很短的時間，以線條圖型乃至色彩，快速完成的創作。

因時間短暫，無暇照顧細節，就在捨棄和專注下，視覺觸動的內在感受，就易於穿透厚實的理性意識，瞬間流漏出直覺的美感。

這幅展示，呈現兩張約為十分鐘左右的水彩女性人體速寫。以炭筆快速勾勒人體線條和量感，然後憑着直覺，果斷地沾色上彩。

不全依賴用筆用色的慣性，而是眼看心靜感覺生，當下專注而忘我。讓直覺全面統領下，在無所猶豫的畫筆舞動中，展發出藝術生命力和女性人體特有的美感。

梁惠敏

1958 年生

畢業於台北市女師專與台師大美術系

國立國父紀念館、台灣藝術教育館、台北市立社會教育館、
台中市立文化中心、高雄揚品藝術中心、雲林縣立文化中
心、雲林科技大學藝文中心……等個展 13 次。

台灣、東京、首爾、仁川、上海、廈門、武漢、內蒙古、
蘇州、湖北神農架…… 國內外聯展百餘次。

中韓日台亞洲國際美展 水彩類銀賞獎

全日本美術協會第五十四回 獎勵賞

臺陽美展協會 第八十屆水彩類 入選獎

景仰天地之美，人間之情，喜好以水彩之美來讚頌土地之愛，詮釋心靈深處對於萬物
的感動！

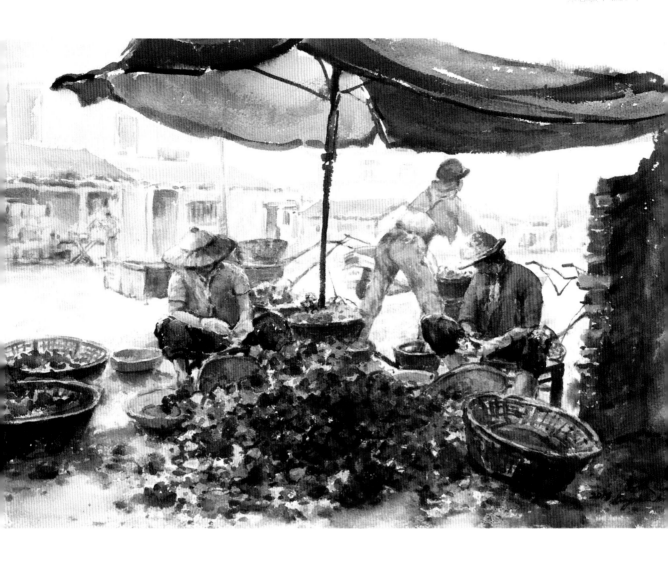

《青蚵仔嫂》 38x56 cm 2018
雲林老家的海邊，四處可見一群群婦女，在大太陽傘下，坐在一大堆蚵仔殼面前，
認真熟練的挖出一個個新鮮美味的蚵仔。彷彿聽見她們吟唱出台灣民謠青蚵仔嫂，
歌聲中流露出樂天知命的幸福！

陳明伶

1962 年生
中國文化大學藝術學碩士
國立臺灣藝術大學藝術學學士
中華民國技術士工業工程女裝乙級
現任中國文化大學長春學苑教師、社區才藝班教師
2013 顯癒記淡水殼牌倉庫聯展
2014 繽紛生活展文山公民會館聯展
2017 彩畫生活剝皮寮聯展
2018 大膽島寫生作品金門縣文化局典藏

【卻道，此心安處是吾鄉】
生於臺灣，長於臺灣，繪畫創作靈感來自於日常的生活、人、事、物……真實的感受，
以生活經驗融入藝術創作，藉由繪畫呈現不同的平凡生活，返璞歸真，感動生命。【此
心安處是吾鄉】。
繪畫不該只有技巧的表現，而是要用畫筆忠實地描繪生命中的真實情境，進而孕育出
生命中的「真善美」世界。
水彩畫水分的流動，有著千萬變化觸動著我，天馬行空流動於畫面，創作真實、美好
生活點滴。
以簡單、樸拙又真實的創作理念，並忠於個人的原始、純真繪畫風格，試著從平凡的
事物中，尋找那看得見的美好事物與喜悅心情。
此外，嘗試用樸稚的筆觸及大膽對比的色彩來表達自我的獨特風格　，而繪畫創作亦
是【此心安處是吾鄉】。

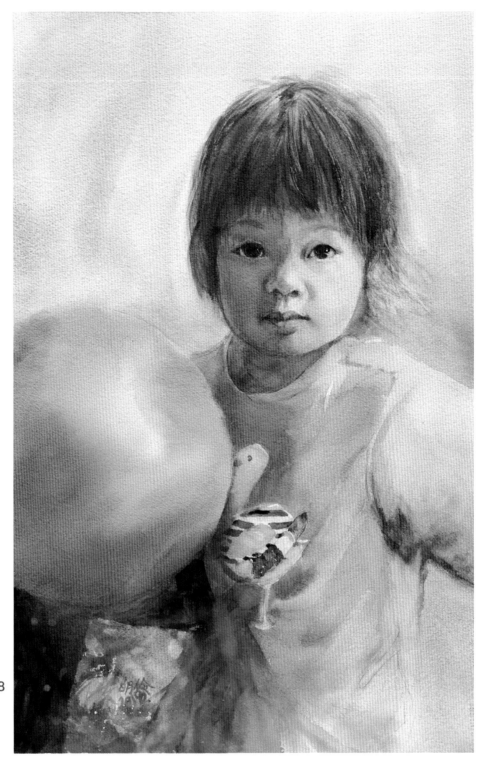

《天光雲影》
56x36 cm　2018
半畝方塘一鑑開
天光雲影共徘徊
問渠那得清如許
為有活頭源水來
玩具是小娃兒童年歡樂和夢想，看到玩具，燦爛的笑容似天使。
心心念念的小娃兒是我們的歡樂希望和夢想，也是我們的天使。
孩子的單純、清澈、陽光，無疑是我們這個時代裏的活頭源水。
畫出孩子的天光雲影，也畫出孩子和我們的天光雲影，共徘徊！

吳嘉麗

1963 年生

曾於新學友兒童週刊及哥白尼雜誌及國防部新中國出版社、台北市政府台北週刊擔任美術編輯以及青年日報、台北畫刊、兒童音樂雜誌、信誼等出版社的插畫。

現任校園外聘藝術家、兒童美術教育工作暨瓷器、繪畫創作者。論文：兒童 & 遊戲 - 吳嘉麗繪畫創作研究。

2002 個展「基督裡的生命愛的分享」，台北市政府勞工教育中心

2013 個展「童真 & 大地」，台北市勞工教育館

2015 「吳嘉麗個展 - 童 & 遊」，國立台灣師範大學美術系德群藝廊

2018 「吳嘉麗個展 - 兒童 & 種子」，國父紀念館

基於長期對兒童生命的關照及身為母親對於兒童的愛與瞭解，關注兒童群像的主題，從純真活潑不做作的兒童，反視自我，捕捉情感，營造色彩，構思美感，創作出療癒性與溫暖感受。大都採用寫實表現，運用熟悉的水彩、油畫、陶瓷等媒材呈現多元繪畫創作語彙。構圖時參考照片來組織成完整的畫面，符合心中的故事性，連思形式美學及對當代時事的哲思，藉隱喻說故事的方式來呈現作品。

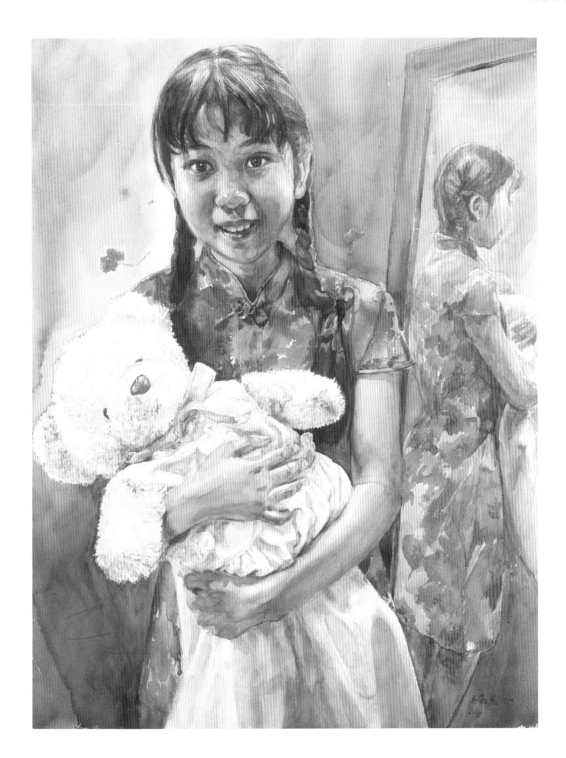

《荳蔻年華》　77x57.5 cm　2015

我畫水彩總是想要一氣喝成的暢快與水韻感，開始大面積宣染再慢慢層疊厚度的體積感。荳蔻年華
描繪小女兒剛滿１２歲，幫她編著辮子，身著我從北京買回的旗袍款式新衣，懷裡抱著６歲時姊姊
送給的熊寶寶，她歡喜有小熊的陪伴，常為它穿上心愛衣服打扮它，這是描繪小女兒漸漸脫離童稚
走向少女的美好時光與祝福。

李毓梅

創作簽名：戴恩

1970 年生
桃園振聲美工科 - 陶藝雕塑組畢
台灣藝術大學進修美術學分班
桃園美術協會會員
中華亞太水彩藝術協會會員
2018 七彩之夢鳶尾花 - 水彩、彩瓷創作個展
現職戴恩畫室指導老師

細細端詳、感受：您與妳 – 女性，不想刻畫太多面的具像...
喜歡彩溶於水的淋漓盡致、就讓它們去玩的暢快吧！
我試著傳達水漾綻開、溶入；是妳盛夏藍天衣裳、亦是您舊花布裡漾起的堅毅
用我最愛的水彩～畫

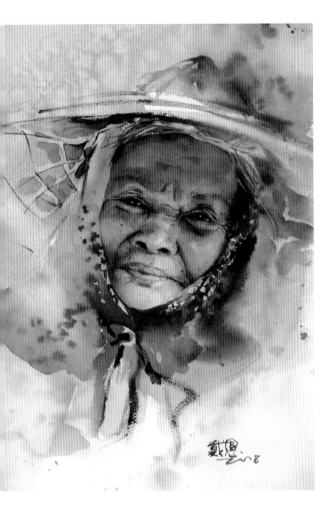

(左) 《大地農婦》　53x38 cm　2018
清晨的花東田野，年事已高的農婦依然日日務農，斗笠帽下舊花布、歲月深刻的面
容，仍掩蓋不住大地淬煉後晶亮閃爍的雙眼～堅毅！

(右) 《花漾青春》　75x57 cm　2018
女孩是畫室學生，蹦蹦跳跳的小學年級就來上美術課。
一晃幾春秋，稚嫩的兒童期過了，更顯青春亮麗～吾家有女初長成。

王慶成

1974 年生
國立台灣藝術大學 美術系 2010 年畢業
專職水彩教學、視覺設計師
2011　林園寫生比賽 大專社會組 第三名
2011　亞洲華陽獎水彩畫創作 佳作
2014　光華青年寫生比賽 大專社會組　優選
2015　游 王慶成水彩個展（星巴克漢中門市 藝文中心）
2016　游 王慶成水彩個展（陽明大學藝文中心）
2016　遊 王慶成水彩個展（綻堂文創）
2018　北境風華 新北意象水彩大展聯展

這次的作品主要是想要傳遞孕婦之美。

有了寶寶的女性真的很偉大，她會花很多時間在閱讀育兒書籍上，畫面主軸為孕婦媽媽躺在自己舒適的床舖，雙腳翹在牆壁上顯示放鬆的模樣，也表達大肚子站一天之後的勞累，每天閱讀育兒書籍跟繪本，一切的準備都是為了照顧好寶寶，畫面的四周則是選了房間裡的日常用品及有意義擺飾，藉由剪紙拼貼的概念，呈現虛實的畫面，色彩則選擇暖色調呈現母愛的溫暖。

《愛從閱讀開始》　38x55 cm　2018

愛從閱讀開始！

這張作品其實是想記錄日常生活，自從老婆懷孕開始，每晚梳洗過後總是很愉悅地躺在床上閱讀育兒書籍
或是唸繪本給肚子裡的寶寶聽，和她互動說說話，一切的心力都放在寶寶身上，看在爸爸的心裡很是感動，
覺得老婆很美！！

黃國記

1978　年生
國立台東師範學院美勞教育學系畢業
2015　「故事。溫度。人」黃國記水彩個展
2017　「水韻情緣」台灣‧雲南水彩交流展
2017　台中國際水彩菁英展
2017　「水潤‧彩融」海峽兩岸水彩交流展
2018　義大利烏爾比諾國際水彩節展出
2018　「水色」香港台灣水彩精品交流展

個人特別喜愛以透明水彩來進行創作，縱使它是一個極難掌控的媒材，但也因著它的高度變化性和可塑性，可輕快，亦可厚實；可瀟灑，也可沈穩。透過濃、淡、乾、濕的不同，看見水份與顏料在紙上相互融合作用，而呈現出的特殊韻味與變化，就深深被這媒材所吸引而沈浸在其中。

透過自身對事物觀察的角度，將畫面重新詮釋，喜歡用寫實的表現手法呈現，因很容易讓人明白，傳達也很直接，讓觀賞者面對畫面就能夠有很直接的領受，並透過畫面所呈現的神情、姿態、歲月的痕跡，來述說故事、賦予溫度、傳達情感、表現生命力。

(上) 《阿格拉黎明的等待》 75x105 cm 2013
印度,坐著整晚混合著各種氣味的鐵路臥鋪,來到了
阿格拉,恰巧是破曉時分,清晨的第一道陽光灑入,
照映在靜坐的老婦人身上,婦人身上閃著耀眼的光
芒,深深吸引我的目光,是在等待歸鄉?亦或是等
待那………,在這極富人文色彩又帶神秘和混沌的國
度,又開始了另一段新的故事旅程。

(左) 《大山女孩》 105x75 cm 2015
雲南大山上的孩子,她們的求學之路讓人心疼與憐
惜,學校路途遙遠,必須在崎嶇蜿蜒沒有鋪設柏油的
山路,步行五小時上學,平時間住校,週末再步行五
小時返家,冬天下雪更是天寒地凍腳步維艱,這是條
什麼樣的求學之路令人難以置信!但孩子嘴裡不喊
苦,因為她們深信,唯有透過教育,才能翻轉她們貧
困的家庭。

綦宗涵

1996 年生

2015 復興商工美術科總成績第一名畢業

2015 三峽「青春洋溢.擁抱自然」水彩寫生比賽 第一名

2016 TWWCE 台灣世界水彩大賽 雙件入選

2016 彩繪新竹驛寫生比賽 第一名

2016 金玄盃全國水彩寫生比賽 第二名

2017 世界水彩華陽獎水彩比賽 入選

2017 第十七屆台灣國際藝術協會美展水彩類 優選

2017 「樂土奔流」寫生小品個展

2017 「前往境的那一端」三人水彩聯展 - 綻堂文創

2018 「塵澱」新竹大遠百 VIP 貴賓室個展

我本身於新竹念書生活，時常在當地寫生取材，每逢國慶前後，新竹的新埔吹起九降風，代表適合曬柿的季節到來，飄散著濃濃的客家味，我來到這客家山城，一份暖意，一方面是柿子橘紅金黃的色彩，一方面是客家阿姨的人情味，她熱情帶我到果園採柿給我看，灑脫矯健爬上樹梢，當下阿姨展現出了女性客家魅力勤樸務實的身影，如畫中所表達出觀賞的視角，在陽光底下展露燦爛的笑容，柿子與葉子交叉在環境豐富層次的變化，樹叢背光的印象色彩變化，使人感到人情文化上的感動，畫面也是美的自然真誠，畫中單純的採柿一景，還蘊含女性傳承傳統文化的寶貴價值，這精神令我尊重欽佩。

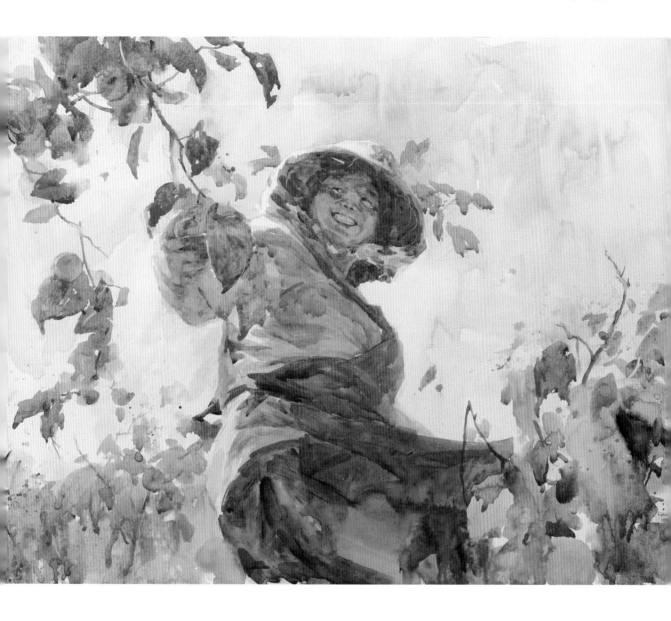

《豐碩下的喜眉》　52x76 cm　　2018

使用熟悉的熱壓滑面紙可呈現豐富微妙細微的沈澱變化，題材難度偏向光源的複雜與畫面眾多細節，處理
不好容易導致瑣碎，必須事前規劃造型自然變化中求統一，樹葉於背光下的綠色豐富變化與整體色光下的
秩序，透光透明感參考印象派式的手法，用冷暖塊面去營造，求畫面的統一色彩多變化，大渲染用的很少，
因為要強調葉子的造型美感。

北翠

1960　年生
1982　國立藝專美術科畢業
2009　《千年之約‧心境如荷》油畫首展
2009　紐約新唐人第二屆全世界華人人物寫實油畫大賽
　　　「專注」- 銅獎
2011　紐約新唐人第三屆全世界華人人物寫實油畫大賽
　　　「回到凡爾賽宮」- 優秀獎
2014　《相聚‧就是緣》油畫‧水彩個展 - 國父紀念館
2014　紐約新唐人全世界人物寫實油畫大賽
　　　「我的父親」- 優秀獎
2015　《南風悠悠‧香遠溢清》三人聯展 - 福華沙龍
2015　《樹院子‧茶花開了》北翠油畫版畫個展
2016　IWS 泰國 / 香港 / 台灣國際水彩雙年展
2017　義大利法布里亞諾國際水彩嘉年華
2018　空軍司令部《花間問道》個展

用水彩媒材畫人物其實是挺難的，很高的挑戰。自從參加新唐人全球華人寫實人物油畫大賽，大賽宗旨是以「純真、純善、純美」，恢復傳統文化與藝術為目的，要求以正統寫實技法，創作表現善與美的人物作品。

我便開始以人物為主題，深入思考何謂正統的藝術。畫寫實人物應該要表現什麼？因緣際會之下前往國外觀賞眾多古典寫實藝術家們的精彩作品，細細品味西方藝術技法上的高超、準確、細膩、逼真的神工。

這些藝術家為什麼可以畫出天堂、上帝、天使。作品讓人看了就感動、甚至掉下眼淚。看得越多越明白，當時畫家為什麼可以畫出如此震撼的作品！這幾年專注投入水彩創作。藝術是無止境的，只有更認真學習，將人生中的善與美表現於畫中，期待自己可以用水彩畫出更好的作品和大家分享。

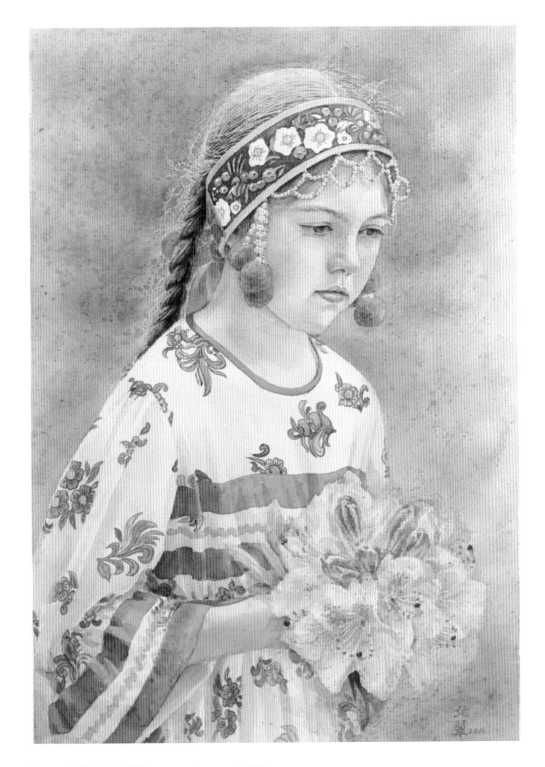

《盼！人類平和美好》　54x38 cm　2016

畫這張作品時，敘利亞國家發生嚴重內亂，國際媒體拍到敘利亞孩童們的那種無助、恐慌、家破
人亡的畫面，一夜間幸福美滿的家庭就徹底破碎了。恐懼無望的眼神，讓人心痛，透過這張作品
希望喚起人的正義良知，而不是冷漠對待，更希望世界不要戰爭。

盼！人類能在平和美好的世界共存。

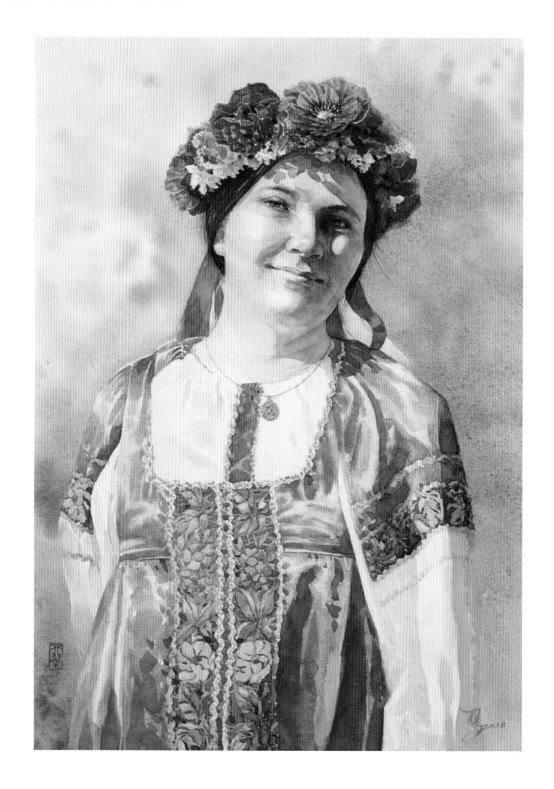

《烏克蘭的祝福》　54x38 cm　2018

我愛花也喜歡畫花，當我第一次在紐約曼哈頓看到頭上頂著滿滿鮮豔花朵的烏克蘭法輪大法學員，穿上烏克蘭民族特色衣服，充滿了陽光，傳遞出真、善、忍的美好，深深的被吸引了。彼此語言不通，但眼神交會，微笑點頭，彷彿什麼都明白了，這種感覺真好！

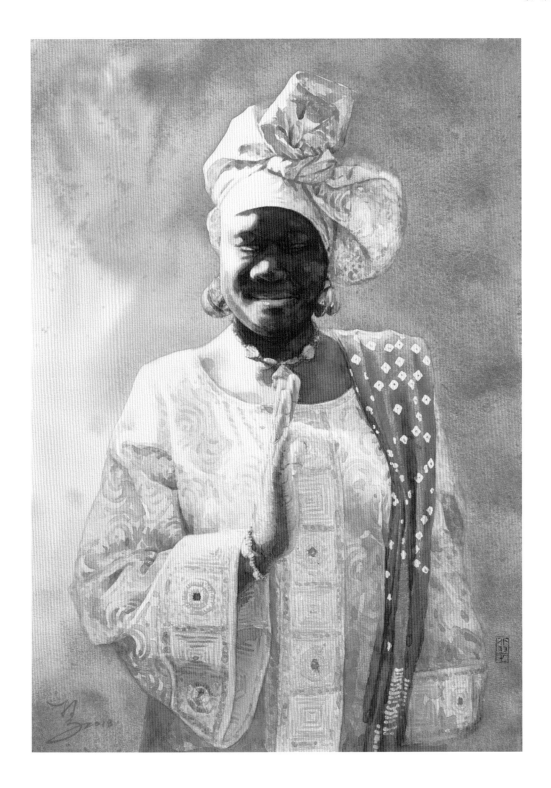

《心存善念》　54x38 cm　2018

我們的身上都有善惡兩種物質，重德行善的環境，善念大於惡念時，人與人之間彼此尊重、關懷。
但惡念超過善時，空間充斥著負能量，事事不滿、憤怒、彼此仇恨。不管哪個民族，人人保持
善念，守住自己的善，世界才能安定，社會才會祥和，我們才能安居樂業。

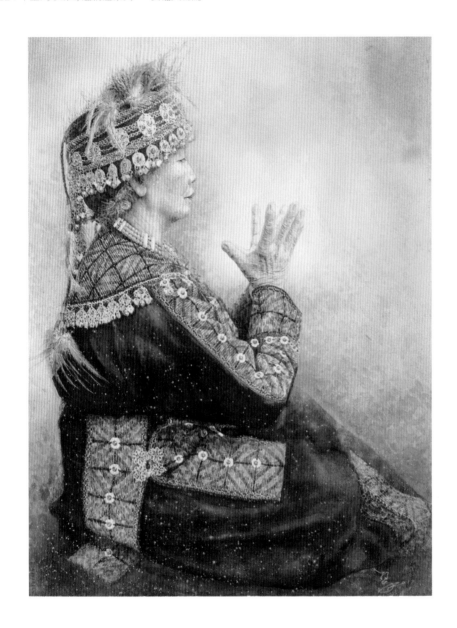

^(左)《蘇比娜外婆》　76x57 cm　2017

一直想畫臺灣原住民各大族的傳統服飾，展現華麗風情。透過朋友介紹去臺東
拜訪布農族的蘇比娜和阿里，她們是一對感情深厚的母女，母親蘇比娜，70
多歲了，樸實嬌小和藹親切。穿上布農族傳統繡樣華麗的服飾，佩戴上有羽毛
的帽子，盤著腿打著蓮花手印，像一座撼不動的山，散發無數的光芒，變成巨
大無比的一股正能量。

^(右)《布農族的阿里》　76x57 cm　2018

個性靦腆、安安靜靜，有一雙明亮大眼睛，不愛說話，眉頭帶有一絲絲的憂鬱。
每一個人都有一個故事，有歡樂有傷感。遇到各種磨難考驗，再大的困難都會
去面對克服，女性的韌性，柔弱也會變成堅強。

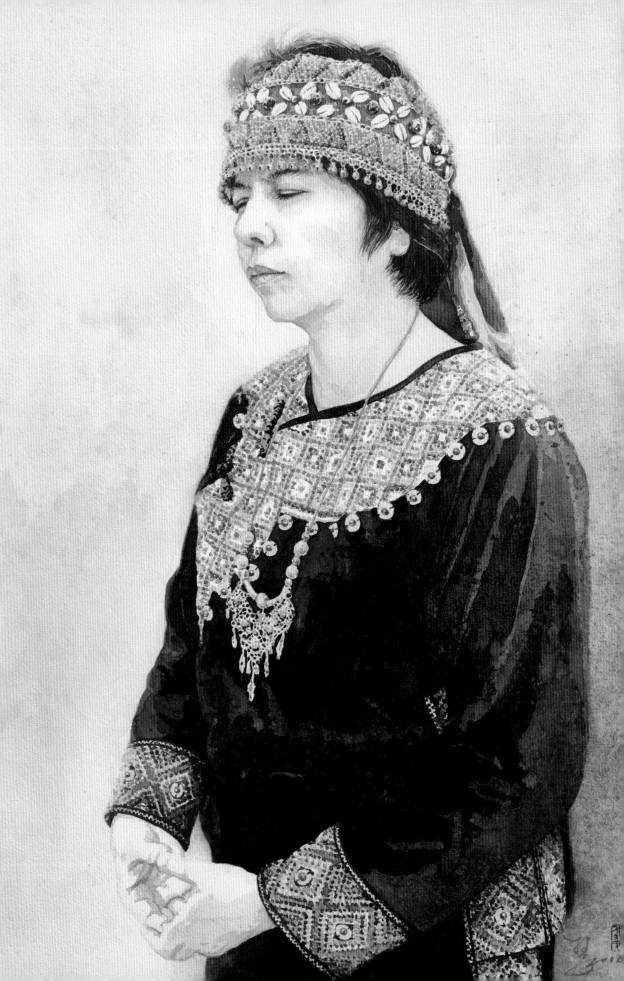

朱榮培

1962 年生

1997 臺北縣政府鄉里人傑公共藝
　　　術競賽，獲選優勝百萬獎金

2015 臺北捷運地下街藝文長廊
　　　跨年展覽 --「亂馬大馬展 --
　　　朱榮培百號油畫大展」

2015 南港五鐵共構開通啟用「亂
　　　流展技」展演活動
　　　（「流浪者之歌」500 號油
　　　畫現場展演、「亂馬 -- 老
　　　鷹之歌」1000 號油畫現場
　　　展演）

2016 「朱榮培 - 亂流系列展之紅
　　　樓夢醒」

2016 臺北地下街 16 周年慶「亂
　　　流 1000 號油畫現場展演 --
　　　金剛般若波羅蜜之紅樓夢
　　　醒」

2016 國教院駐校藝術創作 100 號
　　　100 張計畫

2016 國教院五年慶校慶現場亂流
　　　油畫「南山有竹」創作 100
　　　號 10 張展演活動

2017 基隆文化中心「雨港戀情 --
　　　西畫個展」

2017 九份茶坊「春紅匆匆」個展

RANDOM ART 就是隨機的藝術
語彙結構是亂畫意外隨機順勢逆思平衡破呆
也就是變化為主整體規律為輔
以生命觀察而言計畫趕不上變化世事多變化所以隨機而動
窮通則變
藝術是創作不斷提升不斷改變不斷創造

亂畫 // 就不必被規矩教條或他人所局限
意外 // 出人意料之外也出自己意料之外
隨機 // 隨機接引應時應勢而變
既然有意外接受意外面對意外
就隨機變通懂得隨機應變
才是活的腦筋
順勢 // 順勢而為之把意外化為助力
所以隨機順勢四兩撥千金
尊重意外
保留意外
逆思 // 不落俗套不與人同
逆勢思考反向思考活化思考
刻意跳脫一般人的說法做法
平衡 // 陰陽互動聚散取捨
動態中求不斷變化的平衡虛實映照輕重緩急開闊收放
破呆 // 破無定法 有呆則破之
正破反破直破橫破意破法破
該破則破想破就破能破就破
無定法雖無定法然能不死
呆就死　破呆就不死
想不死就破

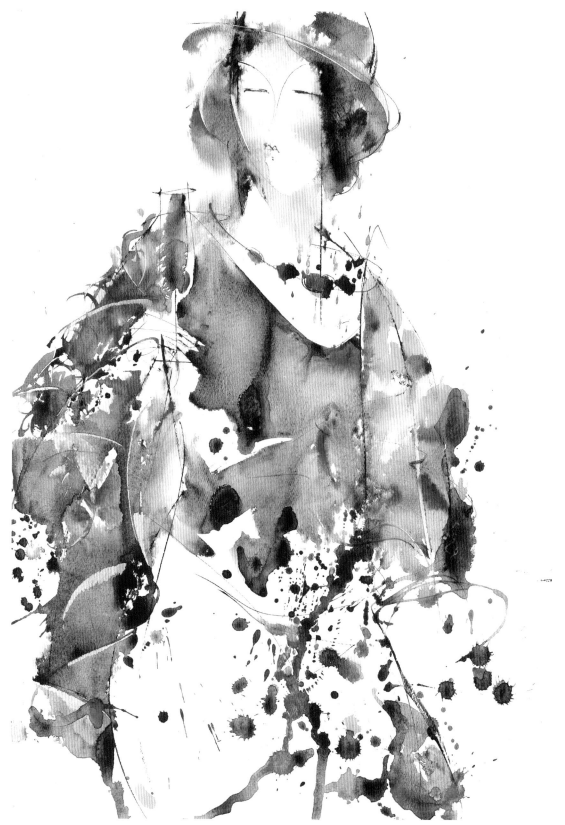

《法蘭西的浪漫》　79x54.5 cm　2017

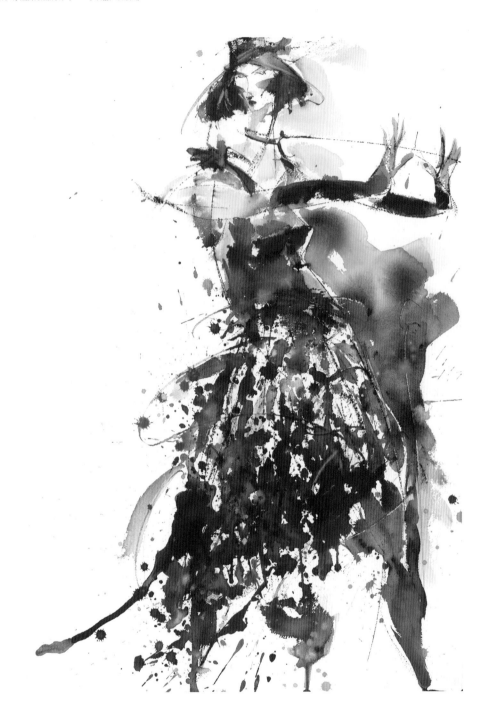

《來跳舞吧》　79x54.5 cm　2018

來跳舞吧
讓色彩 水分 線條 造型一起來跳舞吧
捉住舞踏的律動
來跳舞吧
讓白描 破墨 潑墨 染漬一起來跳舞吧
畫畫應該像跳舞一樣

能盡情地跳吧
讓水與色彩盡情的流動跳躍
讓線條在空間中自由的滑動
在音樂中東西古今一起撞擊
創造一個盡情揮灑的生命
來跳舞吧

(上) 《靜臥》　79x54.5 cm　2014
讓優雅的曲線靜臥在色彩的懷裡
讓安詳的呼吸靜靜的在凝思中
專注而細膩的悠閒在留白裡
淡淡的水染開了嬌嫩的肌膚
在輕微起伏的嘆息

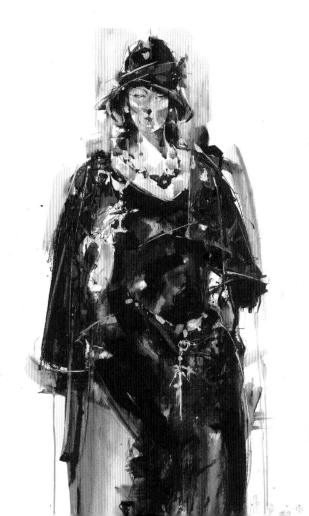

(下) 《金大班的最後一夜》　79x54.5 cm　2017
一個創作者因所見所思而想像
而一個模特兒
想像如何讓創作者因為看到模特兒
而產生激盪引發好的創作
一個創作者當然必須先理解
過去的前輩到底走到了哪裡
還能走到哪裡
然後再看自己有否能力再推移多少
不是說 一直得思考這個課題
而忽略了當下的直覺感受
而是像個修行僧一樣
每天勤做功課
而等待瓦破頓悟的機緣到來
也就是平常必須感情 理性 智慧 學習 嘗試和實作
如此的鍛鍊自己的心智 提升精神的層次與格調
然後才能和自己在獨木橋上狹路相逢
一刀見骨 一針見血 拳拳到肉
創作是在刻意中努力精進
而達到無意中的解脫境地
身心靈在當下合一
而成為宇宙中某一點的交會永恆的足跡與印記
順勢去努力運用 逆向去思考
把改變成為常態
可以讓生命保持鮮活而不死
不死就是心靈上的不死
然後成為行為上的不死
變成作品上的不死
創作就是要先不死
只是置之死地而已
然後知是生是死
就可以不死

陳新倫

1966 年生

從事藝術創作三十餘年，舉辦多次個人畫展，有豐富的繪畫教學經驗。

曾任新竹湖畔畫會創始人及油畫水彩藝術指導老師、桃園市平鎮社區大學水彩老師、新竹社教館水彩老師、伊甸社會福利基金會萬芳啟能中心油畫老師。

現為台北大同社區大學油畫水彩專任教師、新竹長青學苑水彩專任教師。

我的作品從靜物、人物、花卉、風景，到時代滄桑、物換星移、被遺忘的殘留足跡，包括週遭環境中那些乍看是不經意、不起眼的地方，經常是我創作的題材。用畫筆記錄捕捉生命當下的愉悅，經過巧思內化並藉由微妙的光影變化，表現多層次、多次元的空間感，乃至幻化為抽象，使尋常成為不尋常，強調畫面結構與解構的佈局，留下深入人心的思維，重新賦予美的視界，並用豐富的色彩盡情揮灑，表現生活真實的浪漫，希望能與欣賞者產生心靈共鳴。

⒀ 《憶》　39x55 cm　2017
⒧ 《初夏》　55x39 cm　2017

台灣女性的角色從家庭走到職場的情形，已普遍地存在於現今社會之中。隨著時代的躍進，新時代的女性漸漸掙脫傳統的束縛，逐步邁向一個美麗新世界。台灣女性的美態各有不同，但都帶著一股是自信自主、獨有的天真活潑及溫柔的本質。

黃俊傑

1992 年生
2015 國立台北藝術大學 學士
2016 台灣世界水彩大賽 銅牌
2017 第十八屆礁溪美展 油畫水彩 首獎
2018 BP Portrait Award 2018 入選
2018 第 2 屆台灣銀行藝術祭 第一名

因為科技的進步，現代人似乎永遠不缺娛樂；圖像訊息大量充斥在我們四周，令人眼花撩亂。但我相信，藝術始於生活，而這就是我選擇具象繪畫的理由：畫家人、畫朋友，畫我身邊觸手可及的一切。我不需要繁複的藝術手法包裝，不需要尋求眾人認同，更不需要與別人較量，我只需要誠實面對自己。創作像是與藝術交朋友，從點頭之交到成為知己，有時會覺得自己已很了解他，但有時又出乎意料，這一步步探索的過程對我來說充滿意義。

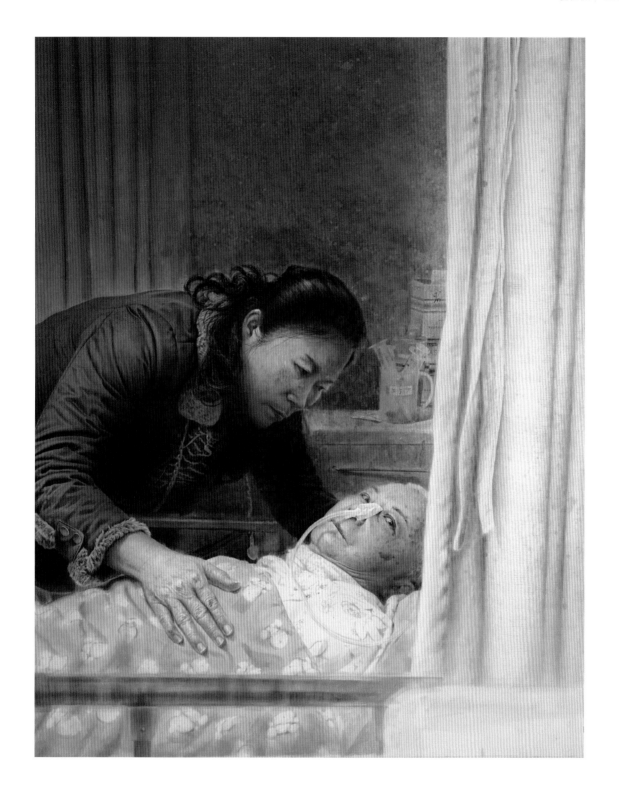

《母親和奶奶》　108.5x85.5 cm　2018
母女之間的感情是難以割捨的。千言萬語，一切盡在不言中 。

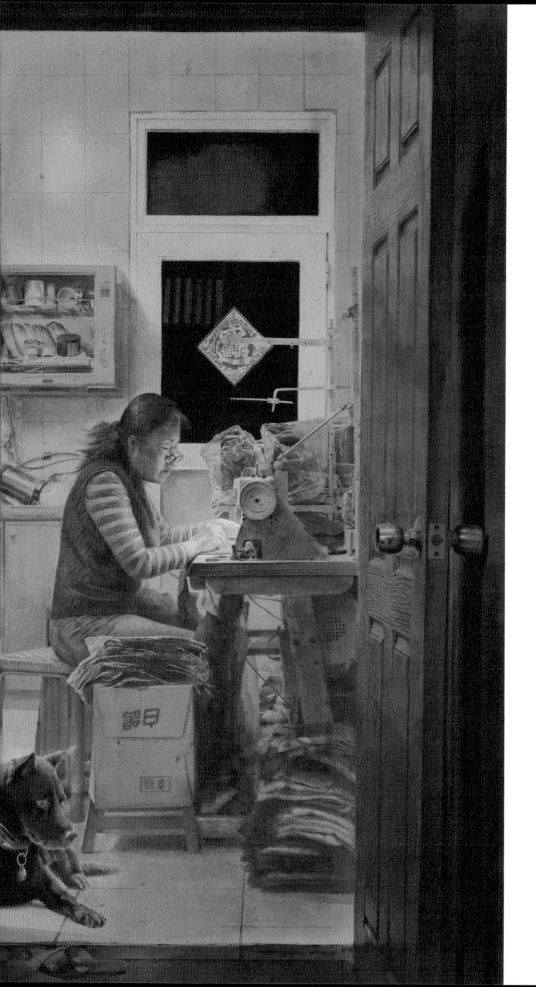

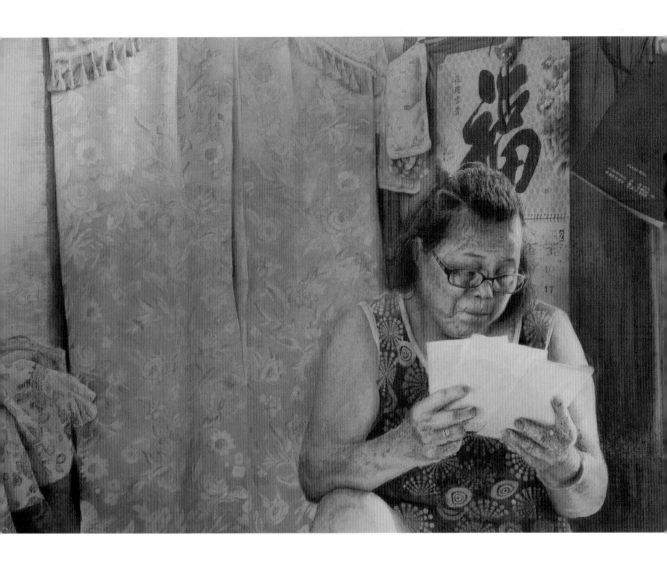

(左) **《夜晚獨自工作的母親》** 110x65 cm　2017
母親總在夜裡獨自辛苦工作，三十年如一日，即便是退
休前夕 ...。

(右) **《甘苦》** 56x38 cm　2017
儘管早已老舊泛黃，一張張照片仍深深勾起阿嬤的回憶
和思念。

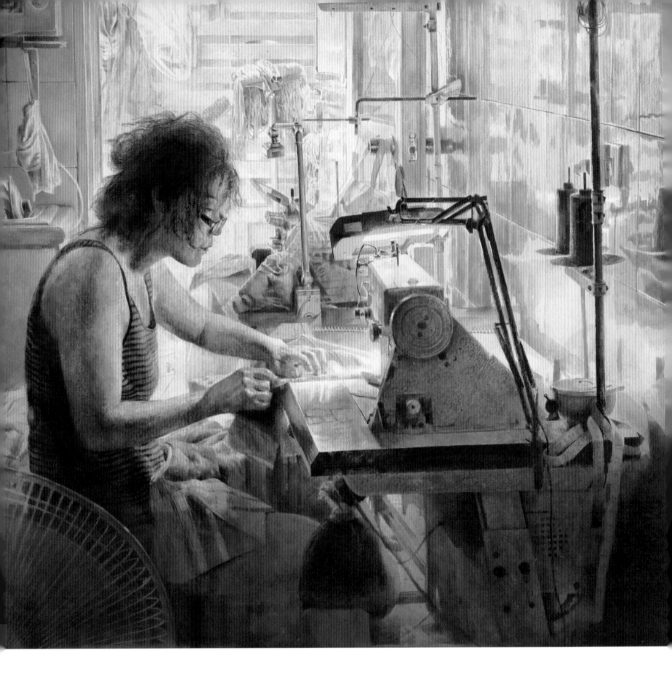

(左)《清晨工作的母親》 57x90 cm 2018
早晨的光線撒落在辛勤工作的母親四周,交織成
如詩的畫面。

(右)《燈燭邊的少女》 114x48 cm 2018
那深邃堅定的眼神,就如同黑暗中能夠照亮一切
的火炬。

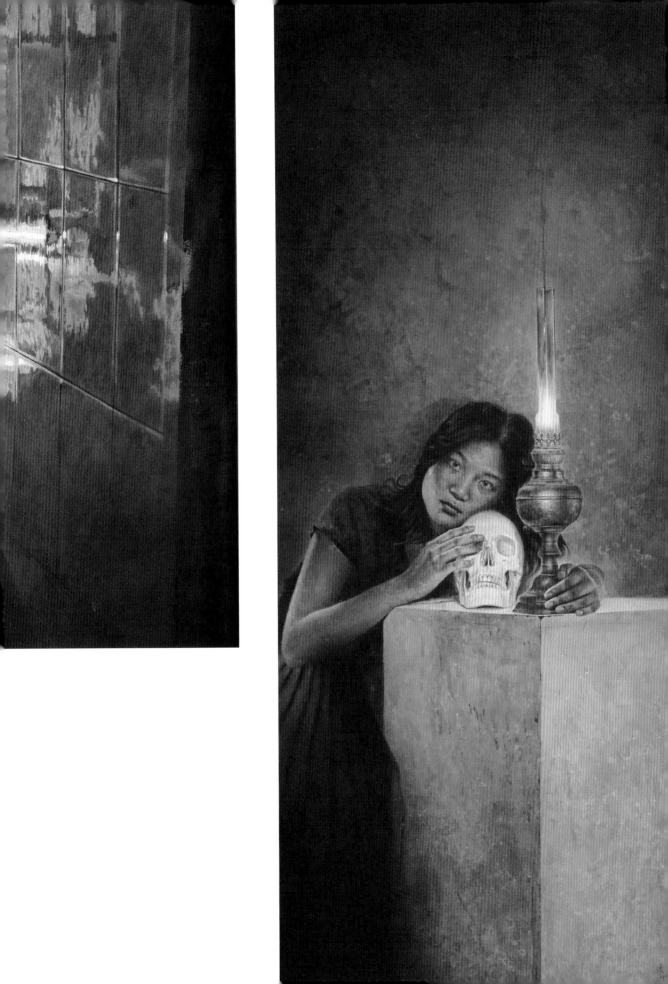

施順中

1996 年生

國立臺灣藝術大學 美術系

2015　九族文化獎 - 銅牌獎

2015　第 40 屆光華盃青年寫生比賽 - 銀獅獎

2015　第 23 屆 風野盃 寫生比賽 - 社會組 金獎

2016　金玄盃 2016 全國水彩寫生比賽 - 貓頭鷹藝術協會特別獎

2016　台灣世界水彩大賽 系列活動 -「全國寫生比賽」- 冠軍

2017　First internatiinal watercolor biennial, QUITO, ECUADOR-
　　　Mentions of honour（第一屆厄瓜多國際水彩雙年展 - 榮譽獎）

2017　Academy of Art University- 2017 Spring Show 作品展出

2017　《屠龍記》三人聯展

2018　GAWA International Watercolor Online Contes- 2018 -
　　　Honorable Mention

當不同的個體在進行繪畫行為時，留下的產物我想就具備某種不可取代與獨立性。也許在我選擇以繪畫的形式　將重要之人、事、物　予以記錄之同時，也已為難以言說的人物之美產生閱讀的方式。

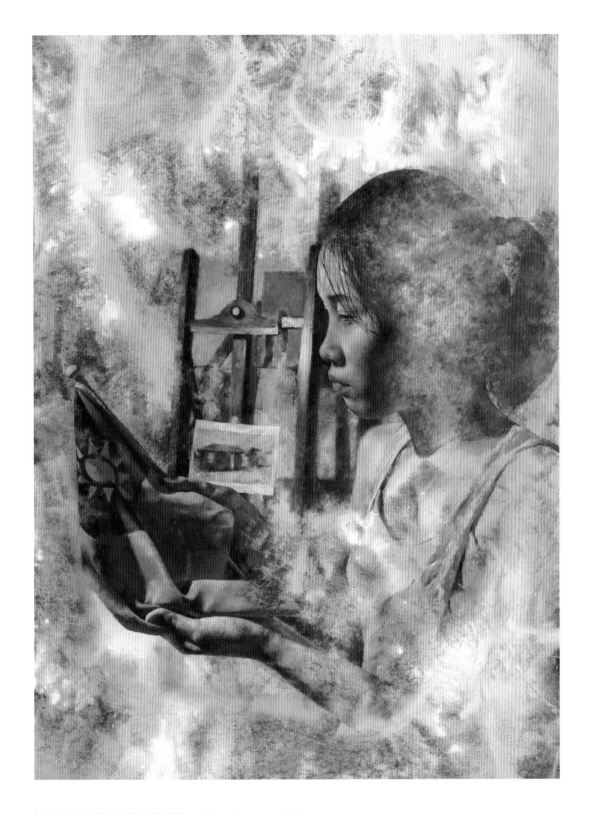

《與陌生同等份量的熟悉》　109x79 cm　2016

以台灣在前年與國際媒體炒作國際認同的議題下為背景，我以 國旗 女孩 為創作載體，試圖解決創作
者自身與自身國家認知的曖昧及不熟識。

出 版 者	中華亞太水彩藝術協會
發 行 人	洪東標
學術總監	黃進龍
總 編 輯	程振文、林毓修
榮譽總編	陳進興
文字編輯	鄭萬福、陳美華
編務委員	謝明錩、溫瑞和、張明祺、曾己議、李招治 陳品華、李曉寧、陳俊男、吳冠德、劉佳琪

| 作 者
（按年齡排序） | 徐素霞、郭宗正、黃進龍、程振文、林毓修
蘇同德、侯彥廷、張家荣 |

| 邀 請
（按年齡排序） | 李焜培、張明祺、蘇憲法、吳靜蘭、林玉葉
洪東標、陳仁山、李招治、馮金葉、梁惠敏
張琹中、北　翠、許德麗、陳美華、蔡維祥
陳明伶、朱榮培、陳俊男、張　翔、吳嘉麗
何綵淇、陳新倫、李盈慧、陳柏安、李毓梅
劉哲志、王慶成、古雅仁、高慶元、黃國記
吳冠德、黃俊傑、劉晏嘉、綦宗涵、施順中 |

| 美術設計 | 張書婷 |

發 行 者	金塊文化事業有限公司
地 址	新北市新莊區立信三街 35 巷 2 號 12 樓
電 話	02-22768940

| 總 經 銷 | 創智文化有限公司 |
| 電 話 | 02-22683489 |

印 刷	鴻源彩藝印刷有限公司
初 版	2019 年 02 月
建議售價	新台幣 800 元
I S B N	978-986-97045-3-3

國家圖書館出版品預行編目 (CIP) 資料

臺灣水彩專題精選系列. 女性人物篇 / 洪東標企劃、
程振文　林毓修 主編. -- 初版. -- 新北市：金塊文化，
2019.02

240 面；19x26 公分. --（專題精選；1）
ISBN 978-986-97045-3-3(平裝)

1. 水彩畫 2. 人物畫 3. 畫冊

948.4　　　　　　　　108002180

臺灣水彩專題精選系列

女性人物篇